U0116298

传统绘画的魅力
——中国画技法写生与中国画教学

字艳芬　著

北方文艺出版社

哈尔滨

图书在版编目（CIP）数据

传统绘画的魅力 ： 中国画技法写生与中国画教学 ／ 字艳芬著. -- 哈尔滨 ： 北方文艺出版社，2023.9

ISBN 978-7-5317-6029-0

Ⅰ.①传... Ⅱ.①字... Ⅲ.①国画技法②中国画 - 教学研究 Ⅳ.①J212

中国国家版本馆CIP数据核字(2023)第179166号

传统绘画的魅力：中国画技法写生与中国画教学
CHUANTONG HUIHUA DE MEILI: ZHONGGUOHUA JIFA XIESHENG YU ZHONGGUOHUA JIAOXUE

著　　者／字艳芬

责任编辑／刘立娇　　　　　　封面设计／郭婷

出版发行／北方文艺出版社　　　　邮　编／150008

地　　址／哈尔滨市南岗区宣庆小区　　经　销／新华书店
　　　　　1号楼　　　　　　　　　　网　址／www.bfwy.com

印　　刷／北京四海锦诚印刷技术有限公司　　开　本／787mm×1092mm　1/16

字　　数／370千字　　　　　　　　印　张／12.5

版　　次／2024年3月第1版　　　　印　次／2024年3月第1次印刷

书　　号／ISBN 978-7-5317-6029-0　　定　价／68.00 元

前　言

中国绘画艺术历史悠久，源远流长，是中国文化历史长河中一颗璀璨的明珠，也是世界文明的瑰宝，是中华民族对人类文化的卓越贡献。经历了数千年的不断丰富、革新和发展，其内蕴深厚，流派众多，创造了丰富多彩的具有鲜明民族风格的艺术手法，形成了独具中国意味的绘画语言体系，并始终保持着鲜明的民族形式和独特的艺术风格，充满了人类的智慧和哲学，在东方乃至世界艺术中都具有重要的地位与影响。中国传统绘画形式是用毛笔蘸水、墨、彩作画于绢或纸上，这种画种被称为"中国画"，简称"国画"，它是中国绘画的主要代表，是中国传统造型艺术之一。工具和材料有毛笔、墨、国画颜料、宣纸、绢等，题材可分人物、山水、花鸟等，技法可分具象和写意。

中国画以其独特的风格、巨大的成就矗立于世界美术之林，成为我们中华民族的骄傲。本书是关于中国画技法写生与中国画教学的书籍，首先从中国画概述入手，介绍了中国画的线条、构图、墨色、色彩等内容，帮助读者快速了解传统绘画相关的基础知识；其次，探讨了人物画、花鸟画、山水画的绘画技法，由浅入深、由易到难地详细叙述了中国画的绘画技法，有助于读者深入理解中国画的绘画精髓。本书内容详细，逻辑严谨，希望对相关读者能够有所帮助。

本书在撰写过程中参考和借鉴了有关专家、学者的研究成果，在此表示诚挚的感谢！由于时间及能力有限，书中难免存在疏漏与不妥之处，欢迎广大读者给予批评指正！

目　　录

第一章 中国画概述

第一节 中国画的本质与特征

一、中国画的本质

中国画的根本性质是由绘画内在的审美因素构成的，是人的视觉感官所不能直接感觉到的。中国画论认为画与道有着本来的联系，道在绘画中的体现就是画道。唐代王维开创的文人画以佛理禅趣入画，把画意与禅心结合起来，成为一种禅意画。这种禅意画至宋而蔚为大宗，称为墨戏，到了明代则称画禅。

生活是绘画创作的源泉，因此，中国画画家历来坚持师法造化。在中国画论中，有"应物象形""以形写形""以色貌色"之说，但并非纯客观的如实描写，而是根据生活中的素材，进行取舍和夸张。

二、形式特征

中国是一个有着悠久历史的文明古国，创造了无数伟大的文学艺术作品和形式。在平面造型艺术方面，中国人按照自己的思维方式，建构了一套有别于其他平面造型艺术形式的视觉体系。在这一独立的视觉体系中，有很多不同的种类，如"农民画""壁画""水陆画"等，虽然它们在很多方面，如意象造型处理、二维空间结构等方面，都与"中国画"有相似之处，但是，这些只是中国平面造型艺术视觉体系中的共性特征，而"中国画"除这些共性特征处还具有自己独特的

个性特征。

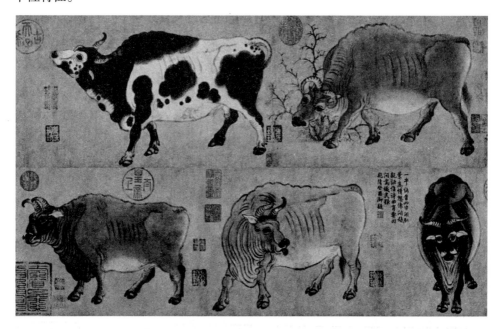

　　与其他种类的绘画不同的是，中国画具有自己独特的形式样式。中国画的主要载体是宣纸和画绢。宣纸与画绢都具有轻柔单薄的特征，用这种半透明载体绘制的画面，如果不经过装裱这道工序的加工处理，作品就无法正常欣赏，因此后期的"装裱"则是作品形成不可分割的组成部分，所以人们常常说，"三分画，七分裱"。中国画的装裱是依附于绘画的艺术形式，不仅工艺精美，而且形式多样，各种不同样式的装裱工艺与画面结合，创造了完整的中国画形式。正是由于装裱在中国画中的作用和地位，古代也用"卷轴画"这一名称指代中国画。

　　中国画所使用的宣纸和画绢等载体材料，是古老中国文明的结晶。宣纸和画绢虽然在质地和性能上都不相同，但是它们都具有呈现精勾细染和水洗墨晕的效果，其绘画语言所传达的语词结构和精神内涵都是一致的。

三、美学特征

　　中国绘画美学以人与自然、物与我、再现与表现、现实与理想、内容与形式的朴素的和谐统一为基本特征。刘勰讲的"神用象通，情变所孕，物以貌求，心以理应"的意象，"状如目前""情在词外"的境界，比较早地表述了古典艺术的和

谐原则，所以说在再现性的中国绘画中，不但讲形神，而且讲意境，重表现。王维"画中有诗"之后，"画是有形诗"或"画是无声诗"几乎成了一个传统。郭熙明确提出要画出"境界"，主张"意贵乎远""境贵乎深"。

中国绘画美学虽然都以人与自然、物与我、景与情的和谐结合为基本特征，但在不同历史时期各有侧重。中唐以前以境胜，偏于写事、写景、写实、再现；晚唐以降以意胜，偏于抒情、咏志、写意、表现。前期重"以形写神"，形神兼备，"气韵生动"；后期越来越"不求形似"，讲神似中见形似，不似之似，以至发展到后来传神就是"写心"，甚至"但抒我胸中逸气""聊以自娱"。

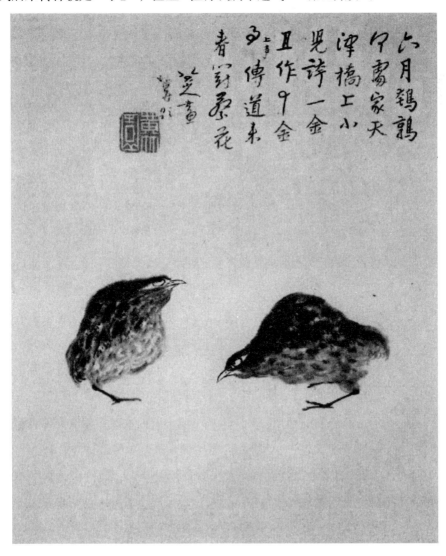

中国画讲和谐美。中国画美学里只有优美和壮美两种形态，一个偏柔，柔中有刚；一个偏刚，刚中有柔，刚柔相济，平静从容而不剑拔弩张。中唐后讲"诗画本一律"，诗是表情，画是状物，一律者则诗亦可状物，画亦可抒情，"诗画二律"就是再现和表现、情与景的和谐统一，也自然是对绘画的美学要求。文与可画竹，身与竹化，不知何者为竹，何者为我；韩干画马，"身作马形"；曾无疑画草虫，"不知我之为草虫耶，草虫之为我也"。

典型形象一般是类型化的，古典主义典型旨在兼采众美之长，追求无以复加的所谓范本式的美。所以中国画除肖像画、写生画之外，不专用特定的模特和环境，而是"浅深聚散，万取一收""搜尽奇峰打草稿"等，杂取种种，创造出一个类型的理想代表。

四、语言特征

与中国画形式和工具材料相统一的，是它的语言系统。中国画的表现语言丰富多彩，从大的方面分，有工笔、写意之别，从小的方面说，工笔画中有重彩、淡彩、白描，还有分染、烘染、背托、点彩等，写意中又有大写意、小写意、兼工带写等之分。无论中国画中的表现技巧和形式手法怎么变化，其最基本的表现语言无外乎"用笔"和"用墨"。

中国画所使用的毛笔是锥形圆柱体软头笔，从笔的结构上不难发现，毛笔头的任何一面都可以用来描绘对象。毛笔头的不同部位，其表现效果因为其组织结构和笔毫性能的差异而有显著不同，因此熟悉笔的结构，了解笔头不同部位的性能，掌握笔头的不同运行角度、方向和力度，是画家首先要解决的问题。

锥形圆柱体的毛笔不仅可以用任意面来描绘，而且还能够呈现千变万化的笔触，它既可以烘染成片的烟云，也可以皴擦山石的块面，还可以勾勒点画人物和飞禽。无论毛笔所呈现的笔触如何多样，从本质上看，这些皴擦烘染其实都是点和线的扩大，由此不难认定，"以线造型"是中国画最基本的语言特征。

中国画的"用笔"主要以线条的形式呈现，由此可见，线在中国画中有着多么重要的作用和意义。线作为塑造形体表现对象的手段，几乎是所有不同形式的绘画都会运用的基本表现形式，但是没有哪种绘画形式像中国画那样，在塑形写

意时特别强调线条的艺术表现力和感染力。在油画中，虽然也偶尔使用线来描绘对象轮廓，但是在理论上，油画描绘的只是物体的边缘，是此面往彼面转换的转折面，而不是物体的轮廓线。

中国画形式语言的发展，经历了一个由彩色往水墨转换的过程。宋代以前，卷轴画的主要载体是绢。中国画所使用的绢，并不是那些未经加工的生绢，而必须是经过捶打、上胶矾后能够承墨驻色的"画绢"。经过加工后的画绢不渗不化，其表现形式只能采用勾线填彩染色的方法，这种"勾染法"即现在的"工笔画法"，需要运用大量的色彩进行反复多层叠染，有时甚至需要反面托色来增加色彩的饱和度。宋以前的绘画，基本都是采用画绢为载体，因此画一般都有色，有些画种，如"青绿山水画"，其色彩还非常浓艳。正因为如此，中国画就有了"丹青"的称谓。

宋代以后，特别是元代，中国画的载体发生了很大的变化。宣纸，一种以稻草为主要原料、具有一定的渗透和晕化效果的纸张，作为载体被大量地运用到绘画中，中国画的形式语言因为纸张的运用而发生了革命性的变化，一种以单一的墨取代华丽色彩的表现方式——水墨画诞生了。

墨，一种单一的黑色，作为绘画的媒介被广泛运用，是因为中国人独特的"黑白"观。中国画的色彩观与用色方法，与中国画的媒材和笔墨一样，具有鲜明的民族性，是一套有别于其他建立在科学认知之上的绘画形成的独特的色彩理论。

尊崇"天人合一"理想的中国人，在自然演化和四时转换之中，用心慧悟造化，用眼观照宇宙，在混沌中提炼出了自己独特的"五行"天体观。在这一以"四时""五方"为形式的"五行"观念中，一组由赤、青、黄和黑、白五种色素组成的色系，标明了"五方"的位置，还代表了天体的转换与轮回，体现出相生相克的关系。这些颜色不再只是建立在感官之上的色彩元素，而是已经上升到了借此传达某种精神诉求的符号，那种被西方绘画色彩理论认定为"无色"的黑和白，在中国人的眼中却具有特殊的含义。

古人不仅用"黑"和"白"来表示"五行"中的两个重要的物质，还称"黑白"为"玄素"。在古人看来，"玄素"之色是事物脱尽了铅华的本色，并认为"黑"为

万色之父，"白"为众色之母，只有这种融涵了所有颜色的"黑白"两色才能代表宇宙万物，因此只有"玄素"才能组成太极。

在中国画中，一直将墨作为色来对待，早在唐代的张彦远就在他的《历代名画记》中明确提出了"运墨而五色具"的艺术主张。在艺术实践中，画家们自觉遵守"墨即是色"的原则，并努力达到"墨分五色"的艺术效果。

所谓"墨分五色"，实际上是一种用墨的原则和方法。其不仅要求画家应遵循"墨即是色"的法则来运用和处理"墨"，在具体的艺术创作中，还强调了"墨"的"色"性，也即墨的不同色阶层次可以呈现出宇宙万色。

在中国画中，"用墨"这一词汇并不孤立存在，它往往与"用笔"同时出现。这是因为墨的运用必须依附于笔，而笔在运行过程中的轻重缓急、提按顿挫都以墨色的浓、淡、干、湿、焦的不同形式出现。"用笔"与"用墨"虽然是中国画形式语言的两部分，但是它们却是一个整体，既要表现出笔中有墨的韵味，又要呈现出墨中有笔的变化，"笔墨"合一，才是中国画形式语言的本质特征。

第二节　中国画的神韵

一、形神兼备

形与神是中国画创作最重要的范畴，贯穿中国画创作的始终，也是绘画审美中具有历史性的争论点。有学者认为，中国绘画理论的核心问题就是形神问题，中国画论就是沿着形神的主线发展的。这一观点虽然不够全面，但是有一定的道理。

（一）形神论的发展过程

无论是从中国画史还是从画学上看，形神在中国绘画理论中都占据着极其重要的地位。在绘画领域中，"形神"这个词语被画家和评论家使用得最为频繁。

先秦时期的绘画崇尚形似，春秋战国时期的著书中均对此有所描述。到了西汉，《淮南子》中"君形"说的出现又提出了一个崭新的论断。这里的"君形"可以理解为"神气""神韵"。但是，由于《淮南子》不是绘画专著，而且当时注重形似的观念在人们的脑海中已经根深蒂固，所以"君形"论并没有引起多大反响。东汉张衡依然赞成形似的观念，他说："实事难形而虚伪不穷。"

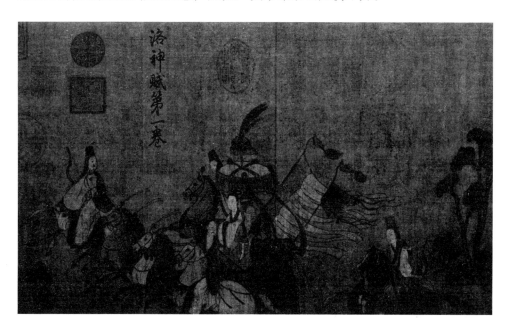

真正打破重形似观念的是东晋。东晋是中国绘画史上的大转折时期，顾恺之的绘画作品便可以证实这一点。顾恺之的画迹除《维摩诘像》外，还有《谢安像》《列女仁智图》《洛神赋图》《女史箴图》等，这些画迹主要是人物画作品。张彦远在《历代名画记》中引用顾恺之的话："凡画，人最难，次山水，次狗马。"他在论顾恺之、陆探微等画家用笔时说："顾恺之之迹，紧劲联绵，循环超忽，调格逸易，风趋电疾。意存笔先，画尽意在，所以全神气也。"又云："象人之美……陆得其骨，顾得其神。神妙无方，以顾为最。"可见，在绘画领域，画人物最难，但是也最有价值，而顾恺之最善画人物，是画人物的天才画家。在顾恺之的画中，人物美妙至极，这主要表现在三点：一是线，二是形，三是神。线是表现人物形和神的载体，不仅能准确地表现人物的形，而且本身也具有美的性质；准确的形和美的线条使他绘画的人物神气十足。顾恺之的《洛神赋图》是根据曹植同名诗

赋改绘的手卷，描写了曹植巧遇洛神，人神从相见、相知、相思到喜结良缘的经过。《洛神赋图》卷首以文质彬彬的曹植于山水之间郊游开始，他在群臣的陪伴下，遥见手执一把红扇的洛神，两人隔河回眸相望。图中人物先密后疏，男女主角对望的神态生动传神，而背景的山峦和溪流自然延绵，贯穿整个故事的发展。在最后一幕中，红扇到了曹植手中，意味着故事以欢欣结尾。画面中的线条非常细致，就好像春蚕吐丝一般，把人物的飘带、衣褶刻画得格外传神。

传神论是顾恺之绘画理论和创作实践的观点。传神论来源于顾恺之的《画论》。《画论》的篇幅比较短，主要论述的是怎么画人物画，文中有关传神的论点非常明确和突出。顾恺之认为，表现人物的外在形象很重要，但更重要的是要表现人物的风神气韵。顾恺之把对眼睛的刻画作为传神的重要手段。

形神在魏晋南北朝的人物画中表现为以形传神、形神兼备、形神相融。从齐梁开始，形与神在以形写形的支配下开始对立，形神分殊。形在着色山水一系发展到极致，而神在水墨为上的观念支配下发展到极致。

宋元时期，随着文人画的兴盛，写意传神更具有普遍的指导意义。文同写竹，苏轼写枯木，都是为了写胸中逸气。文同画竹的步骤是先"成竹于胸中"，然后"振笔直遂"，并且是在"勃然而兴"时所为。苏轼云："见精缣良纸，辄愤笔挥洒，不能自已。"苏轼绘画的理论观点是"论画以形似，见与儿童邻"，这句话的意思是画家在创作一幅画，评论家在评论一幅画作时，如果只以形似衡量一幅画作，只按形似去创作一幅画，那就如儿童时期看待社会一样，是不成熟的见识与见地。但是苏轼并没有完全否定形似，他在《传神记》中论述了形似的重要性，他认为，如果离开了形似，也就不可能获得神韵的境界。他的真实追求是寓意于物和借物抒情，在事物上寄托自己的情感，传达自己内心的想法，在形似的同时更加注重主观情感的表达，这对后世文人画的形神观念起到了奠基作用。元代倪瓒提出了"仆之所谓画者，不过逸笔草草，不求形似，聊以自娱耳"的观点，他认为形似只是手段，而抒发内心情感达到神似才是绘画的最终目的。

到了明清时期，西方绘画逐渐传入我国，但是主导画坛发展的文人画家对西方写真的技巧兴趣不大，他们批评西方绘画的风格是"虽工亦匠"，因此明清时期的人物画大都保存了传统人物画特色。

（二）形神关系在绘画作品中的具体体现

传神论对后世中国画理论的发展有着重要影响，它的出现直接引导后世中国画画家在创作时，除了要注意物象的形态，更要注意物象的内在气质。用现代语言来说就是，画家需要的不只是一双用以捕捉外在形态的"照相机的眼"，还需要一颗看透内在气质的"心眼"，"照相机的眼"摄取的是物象的形，"心眼"捕捉的是物象的神。

在传统中国画理论中，"形神兼备"就是提醒画家在绘画创作时，具体的"写真"固然不应该被忽略，但是表现抽象的神髓和意念的"写神"同样重要，甚至有过之而无不及。以传统绘画的准则来看，一幅画如果只有"写真"而没有"写神"，这幅画只能算是匠气之作，根本称不上艺术。因此，传统中国画的创作重点不在"写真"，而在"写意"。

中国画中有所谓"工笔"和"写意"之说，这里所说的"写意"是相对于"工笔"的一种风格。"工笔"的风格细致，对事物形态的描绘极尽精细，但是好的工笔画仍然要求"形神兼备"；"写意"的风格是用笔简略，重点不在细节，而在表现事物抽象的气质和神髓，但是好的写意画在表现抽象之余仍然要展现事物的姿态。所以我们说的"写意"，狭义上指的是一种风格，广义上指的是创作上追求抽象意念的表达。

梁楷的绘画作品《太白行吟图》是他的简笔人物画之代表作。在笔墨造型方面，这幅作品简洁而干练，画家用减笔画法彰显了线条的艺术魅力；在构图方面，画家把人物的形象放置在画面的中下方，大概占据了画面的 2/3，上方留白，没有添加任何背景衬托主体人物，更增添了画面的空间感；在形神表现方面，画家将性格豪放、纵酒飘逸的诗人李白独自在月下饮酒、抑郁不得志的内心表

现了出来。这幅画采用的是中国绘画中最典型的水墨语言，层次鲜明。在画面中，墨色最重的部分是李白头巾竖起来形成的发结，头发的墨色次之，然后以灰色调的笔墨勾勒衣袍，形成了画面由浓到淡的墨色变化，在这简单朴素的色调变化之中，水墨画的意境之美被表现了出来。

梁楷的另一幅作品《六祖斫竹图》使用减笔线描的绘画方式刻画了唐代高僧慧能和尚蹲在地上执砍刀伐竹的劳动场景。画中，画家用简单的几笔便将慧能的五官勾勒出来，又用密如牛毛般的线条细致刻画了他的毛发和胡须，人物形象表现得惟妙惟肖。人物的衣纹用的是折芦描，给人刚硬的视觉感受，与头部和皮肤的刻画形成了鲜明对比。周围的树、石形象似是非是，同时画面中留有大量空白，使观赏者能够深刻地感受到慧能主张的禅宗境界。

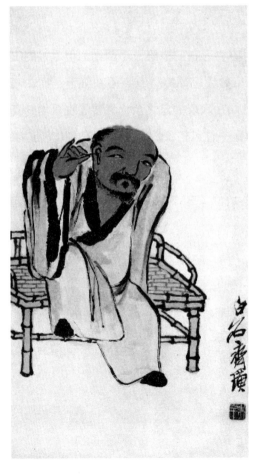

近代画家齐白石先生的《挖耳图》是他晚年创作的经典作品之一。画中一位老者正坐在竹制的长椅上悠然自得地挖耳朵，满脸享受，观赏者能够深切地感受到清除耳垢之后的舒适感。画家绘制的人物形象自然生动，充满趣味性。老者动态舒展，两只脚一高一低，一只踩在地面上，另一只踩在长椅的椅撑上；他的右手捏着掏耳勺，左手隐藏在腿后；头部歪向一侧，一只眼睛微眯着，另一只眼睛睁开，眼神天真无邪，活脱脱一个老顽童的形象。齐白石用简洁传神的笔墨语言将老者的生命气息表现出来，线条粗细对比强烈，神态、动作栩栩如生，传达出一种特殊的美感。这幅作品表达了齐白石先生对生活的

感受和对生命的热爱，他着重描绘人物形象的精气神，用简约的线条表现人物的动态，省略了一些具体的形体塑造，但是又没有完全放弃对形体的描绘。齐白石先生绘制的人物画，造型虽然简练而夸张，但是在怡然自得的感情中爆发出旺盛的生命活力，整幅画很富有灵气。这幅《挖耳图》捕捉的是人在日常生活中最出彩的一个瞬间，体现了画家善于深入生活、体验生活的乐趣，传达了画家对生命的感悟和对灵魂的安抚。

现代画家方增先的绘画作品《母亲》是用表现主义的创作手法绘制的。这幅作品中的人物形象塑造得精炼结实，墨色苍润浑厚，构图饱满，母亲的形象像山一样高大巍峨，既体现出藏族人民的朴实，又体现了母与子之间温馨和谐的场面。画家用积墨的方法强化了水墨的意境表达，这种抽象的表达来源于内心对人性的敬意，在似与不似之中形成了一种隐约含蓄的艺术美感。

形神兼备的理论是中国画的宗旨，艺术绝不是生活中事实的摹写，也不是机械地拼凑或增减，而是对生活中物象的点化，这就需要画家抓住事物的共性和典型性，以少胜多。简而达意，"遗貌取神"是画要有所取舍，就是舍去不必要的表面东西。也就是不要拘泥于外表的形状，寓神于物象之中，情见于笔，能够使观者为之感动，并唤起观者的共鸣。

二、气韵生动

中华民族的传统文化精神，是不离现象以言本体；中国画是不离自然以言气韵。作为造型艺术的中国画，必须依靠艺术形象来反映生活，并表现画家的主观情思。中国画是一种包容时间、空间，宏观、微观，笔墨、形神、情意等的综合艺术，绝不是孤单地用二维平面来表现三维的艺术，因此中国画从根本上不同于写实的西洋画，也不同于现代的抽象画。它是一种多方位、多角度、多学科交叉的文化艺术。由于中国文化的包容性太大，哲理太深奥，而"气"和"韵"又那么抽象，在历代绘画史中往往把"气韵"说得神乎其神。有人把气韵生动说成是天生的。

（一）气韵的源起

"气韵"在中国绘画领域中出现，最早是在南齐谢赫的《古画品录》中，书叙曰："六法者何？一曰气韵生动是也。"谢赫是一个肖像画家，他生长在一个大变化和大改革的时代，政治上推行"九品论人，七略裁士"的制度，经过一定的文化考试，作为统治阶级选拔人才的依据。文艺是反映整个社会生活的晴雨表，所以在《世说新语》等书里就有很多品评人物的记载。魏曹丕的《典论·论文》说"徐干时有齐气"，梁沈约的《宋书·谢灵运传论》说"子建、仲宣以气质为体"，谢赫在《古画品录》中评张墨、荀勖时说"风范气候，极妙参神"，评陆绥时说"体韵遒举，风采飘然"。梁刘勰的《文心雕龙·体性》说"公干气褊"，都是直接对人物的品藻。

谢赫"气韵生动"说的产生，是有其深厚的历史渊源的，其与我国古代哲学及美学思想有着天然的、极其密切的关系。早在春秋战国时期，庄子就曾提出"气"是一切生命的物质基础，"人之生，气之聚也"，天下万物皆在于"一气"。从庄子的观点我们可以得出如下结论：有气则有生命，气绝则身亡。人们常以"一息尚存，即奋斗不止"的豪言壮语，来表示在有生之年实现理想的决心。其中所说的"息"，即是指"气"，指生命的存在。

中国画运用气韵之说，最初的含义，是与当时评论人物、文学中常用的气和韵的含义相一致，主要指人物的气质、韵度，相当于后世所说的人品、修养、气概、风度和精神面貌等。这是当时具有这一时代思想文化所凝集的光彩。

中国古代的绘画美学与中国的生命哲学和文学分不开，它经常是从生命的存在与发展的观点去看美。气韵的理论就是生命哲学、人伦鉴识、文学修养、造型艺术的综合。李成描绘烟林清旷之景，能达到前无古人的地步。李成山水画的秀雅、清旷、迷蒙、苍茫与宋代文人士大夫的审美理想十分协调，因此当时被推崇到极高的地位。

早期人们认为"气韵"一词仅适用于人物画，因画出的人物要富有感情，并要有生命力，气韵就是反映人物画得是否有气质、风度、风致、韵度、精神等。谢赫本身是肖像画家，因那个时代主要注重的是人物画。到了唐代，对气韵生动一词的运用，还只限于人物画的范围之内，直到南宋邓椿等人提出关于"世徒知

人之有神，而不知物之有神"的理论，才把气韵生动的使用范围扩大开来，运用到山水画中。气韵转用到以自然为主的山水画，这是宋代山水画、花鸟画等高度成熟发展所促成的理论上的一个重大变革。从此，气韵生动也就扩展成为一切绘画的共同标准。

（二）气与韵

1.气

气本是指生命运动力的表现，用在文学艺术上的"气"字，常常是由作者的品格、气概所给予作品的力量、刚性的感觉，在当时除了有时称"气体""气势""任气""气力""气格""气派""骨气"外，实际上已经包含了作者的观念、感情、想象力等，否则不可能有创造的功能。把气升华而融于神中，乃成为艺术性的气。指明作者内在的生命向外表出的路径是气的作用，这是中国文学艺术理论中最大的特色。不过，此时的气，实际上已与神成为统一体了。文章写得好，说有神采；画得生动，说是神品。

元代画家高克恭的《云横秀岭图》全图笔法凝重，粗中有细，墨色淋漓，层次丰富，既有突出的立体感，又有强烈的质感。此图层峦高岭，溪桥疏树，上下峰峦及近景坡石树木之际，间以白云朵朵，纵而掩去大山给人的窒息之感，并增加了景物的深度，使书面元气浑浊。还可看出作者布局的开合布陈之妙，使人似乎能看到他笔下波澜的起伏，气象变动无穷，也能看出作者胸中有丘壑、笔下有烟云的巧妙布置。

2.韵

魏晋玄学特别着重讲"韵"，韵统于气，很少讲气，但不等于有气则有韵，往往是有气而无韵，有的甚至气与韵相克。古"韵"字与音乐有关，"韵"字最早是用于表示音乐的律动，此"韵"字起于曹植《白鹤赋》中的"聆雅琴之清韵"。然讲训诂的人，以"钧"和"均"为古"韵"字，这也是与音乐有关系的字，"钧"和"均"皆是古代调音之器，故有"调"字、"和"字之义。

韵是指一个人的情调、个性，有清远、通达、放旷之美，而这种美又流注于人的形相（相貌）之间，让人从形相中看得出来。这种神形相融的形相称为

"韵"。也有的把"韵"作为"神采"。气韵和神一般是分不开的，但又不能简单地等同起来，气韵在具体意义上有别于神，但它又在神的观念上得到充分的发展。气和韵都是分解性的说法，都是神的一面，所以"气"常称为"神气"，而"韵"常称为"神韵"。中国画要体现出韵来，就必须笔有藏锋，言有余情，令人读之有余味。

徐渭在他的《画百花卷与史甥题曰漱老谑墨》一诗中写道："世间无事无三昧，老来戏谑涂花卉。藤长刺阔臂几枯，三合茅柴不成醉。葫芦依样不胜揩，能如造化绝安排？不求形似求生韵，根拨皆吾五指栽。胡为乎，区区枝剪而叶裁？君莫猜，墨色淋漓雨拨开。"在徐渭的内心世界里已"无事无三昧"，无名无相，无形无法，无一切羁绊；于象离象，于空离空；不问"安排"，不求"剪裁"；一切皆在"戏谑狂涂"——"游于艺"之中，如乎造化，达于自然。这种"不求形似求生韵""墨色淋漓雨拨开"的境界正是徐渭晚年艺术进入巅峰期的真实写照。

徐渭于"不求形似"的创作中，取"神"取"韵"，而这"神"与"韵"都是一种至虚的存在，都是可感而不可触的，二者有着十分密切的关系。韵依神而生，依气而动，故无神无气，则无韵。当然，无韵则无以显气之畅，亦无以显神之活。"韵"字始指声音之和谐，而用之于书画，则指形与神的和谐统一，笔与墨的和谐统一，情与景的和谐统一。

3.气韵

气韵与模糊和迷离之态不同，因烟润只不过是点墨无痕迹，皴法不生涩而已，"气韵生动"是一幅画所达到的总体艺术效果，其渗透在艺术技法表现的各个层面。方薰以最有代表性的"笔墨"气韵做以说明。笔墨是中国画表现的最重要手段，以形写神、经营位置和随类赋彩都需要通过笔墨的运用来完成。方薰认为"气韵有笔墨间两种"，而在笔墨二者之间，他认为"墨中气韵，人多会得；笔端气韵，世每鲜知"；更有一般对笔墨缺乏认知的人"见墨汁淹渍，辄呼气韵"，说明他们对"气韵"的认识尚还处在表面的或蒙昧不清的状态。"气韵"绝非"墨汁淹渍"之水汽淋淋，亦非"云烟雾霭"之含糊一片，它与画家用笔不疾不弱、不滞不滑、不刻不板，以及用墨之浓淡相宜、干湿得当、不滞不枯有着十分密切的关系。显然，"气韵"必须与笔墨格法相融合，格法熟则气韵生、气韵全也。故方薰

重申北宋刘道醇论画"六要"，并重点强调了第一要——"气韵兼力"。"气韵"必须与画家笔下精纯的功夫力度相体合，方能得以充分显示。

谢赫六法中的"气韵生动"，指生动是由气韵而来，气韵是生命力的升华，也可以说气韵是生命的本质和中国画的精神支柱。有气韵的画一定会生动而且感人。但生动不一定是有气韵，因为生动和气韵又是两个不同的概念，生动是表现活的精神，也就是会动，这只是绘画的一种需要，真正的气韵绝不是指画中的笔墨技巧，而是指形神相结合的生气勃勃的有机结合的整体。形神相融，才可以算是反映了对象的气韵。

有韵即是美，无韵则不美。"韵"意味着超群脱俗的风雅之美。韵即成为品味人物的一种情调，即风度。气是人体的生命力，与人的气质、个性、精神直接相连，没有气，当然不会有"韵"。韵的存在不能离开气，而"气"和人的天赋、气质、个性等有关。韵实质上是个体的才情、智慧、精神的反映。

中国画讲气韵，主要是讲画的主体要有节奏、合规律，这样从运动中展现出主体的精神美。气韵是一件作品的精神，精神必须由整体体现，但气韵往往是从多方面来体现的，包括作者的人品、人格以及艺术家净化后的心灵如何。人格的修养和精神面貌如何，这些都是技巧的根本。技巧的好坏，也是体现气韵的重要手段，不可忽视。气韵统于一切，而作画时要贯于一笔一墨之中，才能产生气韵。

气韵是自然发生的。确实有许多好画是在作者技艺炉火纯青时随手而出，即气韵神情十足，往往是自己也不知道发于何者，也就是说是发于无意，由技巧性进而为思想性和精神性，由局部逐一进而为全体性和整体性。这话听起来有些玄乎，但确实有神借我手的现象，画得多了，用心入神了，不知不觉就会画出好作品，这也就是我们平常所说的熟能生巧。

气韵的概念也在随着时代的不同而发展和演变，其本义也有所变化。"气韵"与"风姿神貌"实质上是理同语异的关系，一般人把形貌看得重，有识之士把形神融合看，也就是看"风姿神貌"如何。如再深入或回味，那即是变得抽象了。元倪瓒所说的"逸笔草草"，其实是指气韵，只是不用抽象的气韵理论来说明，而用通俗的"逸笔草草"来表示。

笔墨是创造境界的重要手段与载体，故《南田画跋》中尤多论之。单纯以技法视之者，实为俗见。运笔使墨，需要技法，但技法只是手段不是目的；比技法更为重要的，是画家的精神涵养、学识胸襟及天机培植。笔墨在写物造型的同时，其不同形态的点线，随修养而内敛，共心律而变化，因情感而起伏；其轻重缓急、浓淡干湿的变幻中，会别有一种文化底蕴浓郁的"气""势""韵""味"。而"气""势""韵""味"的会聚与贯通，则摄情生境——"墨光俱出，真化境也"。

恽寿平（初名格，字寿平，以字行，又字正叔，别号南田）非常重视对笔墨的提纯、精练、概括与抽象，他认为笔墨的挥运之法当"得之篆籀飞白"，方能"妙合神解""涉趣无尽"。书与画的珠联璧合，使笔墨所组织的点线，既是物态境相的造型结构，又是画家自身心灵节律的自由表现。画家画山非是标本式地再现岩石的体貌，而是要写"白云度岭而不散，山势接天而未止"的情韵与势态。画家"皴法类张颠草书"，则能"沉着之至，仍归缥缈"。"沉着"可以入纸，"缥缈"可以离纸；若即若离，则有力度，有节律，有韵味；有实有虚，有象有罔；笔墨的抽象意味，俱在无穷的形式节奏及韵律变化之中。恽氏对笔墨的形式营构及节律变化所做的探讨颇多真知灼见。用笔用墨的"疏中疏、密中密、实中虚、虚中实、方不离圆，左不离右、繁不厌多、简不厌少及有笔墨处与无笔墨处"都十分精到，皆可想到恽氏"惨淡经营之妙"。所有这些对立而又统一的笔墨形式营构法则，都是在"游神"造化的过程中，对客观物象的概括、归纳与抽象。画家从复杂的万象之中提纯出点线面等各种不同的形式元素及其构成法则，用来构筑自己的笔墨样式与图式结构。这种心造的抽象的笔墨符号按照一定的节律组合，不仅把物象立体的空间置诸平面，而且进一步把平面空间幻化为立体——有"四面之意"，无限深境。

（三）中国画的标准

自谢赫提出了气韵说之后，气韵逐渐成为评判中国画的标准。这对后世中国画的发展，产生了非凡的影响和不可估量的作用。对人物画的创作与批评而言，"气韵"的最大贡献在于提出了中国画的作画标准，无论创作还是品评，都要有一个标准，标准正确，那么创作、品评才能正确。

气韵乃是我们民族最集中、最高超和最理想的美学在文学艺术上的反映。历史上不少文艺学家，都是半自觉地或不自觉地用自己所具体感受到的气韵的有无和多少来对文学作品和艺术作品进行品评的。画中"气"和"韵"有时难以兼备，或有气而无韵，或有韵而气不足。重豪放者近于主气，但豪放并不能囊括"气"的全部内涵。豪放的流弊往往失之无韵，甚至就气而论，有时也未免流于粗而不重、刚而不强。重婉约者近于主韵，但婉约也不能与韵等量齐观。婉约的流弊又往往失之无气，甚至就韵而论，有时也未免以雕琢而滞，因纤靡而弱。执其一端，反而会两败俱伤，即不是弄得有肉无骨，或有骨无肉，就是肉多骨少，或肉少骨多。宋代北派的画，大多是以气胜，重骨；宋元南派的画，以韵胜，重意。

历代画家、理论家在创作、评论中重视气韵生动的条件，而气韵生动则是形神兼备的效果。

中国画注重气和韵，也是和我们中华民族的传统文化息息相关的，因为中国传统文化中的文学、诗词、音乐、戏剧艺术等都很讲究韵律、虚实、含蓄，并注重形不到而意到的神会。中国艺术的创作，既然讲究韵味，鉴赏时自然重视韵味的有无与深浅，而韵味是需要细细咀嚼、深深回味才能品出来的。可知气是动的，外露的，但由于有节奏，故动中乃有静意。气由动到静，重在直而质实；韵是由静到动，妙在曲而空灵。所以，论气，要讲理直气壮和雄深雅健；论韵，要讲往复回环和余音袅袅。注意到曲与直、干与湿、肉与骨、虚和实、粗和细的配合调和，也就是把气与韵逐渐融合为一体。若有气而无韵的画，就笔法简峻莹洁、风骨奇峭；若有韵而少气的画，就墨色清雅纯朴、含滋蕴彩。

郭熙在绘画理论方面也有重要贡献。他提出山水画的"三远法"；主张画家应向真山水学习；山水画要有"景外之意""意外之妙"。

三、意境

在古典哲学与美学中虽然尚未提出"意境"的美学概念，但对一些问题的阐述本身就已直接或间接地涉及了"意境"的美学蕴含与领域。

（一）中国画的意境

"意境"是由中国的"意象"说逐步发展而来的。所以说中国画不纯粹是绘画的问题，怎样画都可以，但关键是看作者用什么样的心灵状态、人格境界去画，投入怎样的情感去抒写。这一切都与作者的思想和观察方法以及审美情趣有关。中国画的观察方法，绝妙处是在意不再象。不是纯粹地从外部去观察，而是要同它所构思的客观物象合二为一，把心灵中的精神，转变成一种艺术。清代诗人兼画家、扬州八怪之一金农五十岁始从事绘画创作，由于修养高，书法功底深厚，故所作书画深受时人推崇。善山水、花鸟、人物，尤擅长墨梅、墨竹。所作独创性很强，善在画上作长题，与画相映成趣。他画的《冷香图》，看上去很简单，而且极平常，但细读其诗，却给人们留下了无穷无尽的回味和想象，更增加了画的情意。

文人画家认为，绘画虽是形象思维的艺术，但画得越具体、越详细，就越有局限性，越不易表现出意境来。如果没有高尚的真情实感，没有诚挚、真切之意去画，如果画得与实物一样真实，和照片一样逼真，那么怎么会有意境？还不如用摄影来替代绘画，这样更省力和真实。但绘画是表现事物本质的艺术，不是表现外表的象。没有意境的画，是没有生命力，不会感动人的，因为它没有灵魂。

中国画中的"意境"的重心和妙处在"意"不在"象"，"意"是逻辑思维和形象思维的统一体，二者交融不能分离，缺一不可。"意"不仅有意境的意思，还有意念的意思，"意"也是构成神似的条件。而意境是画家在创作时精神集中的表现，通过绘画的语言表达自己的意思。"意"有时需要打破时间、空间的限制，远离画面的物象，使观者与作者同游大千世界，这种自由境界的画，才能生情。所以，欣赏中国画首先要看画中是否有意境，可是意境不是一眼就能看出来的，中国画需要多看、多分析、多思考、多研究，反复细细地品味，才能逐渐领会其内涵。

画家应该有更深、更强、更敏锐的体验能力，而且要有一定的造型艺术，把这种瞬间体验的感觉呈现出来，而只有以一定的造型艺术呈现出来，才能使审美境界明晰地、相对稳定地确立下来，成为他人的审美对象。一般人如果不理解中国画的特质，只能看到画中的情景，体会不到其意境的奥秘。中国画的目的，不

是客观地反映事物，而是将哲理、诗情、文化意象等交融于画中，是比较含蓄的情感艺术，是景与情相结合的视觉艺术。写景即是为了抒情，目的是让人们通过景物本质的真，看到作者的人格和品德，以及技艺的独到之处，从而获得思想上的沟通。

元代画家倪瓒用寥寥数笔画的《六君子图》，看上去是反映江南平原的一般景象，近处突出了六棵挺拔的树木。但仔细品味，读其题诗，就不难看出其画中正直特立的树木有着象征意义，寓意为"六君子"，点出了"写景遗兴，寓情寄概"的内在意蕴。所以心胸坦荡，才能洞然无物，这样观察事物就会深入，体验事物也会确切。这时画出来的画才有意境，才是真正的艺术。艺术是创造世界，渴望自己的作品对这个世界的超越，既摆脱外界物质的束缚，也在思想上真正获得解放的过程。

中国画是用二维的方法表现四维的时空，因为画面不可能连续显现，所以人们在画面上，只能观赏到作者一刹那的思想。但画中积淀了画家的情感和大量的哲理，所以有意境的画，还有相当多的东西需要观者去想象和体验。因此，欣赏中国画也要有相当的学养和审美能力，这样才能与画家交流思想，心灵上产生共鸣。

作为创作全过程的"写意"，必须先从"立意"开始，即古人所谓"意在笔先"。这个笔先之"意"，既非纯客观的，也非纯主观的，它应该是主客观的融合与统一。在这个过程中常常表现为人的物化与物的人化——物我两化的同步，画家的人格、精神、情感与物之间形成水乳交融般的自然同构，这正是绘画中所说的物我感应、悟对神通、迁想妙得与神遇迹化。显然画家的"立意"，绝非毫无依傍、由心萌生的无缘意想，它必须是主客相碰、相撞、相交、相融的产物，并强烈地展示着画家的人格、道德、精神和情感。

（二）以"诗意"入画的意境追求

"画中有诗"不是指仅仅简单地在画面上题诗而已，而是指画中富于内蕴的诗意。诗情画意，交相辉映，情景相生，得意于言外，这才是意境创造的本质特征。

意境是在画家对自然物象的观察认识及描绘过程中产生的，是画家的精神理想、主观情感与自然物象的融合。意境的构成，从触景生情到寓情于景，最后达到情景交融。

意境的创造，不但有赖于画家对客观物象的深入观察，而且有赖于画家主体情思的积极活动。这与张璪的"外师造化，中得心源"是一致的。"中得心源"在意境的创造过程中，是一种由外及内、由浅入深、心物交融、主客一体的艺术加工过程。艺术的创造，仅注意师造化是难以达到化境的，必得进一步发挥心源的主观能动作用，将作者的学识修养与造化结合，方能达到抒情表意的目的。中国画意境的创造因人因时而异，也正是因为内因上的差异而染上了不同的情感色彩。

内因的学识修养也包括笔墨功夫。没有刻苦的磨炼和全身心的投入，就难以得心应手地掌握中国画这一典型性的表现语体，即使与要表现的意境有着心灵上的默契，也只能心有余而力不足。具有坚实的笔墨功夫，才能达到意境表达中那理解自然、感悟自然、超越自然而昭示自我的完美境界。

（三）意境的审美

1.苏轼对意境的审美

中国绘画理论中有一系列与"意"相关联的概念，像"立意""写意""意象""意境"等。文与可画竹之"德、志、节、操、情、性"，即是传其"意"。此"意"不仅是人的，也是物的。这在绘画美学中被称为缘物寄情，缘物写意。

画与诗同是艺术，其存在的价值即在于"扬心造化""发性园林"，在于写心、写意、写情、写性。当然，所谓"厌于人意"之"意"，绝非"庸俗恶赖"之辈的低劣心态，它应该是真善美所融合的高尚的真心至性。近现代画家徐悲鸿的奔马、齐白石的虾蟹、李苦禅的雄鹰、潘天寿的山花、萧龙士的兰草，都是既"合于天造"又"厌于人意"的最佳作品。

所谓"合于天造"，即合于自然，造乎自然，一切皆能顺应、体合自然之规律。苏轼所说的"天造"，即"天工""天巧"，泯灭人工斧凿痕迹，"即雕即凿，复归于朴"——归于"道"的意思。

"合于天造"与"厌于人意",即苏轼诗句中所说的"天工与清新",它是中国画画家及一切艺术家所追求的最高理想境界。苏轼为了阐明这一理想境界的实现,曾做过多方面、多角度的论证。

一是审美修养。苏轼认为画家在修养上应做到"有道有艺",不可偏执一端。

二是审美感知。画家应从"道"的高度感知客观世界,不黏着于形似,"不留于一物",由形入"理",由形入"神",而至"神与物交""胸有成竹"。

三是审美创作。由于画家平素所培植的高超的笔墨技艺,故当其审美感知不断深化而进入"身与物化"的创作高潮时,他便能不失时机地"振笔直遂,以追其所见",做到内外一如,心手相应。

四是审美境界。"天工与清新"的境界,是诗的境界、画的境界,是既"合于天造"又"厌于人意"的境界;它以"少少许胜多多许",哪怕"一点红",也能让人感知"无边春"的美景。

苏轼作为一个擅画枯木竹石的绘画艺术家,其许多著名论点都是因画竹的审美欣赏与审美创作而发的,不仅深刻精辟而且有一个完整的体系,不仅对整个绘画领域有重要的指导作用,而且也被广泛运用于其他艺术门类。即使在现代,深入学习并研究苏轼的美学思想,也一定会对中国画的理论建设与创作实践有所裨益。

苏轼把"道"自然无为的特性引入艺术创作,并认为艺术的最高准则即是与道的体合,合规律而又合目的——自然无为,"合于天造"。一切"曲、直、圆、方、附离、约束",都不是由什么外力勉强做成的,而是天然如此,本然如此——"莫之命而常自然"。画家笔下艺术形象的创作也如绝妙诗文,"文章本天成,妙手偶得之",皆非着意雕饰而成。苏轼的《枯木竹石图》古木拙而劲,疏竹老而活,苍石倔而强,承天地之纲组,得自然之风露,正所谓"淡然无极而众美从之"。

2.徐渭的意境的审美

徐渭的书画艺术重开拓、重创新、重个性,十分尊重传统并研究传统。徐渭在向传统学习的同时,更注重师法造化。他曾"走齐鲁燕赵之地,穷览朔漠。其所见山奔海立,沙起云行,风鸣树偃,幽谷大都,人物鱼鸟,一切可惊可愕之

状，一一皆达之于诗"。其实不仅达之于诗，而且挥之于书，成之于画。观其书画之点线飞动，起倒流转，正是其所见"可惊可愕之状"的意态神姿，自然中的点线与点线中的自然，在他的笔下是融为一体的。对大自然的体悟入微，他可以称得上慧眼独具。

徐渭于书画艺术能进入自由创造的境界，与他注重学习传统、师法造化有着极为密切的关系，特别是他具有"岂可与俗人道哉"的决心与悟性，使他学习传统而能化他为我，借古开今；师法造化而能储于胸中，任运自然。他兼取南宋院派及明浙派、吴门画派各家之长而能不为其所缚，恣情山水、花鸟之间而能不为其所限；他超越古人，独辟蹊径，超越物象，抒我心曲：这正展示了一位杰出艺术家不同寻常的审美追求与美学理想。

他在《画美人》上题诗道："牡丹花对石头开，雨燕低飞杏杪来。勾引美人成一笑，画工难处是双腮。"美人含笑之际，双腮酒窝的特征表现，是画工得失成败的关键。如此可以看出，徐渭对人的描绘，不只在形，更入于神；对神的传达，不只在目，更求于腮。显然，他对具体状态中最有表现性的鲜明特征是观察入微的。

他笔下的《驴背吟诗图》也是一件不可多得的匠心独具的人物作品。看那驴背上吟诗忘我的老者，素朴而简，简于象非简于意，可谓简之入微，笔简意丰；老者座下的毛驴的步履，仿佛击节有声，似与老者吟诗的节拍不谋而合。那生动的双耳、跳动的四蹄以及曲展的尾部，全以极为洗练、极为概括、极为自然的书法笔意挥运而成。徐渭以书入画，绝非纯技巧的堆饰，它仍然来自"细看"之后：书法与画法融汇，技法与物象契合，然后形诸笔墨，构成画面。那草书般飞动的驴蹄，绝不似而又绝似：绝不似者，不似真蹄的具象结构；绝似者，似其行进时的动势与节奏。这是一种来自生活而又高于生活的不即不离的艺术真实，它要通过笔墨的提炼，表现物我之间内在节奏的协调与融合。其融合若天衣无缝，无一点造作痕迹，故一切都显得那么自然——源于自然，而又回归自然。

优秀的艺术品总是由客观物象和书画家的"本色"与"正身"造就，从这个意义上讲，它也是"相色"与"替身"。只不过，它不是那种"终觉羞涩""反掩其素"的"相色"与"替身"，而是能够展示主客本色的"相色"，能够表现物我正

身的"替身"，是造乎自然的、道的自由实现——"相色"与"本色"、"替身"与"正身"完全融为一体。"相"而若"本"，"替"而如"正"，恰恰说明了书画艺术品的本色美，无须"涂抹"，不用"插带"，完全是客观造化、主观心源内在"本色"——真情、真意、真神、真韵的自然流露。一切矫饰造作、繁枝缠节皆须删除之，扫荡之，取而代之的则是"法天贵真"，以"真"为美，"真"乃"本色"。这种真性情一旦化入笔墨，融进画面，它就会产生一种强大的动人心弦的内驱力，驱动欣赏者与其同悲共怒，同欢共乐。

"真在内者，神动于外"，徐渭以内在之"真"——"本色"求其书画，故能"神动于外"，"信手拈来自有神"；以自我心灵中的真情至性体合天地自然之道，故能在无规律而合规律、无目的而合目的的笔墨挥洒中自由运转，自由生发，自由变化；无为而无不为，无意而无不意，完全进入一种自然天成的境界。

3.朱耷的意境审美

朱耷（八大山人）于六十二岁为青云谱斗姥阁所书楹联云："谈吐趣中皆合道，文辞妙处不离禅。"这十四字充分体现了山人修养心性的理想以及艺术造境的取向。他在历经国破家亡的悲惨遭遇之后，找到了自己人生的坐标——静观万象，游艺据德，尘缘放下，入禅悟道。于修身养性、谈吐言行中"皆合道"，于文辞书画、写意造处境"不离禅"。

八大山人所作长卷《河上花图卷》是他的代表作之一，全幅水墨酣畅，一气呵成，堪称前无古人的旷世杰作。画上并有山人亲笔长题，记述了他体察"河上花，一千叶"的真实情景与创作经过。他观物取象，以意造境，悟人禅理，完全进入天人合一、物我两化的境界。

4.恽寿平的意境审美

《南田画跋》系恽寿平题咏诸作汇集所成，画跋包括画法、画筌与画品三种。其语清逸，其意绵密，其理奥妙，其绘画思想不仅享誉清一代画坛，且对后世绘画实践及美学研究都有着十分深远的影响。无论是用笔、用墨、设色、构图，抑或是师古、写生、创格、立品，皆生发于斯，亦终归于斯。无境界即无艺术，无艺术即无多彩的人生；无视"境界"对绘画独立存在并得以千古盛传不息的重要

作用，就只能停滞在人工的雕琢、模拟与再现阶段，永远难以踏入艺术的殿堂并发挥艺术对社会历史的深远影响。

恽氏把境界一维作为其整个论画体系的核心与宗旨，几乎是无题不发于此，无跋不涉于此。他非常敏锐地提出"于不可图而图之"的命题，一语道破了创造审美境界的真谛——可图者，可视之形体也；不可图者，不可视之内涵也，即其气、其神、其情、其意、其声、其韵、其味、其趣。这些无形迹的东西虽不以形显，但与有形物体有着密切的联系并被深含其内。画家可凭借其平素的学识修养与天机培植，以追光摄影之笔，泼墨润色，造型布景，图有形而展无形，以有限而示无限，化实景而为虚境，创形象以为象征。这有与无、实与虚、形象与象征、可图与不可图的统一就化生成富有张力的艺术境界。

恽氏竭力主张以"天际真人"的尺度净化心灵，扫除尘垢。心头无一丝尘垢者，方能进入人道合一、人天浑融的"寂寞无可奈何之境"。心境纯则艺境纯，心境浊则艺境浊；心有尘垢则心迷目障，心无尘垢则心朗目清。欲造艺境，当首造心境。艺境与心境的统一，审美境界与精神境界的统一，以人求真，因心造境，这即是恽氏"境界说"的根本出发点。

从恽氏所经常描绘并题赞的物象中，我们不难看出，其处处以"真人"之准绳严于律己，且颇具"真人"之风范。他画海棠不求"绰约妖冶"之容，但写"矫拔挺立"之意；画牡丹力避"绮艳淫靡"之习，唯拟"藐姑仙子"之姿；画树则喜作乔柯古干，以况其含霜激风、挺立无畏之君子气度。恽氏笔下的一山一水、一花一草，无不是其心灵之光的映射和审美意象的外化。

恽氏所强调的是透过具象的图式结构——笔墨、色彩、布局，达到与古人的"神遇""神洽"。恽氏的"优入"是要由形入神，由象入境，由技悟道，亦即超越现象进入本质，超越一般感觉进入深邃的心理体验，而"神遇"即其精髓。

画能造境，在于人能入境。恽氏除了对具体画幅的创作过程做了记述，还从理论上进行了深入的探讨。他说："作画须有解衣般礴、旁若无人之意，然后化机在手，元气狼藉，不为先匠所拘，而游于法度之外矣。"作画者只有进入"解衣般礴、旁若无人"的境界，才有可能"化机在手，元气狼藉"，进行"游于法度之外"的、不拘一格的创造。这种创造不是谨毛失貌的雕琢，而是放笔直取的自然：于"狼藉"处启动"化机"，于"零乱"处缥缈"天倪"。这时，其内在潜能

才会得到充分发挥，其笔下境相则幻化无穷。书画家所展示的这种"撒手游行无碍"的自由自在的创作状态，是一种既感性而又超感性，含理性而又超理性的心理活动。

5.意境的审美价值

从古典哲学、美学到诗学、书学、画学，我们对"意境说"的发展与形成做了简要的回顾，它涉及许多问题：主与客、心与物、意与象、情与景、虚与实、象内与象外等。"意境"强调主客一体、心物相合、意象互化、情景交融、虚实相生、诗画一境、天人合一，它是象内与象外、有形与无形、实境与虚境、形象与联想的总和。它能以其独有的艺术魅力，令读者在潜移默化中获得无穷无尽的审美享受。

"意境"即是"启示"所欲达到的目的，而启示的前提则在于精美的形式与生动的描象。缺此二者，则欲启而不示，"意境"即化为泡影，不复存在。因此我们说，"形式""描象""启示"是艺术的三种价值，也是艺术意境生成的三大要素和三个阶段，它们前后贯通，相互统一。形式技巧的精运巧用，可至描物象征；描物象征的寓深意重，则能启示幽远。可以说没有美的形式，就没有美的艺术；但形式若不能启示宇宙人生的真境，也就失去了它的价值与意义。商周青铜器上的纹饰、书法之所以垂美于世，不仅在于其旋动、跳跃、挺拔、雄浑的点线形式，而且在于其充分表现了中国人深沉的宇宙意识。

钟鼎尊彝上的人物禽兽、龙凤鱼虫并不是动物形体的再现，它们化成了飞舞的线条，像一段舞蹈、一曲音乐，是自然律动与人心节奏的有机谐和；它们所注重的，是骨气，是力度，是势态，是神韵，是意味。龙凤形象虽非客观所有，但它们是不同动物的合象，是人们崇高理想的意象，充满了对天地间无穷伟力的歌颂及对美好生活的深情向往。其所追求的是"大美"，其所创造的是"大象"，而"大美"与"大象"是不为客观形迹所局限的。艺术家总是在观察客观世界的过程中，将自己的精神、意志、理想、情绪贯注到物质里面，从而使物我两化，意象合一，使物质生命化、精神化和理想化。

第二章 中国画的线条与构图

第一节 中国画线条的表现力

古往今来，艺术家们之所以在线条的发掘和完善上前仆后继，是因为线条把艺术生命最辉煌、最美好的瞬间简练地、富有意味地凝结概括下来，使画家从中得到无可比拟的创造的欢畅和喜悦。

一、中国画线条灵魂所在——笔精墨妙

（一）线条精神性的高度体现——白描

白描是基础的中国画形式，也是高度提炼的中国画形式。白描摈弃了其他的表现语言，运用中国画最本质的东西——线条来表情达意。形式简到了极致而内容却反更丰富多彩。白描凭线条的虚实刚柔、浓淡粗细来体现物体的不同质感和变化，更凭借线条对笔墨情感的包涵容纳性，使内在精神与外在物象在此神遇而迹化。

白描可分工笔白描和意笔白描。工笔白描用线粗细匀停，形态变化微妙，以中峰用笔，在线的组织上强调统一。点、皴、擦等非标准线形被尽可能省略。意笔白描相反，其线形变化丰富，点、线、皴、擦各种线形变化都可使用，用线粗细不等，线的组织在丰富变化中求统一，线可并置可重叠，组织方式多样灵活。中国画技巧上一向主张用简略的笔墨描绘丰富的内容，突出主题和高度概括的表现方法，这使白描成为具有高度审美价值的独立画种。

宋代李公麟的《五马图》《维摩诘图》展示了这位大师在白描表现上的巨大成就。《五马图》把马的神骏气息、昂扬之态表现得淋漓尽致。《维摩诘图》用线简练准确，通过线的变化充分地表现出物体的形状与背景的层次关系，并准确而精到地刻画出维摩诘的性格和微妙的神情。"简逸之韵，胜过前代工丽之作"，发挥了画家"以虚带实"的艺术想象力。

（二）中国画线条的表现力

1.在形式上的表现力

线条之美存在于线条自身。线条自身固有示意、象征、抽象的性质，线条通过意象表现个性，表现特征，表现自然，表现绘画艺术的生命，化无形为有形。中国画线条变化丰富，有宽窄、粗细、长短、急缓、轻重、浓淡、干湿、顿挫、起伏等许多变化。中国画线条是立体的，线条具备起伏（节奏感）、圆厚（立体感）、笔力（力量感）三个要素。

其一，起伏，即节奏感。线条的节奏感是一种生命的存在，活泼的存在。中国画作品之所以可以表现众多画家不同的风格面貌，就在于其具有鲜活的生命载体——线条。在画面上线条或缓前疾后，状如龙蛇，或勾连不断，棱侧起

伏，用笔亦不得使齐平大小一等。线条之轻、重、缓、急、润、燥等均构成自身不同的品质。而线条节奏的具体内容包括空间节奏、用笔起伏节奏、空白节奏、方向节奏等。

其二，圆厚，即立体感。书画线条所传达的最重要的即是圆厚的意象。笔走中锋，笔毫的中心位置置于笔画的中央，中心线的两边由毛笔副毫铺展而成，线条立体感呈现。线条同时因笔的轻重提按产生粗细层度不同的立体幻觉、深度幻觉。

其三，笔力，即力量感。中国绘画线条中的力量感是因笔毫与宣纸间的摩擦产生的。绘画线条的力量感是抽象的，透过欣赏者主观情绪的渲染诠释来加以弥补并转化成具体的力感，且深者自深，浅者自浅，个人感受因学养之不同感受亦异，这乃是线条的移情作用。如直线挺拔端正如伟丈夫，曲线柔媚窈窕如美女。

2.线条的墨趣

在中国传统的哲学和美学中，墨被认为具有"五色"。中国画画家用浓、淡、干、湿之墨，用烘、染、破、积诸法使得线条尽显劲健、柔婉、飞纵、凝重之神韵。笔墨在宣纸上的渗化晕染丰富了线条的审美情趣，深化了中国画的精神内涵，使线条发展到一种空灵超逸、疏简淡远的艺术境地。中国画线条的组织穿插也因此成了点线和水墨的协奏。画家高度发挥工具材料的特性，利用毛笔灵活多变的笔法，或抑扬顿挫，或轻重缓急，或干湿浓淡地在宣纸上创造出富有魅力的千变万化的点和线，抒发自己不同的思想情感。

通过皴擦点染、轻重缓急、方转圆折、提按顿挫、方圆粗细、干湿浓淡等不同笔法，去追求线条的节奏、韵律、动态、气势、性格、意趣之美。或平静疏淡，润含春雨；或纵横交错，慷慨激昂；或笔走龙蛇，游刃有余；或泼墨挥洒，恣意放纵，都是画家情感的凝聚、心灵的写照。于是线条就有了崇高、典雅、庄重、飘逸、优雅、豪迈、雄放等各种神情韵味，有的洒脱飘逸，活泼轻松；有的刚健挺拔，充满阳刚之美；有的浑厚苍劲，沉着内敛；有的质朴天真，情感自然流露；有的遒劲流畅，朴厚古拙。

（三）中国画线条在意境上的表现

中国画中笔精墨妙的线条具有抒情写意性。中国画追求天人合一，不求精确的形的反映，象外求意，笼天地于形内，挫万物于笔端。中国画是现实主义与浪漫主义的结合，是追求有具象依据的抽象，是内容与完美的形式有机统一的艺术。在中国画中，线及其塑造的形体之间的关系，主要体现在线条自身的品格特征与作者之间的沟通。

线条所具有的这种抒情写意性，是由于画家在运笔中出现的各种变化，使线条自身具有了千变万化的姿态。首先，线条丰富多彩的形态可以唤起欣赏者对现实生活的万般物象中类似物体形态美的联想，使抽象的线条成为现实事物形体美的一种间接曲折的反映，因而唤起人们的不同感受。其次，画家在运笔过程中个人情绪、意趣、思想的灌注，使得中国画中的线条具有明显的画家个性特征，达到抒情、畅神、写意，进而表现画家的审美理想、气质、心灵、人格。

二、中国画线条独特的审美取向

（一）形之美

1.形体的结构

人类对客观存在事物的最直接的视觉印象首先便是"形"的感受，而描绘"形"最直接、最简练的手段便是以线造型。任何物体的表面形状即外沿轮廓都依赖线条作为一种外在形式的表现。这就是说线条是作为最基本、最单纯、最简单、最朴素的造型手段而存在的。追溯这种造型手段，最早可到新石器时代的彩陶形象。受中国哲学文化"中庸""中和"的影响，中国画以中为用，于物为心，不走极端。

与西方绘画相比，中国绘画在以线造型时，是把对象物体的姿态特征用提炼概括的线条来表现，提倡以少胜多，以一当十。它的前提是要求画者根据生活中见到的其自然生命情态来提炼线条，由始至终都把描绘对象放在运动的、具有生命性的以及特定的自然情态中这个范畴里。它更强调物体在自然环境中所体现出的情态，并且是具有画者之意的情态。所以说中国画的以线造型是画

者基于在生命生活中对物体形象和运动中的形态的了解而突出其特征的线条的组合，是融入了个体的自我情态化的表现。这也是中国画重"神似"而轻"形似"的表现。纵观历史长河，不管是唐宋时期精微之极，状物写实神形兼备的写实性造型线条，还是明清时期逸笔草草，似与不似之间的尚意写性造型线条，中国画的以线造型，不是单纯的描绘物体轮廓及结构特征的线条，而是艺术家基于对自然物体客观架构的尊重的一次具有自我意识的重组，它是精神的产物，是自我情态的体现。

2.画面的构图

构图是绘画创作过程中最重要的环节之一，通过观察体验自然和生活，对自然生活中的事物有了一定的认识和表现欲望，从而使意象和艺术构思外化、形象化体现在画面上。

中国画没有西方绘画的透视学概念，只有"散点透视"的说法，又或是山水里的"三远"法则。画者的主观意图不受焦点透视的局限，可以发挥主观构思的浪漫性。线条用笔的走向、曲折、虚实、宛转、顿挫、延伸都体现在构图的总体构思当中，决定着画面中的"势"。

如果说取"势"是对整体的把握，那么局部的生发就是对各个部位的经营了。在经营局部位置时，要考虑的就是局部与局部的对比关系，要在统一中谋求对比变化。在传统绘画里经常说要注意画面的"开合"之势，"开"即放、起、生发，产生多样的变化的意思；而"合"则是收、结、归纳并进行统一整合的意思。一幅画的布局，都至少包含了一个开合关系。

除了开合关系，虚实的对比也是很重要的。一般来说，画面的浓、密、近、聚、大、露、重、繁等是实处，淡、疏、远、散、小、藏、轻、简等是虚处。实处的线条要有力度些，墨色也要相应浓些，在造型上尽可能表现得更为详尽；虚处的线条用墨较淡，造型小而略简单。构图时，对虚实的处理要相生相灭，互相补足，做到实中见虚，虚中有实，要拉开差异距离，如越强烈，画面就越鲜明生动。

最后，中国画线条在构图方面还起着把握画面参差对比的作用。画面纵横、起伏、长短、粗细、曲直、上下、高低、左右、刚柔、断续等皆为参差对

比关系，这个对比越强烈，形态的动势表现就越明显，故而对于线条的表现要求就越高。

（二）力之美

力，即线条的力度的表现。中国画线条的力之美是其特殊的绘画工具——毛笔作用于宣纸上而形成的线性痕迹所呈现出来的共性美感。所以笔力这个中国笔墨形式中的特殊概念，就成了制约中国画线条"力"的重要表现因素。

"笔力"也有称"骨力"者。线条本身就是笔在纸上摩擦力的延伸轨迹，这种摩擦力取决于各画者运于指、腕、臂、肘之力的大小，由于个体的差异，以及画家们的气质、修养、经历等，产生了纷繁众多的笔法，创造出了各种力度的线条。说到"力"，就必然要说到"用笔"。所谓用笔，不外乎执笔、运笔。指执，腕运，两者结合，达用笔之目的。只有五指齐力，掌中空虚，运腕灵活，悬笔悬腕，才能画出有力的线条。在线条的运行过程中，提、按、顿、挫这些动作产生了线条的力量美。

中国画线条"力"的形成，除了来自生理上作为能量的"力"，还遵循着"取势得力"。势，即形势、姿势、态势、气势等。中国画构图讲究"取势"，线条"力"的表现也要"取势"。就线条而言，有点势、横势、竖势、斜势、折势、挑势，还有中锋形成的正势和侧锋形成的侧势，以及运笔的疾势和涩势。这些各种各样的"势"，都是艺术家基于对物体自然存在形态及情态的感知，进而经过自我提炼形成了有"力感"的线条。

线条的力度感，又是一种主观感受力，是艺术家借助想象、联想而表现出来的"力"。大自然与人类生活的丰富厚泽，为中国画画家对力的追求提供了源泉，他们善于从身边发现与汲取力之美。线条本身是一种平面的存在，对于欣赏者来说它触碰不到，在看不到作画过程的前提下，我们累积的自然感受经验指导思维进行想象与联想，来感受线条的"力"。而"虫蚀木""锥画沙""屋漏痕""飞白书"等都是艺术家将对自然生活的体悟融于笔法之中得出的具有力感的线条代表。

总之，中国画线条的力之美，通过"笔法""取势""联想"等手法表现，又因艺术家的个性差异而呈现出不同的线条力度美，这个力度非与画者身体素质方

面的力量成正比，而是一种巧妙的、多方修养的体验性感知。

（三）韵之美

"节奏韵律"一词，最先是从音乐术语之中引申过来的。在中国艺术中，诗与画尤其重韵味、意境和气韵。"韵"在中国画线条上的具体表现，主要是指的线条的力的节奏韵律感。一幅画由数根线到千万根线构成，线与线之间存在着不可分割的内在联系，也就是线条"笔力"的节奏与和谐，即"笔韵"。

首先从个体上来说，中国画线条本身就具有独特的节奏美感，这也是由中国的绘画工具——毛笔决定的。中国的毛笔用力的特殊性决定了中国画线条本身的节奏美感。中国画线条受书法用笔的影响，任何线条的形成，都含有起笔、行笔、收笔三个基本动作过程，于是每一根线条都是一组合规律的连续动作流程，这种有规律的动作流程无形中构成了线条的节奏美。

其次，在运笔中提按顿挫、起承转合、虚实顾盼、轻重缓急的"力"交织在一起，也构成了一种"力"的和谐的节奏美，也就是"笔韵"。笔力的节奏，是通过运笔的"轻重缓急"来表达的，即运笔时垂直于画纸的力度以及频率的变化和水平方向运动的变化的结合，结合的规律化，就形成了"笔韵"。这种结合的规律化，是指多根线条的运笔动作的统一，其间还包括了力的连贯性这个因素。笔与笔之间有着承接的关系，这个关系是靠笔力来连接的。一组线条的节奏美，是连贯的笔力奏响的，力的连贯性有有形和无形之分。有形是有形态、痕迹可循的，比如线与线之间的"带笔"，无形也可以说是游于画中的气，它无迹可寻，却令观者感觉充盈于画，笔笔的连贯体现着畅神和贯气。

笔力的节奏和笔力的连贯都是形成笔韵至关重要的因素，除此之外，还有运笔方向的一致性和笔形痕迹的呼应性两点。笔笔之间方向上趋向相近的重复，造成观者视觉上的重叠感，所形成的线的组合也具有韵律美。

最后，一幅画中的笔形痕迹在一定程度上的相似或相近，使得分布在画面各处的相近却不同的笔形，通过观赏者的视觉归纳也造成了视觉心理的节奏韵律感，它们之间的"呼应""顾盼"关系，辅助了"笔韵"的产生。

（四）抽象之美

线的本质只是一个抽象的数学概念，在数学中，点在平面上或空间中沿着一定的规律和方向运动所留下的轨迹就形成了线。线，于客观世界其实是不存在的，没有任何人的视觉所能观察到的线的现象，只有各种"面"和"体积"充斥其中，即使是一根细得不能再细的毛发，也是体的现象。而艺术家的表现对象的外形轮廓线，只是由于体的边缘而出现的体与体外的交界和形与形外的交界，是画家在造型中创造出来的一种抽象的艺术表现形式。所以说，线条的抽象美是其与生俱来的品格。

中国画线条的"抽象美"主要有两方面，一是线条笔法自身独立的抽象美属性，二是以线造型的抽象美。

在传统的中国线描技法中，"十八描"是中国画线条的高度总结。比如其中描绘人物衣纹的兰叶描、游丝描、柳叶描、铁线描、钉头鼠尾描等，它们的区别并不是在描摹衣服质地的不同，我们从名字来看，兰叶、铁线、钉头鼠尾这些都是艺术家对线条的一种视觉联想，是从兰叶、铁线、钉子的头和老鼠的尾巴这些具体形态中提炼概括的抽象笔法。再如十八描中有一描谓之"行云流水描"，在看到这类线描时，脑海里呈现出的某个具象事物到底是"云"，还是"水"，我们答不上来，因为它既

像云，又像水，传达给欣赏者的仅仅是某种节奏韵律的流动感，正是因为它和"云""水"给我们的感觉相仿，所以创造者才把它叫作"行云流水描"。这就是中国画线条所展示的抽象、朦胧、模糊却又含蓄的美质内涵，给观者以不确定的认识以及自由广阔的理解想象空间。

再看更趋多样化的山水画线条,画树叶有"松"字点、"个"字点、"介"字点等,都带有很强的抽象性。就"个"字点而言,很难从中分辨出具体描摹的是什么树,这只是一种抽象的"树"的概略描绘。还有一些更为抽象的树叶的笔法,只是勾画了一堆三角形或是一些类似圆圈的笔痕来表示树叶的形状,无从说明它具体模仿的是何种树。像是表现山石峰峦的各"皴法",如"披麻皴""斧劈皴""雨点皴""折带皴",表现树皮的"鱼鳞皴""横皴",等等,这些"程式化"的笔法都是中国画线条用笔的抽象性体现。

三、中国画线条气势分析

(一)"动"势

1.以线置动

从辩证唯物主义的角度来看,线条是一种存在的物质,也是一种运动形式的存在,作为生命体,在画中游走自由,这是线条本身所具有的运动性。无论何种线条,都含有起、行、收三个基本动作过程。在行笔过程中,又要靠提、按、顿、挫、疾、徐等动作协调完成。每一根线条都是一连串连续的动作流程,抑扬顿挫、轻重缓急、往来顺逆等所产生的变化,形成了线条自身的节奏与韵律。所谓"留不常迟,遣不恒疾",就是从运动角度对造线的美学要求。

中国画历来注重线条运动所传达的"流动之势",以流畅的线条表达生动的衣纹和人物动态更是中国传统线描之长。吴道子是表现人物飘逸运动感的高手,他用线功力深厚,创造了"莼菜条"线形,是擅长表现质感而又具有运动感和节奏感的一种线描。线本身就具有的运动性使它在画中行走相对自由,然线与线的组合所形成的线群更是能产生一种龙飞凤舞的视觉效果,乍看下似乎眼光缭乱,却给观者一种生动空灵的动势感受。《天王送子图》中线条劲利,通过运气的轻重波折起伏,结合人物内在的运动,构成线条的诸种姿势规律,形成整幅画面的节奏运动之势。

2.蓄积生命

动感，亦即生命感的显现。前者侧重外在表现，画家通过线的形态、动态和抽象感赋予所表现物体的生命感，而生命感侧重的是线条本体的内蕴神质，有生命的线条都是充满生机的线条，无论长短粗细，笔意刚柔，无不是生命的轨迹，率意则笔醒，线条充满生命活力，这种生命感原本就是线条自身固有的特性，由具有生命力的动感线条构成的作品，才具有生意盎然的动势美。

中国画画家把线作为一种有生命的、表现生命的感受线，正是对生命的重视，才使线条始终处于不衰的位置，形成了以追求生命为目标的民族绘画形式。然而这一直被人们强调的生命感，要求画面首先必须有一种运动感，画面诸因素构成一种内在的动势并呈现出生命的节奏感。生命本身就是运动体，所体现出的运动性则是势的核心属性，"势"由动生，无动则无势可言，也就没有了生命，失去物的痕迹。

纵观中国古代绘画史，可以看出，中国画的线条实际上就是笔的运动和内在气韵运动合一的产物，是有生命的线，是内在生命之动势的畅通体现。

（二）"气"势

1.以气酝线

形为气之囊，也就是气充盛于形之中，形是盛载气的载体。中国画中的线最为明显地体现了"形为气之囊"的中国哲学宇宙观，线与气一脉相承，以气领笔，融于线中。线在起讫运转中一波三折，无往不复，无垂不缩，这正是线（形）对于宇宙之气的生动反映。

荆浩提出"气者，心随笔运，取象不惑"，意思是作者的主观精神和客观对象的气势都要在笔墨线条中得以体现，画家以气酝线，线条能一气呵成，方显连绵不断之势。在气的驱使下，画家可以调节用线过程中的力度、速度轻重缓急的变化，使笔墨线条呈现出千变万化的态势。

古人画论中说："石用重勾而面出。"陆俨少先生画山水，有时近景的巨石就用极生辣的几笔勾出，里面一点不加皴，却不见其单薄而仍显得极厚重，这是因为陆老这寥寥几笔已神完气足，"盖笔力沉贯纸背，而光气发越于上"。这"光

气"正是在画家主观精神的推托下，以气充盈于笔中，在力度的逼压之下突现出来的。

由于画家气质、修养、情感的不同，充盛于线中的气也有所不同，从而造成了用笔的复杂多样性。顾恺之用线如春蚕吐丝连绵不断，徐谓用笔则大刀阔斧、肆意奔放，朱耷的简练凝重则反映了他孤独高傲的性格。而正因如此才可从中体会到画家独特的人格魅力。

2.凝气布势

气势是虚幻的灵神、气态，线则是实体，将气转化为线（形），再由"形"转化为"势"，这就是线之气势的天成。有气必有势，这种气势是一种无形的线，也是画家内在气韵的体现。

对于气与势的关系，所谓山树之"生气"，心腕之"灵气"，都为虚幻不可见之物，"势"则是可观可感的动态的形，无形的"气"如何在画面上得以体现，这无不是笔墨线条与心灵之气交融的产物。由于画家主观意趣与天地精神达到天人合一的境界，至挥毫时，胸中已具有天地生物光景，故以己之灵发之气，运天地万物之生气，笔墨线条挥洒得心应手，气随笔运，势随气成。

中国画以线造型，通过大小、疏密、黑白、比例、走向穿插等安排，由局部的置陈布成整体的气势，由此生出雄壮磅礴、旷远、飞扬之势。在《洛神赋图》中，大量对云和水的描绘，无不显示出线条的单纯形式与千变万化的组合。置陈布势，迁相妙裁，无不令人赞叹。

面是线的扩张，线与面合成直观的艺术语言，线与面之间形成对比，产生变化。画面在线与面的变化组合中，形成平面构成形式中的音符效应与律感，使画面的气势在这种对比中更加强烈、丰富、完整。线与面之间的粗细、长短、大小、刚柔、强弱、干湿、疏密、浓淡等对比变化，共同造就了美妙的韵律，亦共同构成了画面的宏大气势。

（三）"情"势

1.以线置韵

线条是画家的情韵心语，是心灵情感的外化表达符号。画者在用画笔勾勒线

条表现物体时，个人的情感不由自主地参与其中，线条里充满快慢节奏之美，主观性使得创作获得了更大的自由，画家可以更多地追求形体之外的东西，那就是韵，即神采、精神、生气之意，也正是画者赋予所绘之物的热情。

正所谓"胸有成竹"，没有感情则画不成画。画有画韵，没有画者"精、气、神"的注入，仅是一根根线条、一个个块面的立体堆砌；线有韵语，线之韵语构成了整幅画作的情感之势，使线条具有了某种意义、存在的必然，有了脱离形体而单独存在的美学价值，更是画者对物情感上迸发和诠释。

《周易》中说到"天地不变，而万物不兴""刚柔相推，变在其中"，古人把这种思想赋予了所有的创造物，故万物或刚或柔，或刚柔并济，均为动的象征、活力与生命的象征。当这种意识用之于绘画创作时，便产生了足以表达人类刚柔情志的物化形态的玄妙线条，即长短伸缩，任情恣肆，活力充盈，可听跳动脉搏，可感刚柔温馨，视之生意盎然，心畅神逸。石涛明确宣称："我之为我，自有我在。"而他的"不似之似似之"更是传世的名句。显而易见，绘画对象并不是真正意义上的侧重点，而在通过对象来彰显自我，那对象的神韵也因此而生了。

画面上要特别重视"势"，所谓"大胆落笔讲线的走势，细心经营讲点的张弛""内气和外气是呼应关系，而不是割裂关系""画是天人合一"。而"走势"和"张弛"就是说在作画时用心经营线和点，将其用活，使得画面不仅传移摹写，更加气韵生动。

陈洪绶画的《水浒叶子》中塑造了四十位英雄好汉的形象，个个神气不同，性格各异，线条的运用也各有变化，并根据人物的内在气质和性格的不同来表现庄重、刚健、洒脱、飘逸的线之神韵。他并不依随《水浒传》人物中的衣饰，而是将自己的意愿情感加入其中，通过容貌、服饰、姿态、动作来表现人物的精神气质和性格特征。他笔下的燕青，正因其喜爱音律，双手持一管凤头横笛，正微微侧头轻吹，那凤凰还振动着翅膀，显得栩栩如生，与笛子上挂的吊坠遥相呼应。再有在他的画中燕青头簪菊花，这是他给燕青的评点。他既画对象，也画自己性格；既画燕青，也品评燕青。他把自己的情感灌注于画面中，与对象的个性相融合，形象清简，画面透出无穷的韵味。观赏者往往就是因线条的内在神质和韵感体现了人的某种意绪，而产生强烈的情感共鸣。

2.彰显情语

中国画强调把自己的情感移入对象，与线条融为一体。这是中国画以线传情的特性，画家的线中灌注了个人情绪、意趣、思想，使线条具有了个性，达到抒情、传神，表现出画家的审美理想、气质、心灵。中国画画家根据自身情感要求和不同的表现对象，创造出万千变化的线，他们寄托着画家的心灵志趣和思想感情。这蕴含于笔墨线条之间的情趣必感染观赏者，使观者产生和画家心机契合的共鸣。

纵观我国古代大师所作的线描珍品，《女史箴图》《虢国夫人游春图》《历代帝王图》《五牛图》《韩熙载夜宴图》《清明上河图》，线条各呈风格，表达了画家所欲表达的精神。凡表示愉快感情的线条，无论其状是方、圆、粗、细，其迹是燥、湿浓、淡，总是一往流利，不作顿挫，转折也是不露圭角的；凡表示不愉快线条，就一往停顿，呈现一种艰涩状态，停顿过甚的就显示焦灼和忧郁感。不同线条的用法及其变化万端的组合，都是人的创造，因而充满了情感与生命。

正如元僧觉隐所说，"吾尝以喜气写兰，怒气写竹"，"喜气""怒气"是情，又是气，是"情与气偕"。情之喜、怒、哀、乐之势，影响到情绪，促成气的平粗郁和，表现为线条的不同状态。线描之间传达了大师内在的丰富情感，心物交融，线之脉动乃是心之脉动。

四、中国画线性艺术的完善

（一）我心之象

线条是中国画的灵魂，而用笔却是中国画线条的灵魂。若将中国的书法艺术称为线条艺术，虽然不十分恰当，但是也揭示出书法艺术某些方面的特征。就拿八大山人来说，其书法作品就具有明显的线条化特征，八大山人的绘画线条，亦是取自书法的用笔，笔力千钧，而其画荷茎的笔法，可以说是他在绘画用笔上的高度成就，享有"金刚杵"之誉。一段线条，可以成为独立的审美对象，随手抽出八山人大的一根墨线，立刻可以感受到其间仿佛有气血的蓬勃流走、回还脉

动。八大山人洗练的笔墨，实现了中国书画之道的至高境界，仅凭一根线，便见画家的技艺高低。

中国画的线条凤契于"写"，写有二义，乃置与输。置者，置物之形；输者，输我之心。抒发其胸襟是书写之所以成立的最直接理由。八大山人在七十岁之后的署款，均用"八大山人写"取代了之前的"八大山人画"，不难看出这正是其对线条"写"性的深入理解，"写"与"画"，一字之差，意味之距大矣。

中国画以线造型的核心是人。八大山人正是借用了哲学的力量，更深地透过现象看到了本质，不寄望于表象的感触，而求发人深省的内涵。他画中鸟与鱼的造型，都是根据人的表情画出来的，它们挺胸凸肚，怒目而视，作者赋予了它们传情的眼睑以及眸子的活动，这些是摆脱了对象具体的真实性，而汇象外之象、意外之意于笔墨造型之中。

中国的艺术精神是写意的，书法、绘画、京剧等无一例外。中国画的写意性，绘画笔墨的简练化与个性化，都使得笔墨必然走向符号化。绘画的笔墨语言作为一种象征性符号，之所以能够打动人，在于其能引发人的想象力，引起审美心态的变化，最终超越形式而直抵作品的本来意图与作者的内心世界。符号化的笔墨，由于高度概括和象征而更容易传神达意，更具有视觉感染力。故而一流的艺术家，都能自创出一套独特鲜明而完美的艺术符号，这个符号就是"我"的作用的具体化。八大山人正是摆脱了具象之形的束缚，进而反省形而上的道理，融个人情思寓意于中，来笔参造化，神与物游。

八大山人的符号，是鲜明的、有意味的，在形象上、笔墨上乃至气韵气息上都有表现。看《山水花果册之一》一作中，两树如两人，作揖让之态，这树以及树下的山石，都是八大山人自己特有的符号。八大山人的这些艺术符号是属于自己的一种习惯的表述形式，即个性化与风格化。正是这强烈的个性与自我，才得以创造出属于自己的独特语言风格，也是"画中我"的具体表现，亦是"我心之象"。

（二）以书入画

自元代赵孟頫有意识提出"书画同源"的观点以来，援书入画，便成为中国

绘画尤其是文人画的重要内容。作为文人画传统的继承者，又具有相当书法功底的吴昌硕，当然也洞悉此理，是以将金石书法运用于绘画艺术，并取数家之长，创造出了博大沉雄、古朴茂健的独特绘画笔法和意境，将书与画的融合推向了一个新的高度。吴昌硕以书入画的具体表现，可以从以下几个方面来说。

首先便是以篆籀之法入画。众所周知，书法是吴昌硕艺术的基石，多年浸淫于书法所积累的坚实功底，为他的绘画打开了方便法门。吴昌硕在书法上造诣颇深，尤其是《石鼓文》，是他书法中的最高成就。正是由此，形成了他以作篆法作画的独创性笔法。吴昌硕作画把石鼓篆籀和草书的笔法，融入画法之中，变大篆之法为大草，用笔雄厚圆健，婉畅自由，极富金石气息。只要见其画作，便会明了何谓"是梅是篆了不问"。在他笔下，即使是秀美纤丽的幽兰，亦是以异于别家的篆籀之法写其叶，铮铮硬骨，疏老淡雅的兰花跃然纸上。可以说吴昌硕将"篆籀"之法作为一种符号来创作，也使得其成了一种标志，成了吴昌硕绘画艺术的标志特征。

其次是重气尚势。书法不管是线质的表现，还是分行布白，都要讲体势、韵味，而绘画在造型、构图等方面亦求气韵生动，这些都是书画艺术的共同审美规律。正如吴昌硕的篆籀线条，线条力度均匀，圆润流畅，书写较慢，节奏缓舒。把它运用于绘画中，因节奏缓和而笔意稳健深沉，气象苍茫古厚，故其绘画中苍古浑劲的气势就是通过篆法用笔倾注到绘画的笔墨中去的。并且书法用线强调力感强弱，提倡多力丰筋，画法用笔最重骨法挺拔，这些也都是力的表现。吴昌硕用笔追求指实掌虚，悬腕回肘，中锋平直，无论作书作画皆是如此，其喜用羊毫笔作书绘画，不仅可以用笔尖写，甚至还用笔根画，下笔气势开张，大气磅礴，线条力透纸背，生动而富有张力，有其篆刻"钝刀硬入"之说。

那么从整体的角度来看，"气"与"势"又是如何展现的呢？

在造型上，书法通过单个的点、线、结构等因素，借助审美中的联想功能，艺术性地再现大自然形象。但这种造型给人的感受并不是自然界中的客观形象，而是书法字体构成美所唤起的人们对自然物象美的联想。这种造型是对物体气势、韵律、情态的再现，与中国画的"意象造型"不以追求"形似"为终极目标等是一致的。可见，中国书法与绘画一样，最终追求通过意象造型来表情达意。

吴昌硕的"苦铁画气不画形",正是他以书入画对造型求其"神似"而非形似的理解。画气不画形,当然不是说不用描绘物体的形象,而是求所画对象的"神似",求"不似之似",即通过艺术作品流露出来的神采,感情、意境中包含的深意。吴昌硕依靠书法中篆籀行草笔意作为绘画中的造型手段,虽然从状物绘形的角度看其线条的质感似乎不够丰富、切实,但恰恰是舍弃了形的羁绊,使之绘画步入了"写"与"意"的厅堂。

书法与绘画体势结构布局之理也是相通的。"经营位置"在绘画中指构图,在书法中可以指章法。如字形的结体,注意主次、虚实、黑白、欹正等关系的处理,字与字之间的疏密,字本身的大小,笔画穿插所占的空间与空白的纸之间的对比,等等,务必从对立中求统一,寓变化于齐整,构成有动势、有韵律的整体形象。这与中国画重视经营位置和讲求气韵生动的理论颇为一致。

吴昌硕在绘画中的布局章法亦借鉴书、印的章法布白,乃是以势取胜。他的石鼓文常常是左右不齐,但却求全局的平衡。作画喜取"之"字和"女"字形的格局,为了突出主体,采用对角斜势,取其灵动升腾之气,枝叶相互交叉穿插,最后以画题来达到构图的整体平衡。而画梅花往往有一枝直上,则必有一枝回掩而转折,这种跌宕呼应的手法,融会着石鼓文结体布局之妙。即使是小幅画作,其势皆是向左右延伸扩展,令观者感到"画外有画"。甚至有的画是四边皆伸向画外,如《松菊》,整幅画极具张力,令人过目难忘。这种布局之中求气势,使得他以书入画的特色得以充分体现。

行书也好,作画也好,其过程也是成就一幅气韵生动的作品的关键。在书法中,运笔作为外因,遵从用笔的藏露顺逆,以气行笔速;而作者情感则为内因,引导胸中之气的刚柔强弱,操纵用笔的提按转折。正是这内外相辅,全幅作品才能隐见气韵流动,"势"不可当,作书与作画皆是如此。吴昌硕深谙此理,把作画的过程变成了画气的过程。他极为注重作画的节奏和速度,在作画之前,胸中已有郁勃之气,直扑笔端。等到画时,则势如破竹,运笔间看似随意为之,实则胸有成竹,且放得开收得住,一气呵成,绝无凝滞,以气推笔,再行于纸而成画,变不可见为可见,从而形成了他笔下气的磅礴之势。

最后是精神内涵的体现。书法虽不以自然造型为基础,但它同样能在书法

线条的韵律变化中蕴含无比丰富的内在精神，它是随着人们内心感觉的搏动而震颤的。这种流露着性情、心绪和气质的节奏性墨痕，构成了书法的生命力。画家通过用笔的轻重徐疾、提按顿挫、浓淡干湿，通过线条的巧妙组合，将书法的生命力融入中国画之中，便更具深刻的精神内涵。而中国的文人画，不仅以书法的点线神采渗入情性心绪之中，又以文学的内涵纳入绘画意境胸臆。正如吴昌硕画松、画荷、画桃都能赋予其不同的性格特征，在他创造的形象中，也灌注了画家本人独特的气质和秉性，表达了个人的情感状态，从而使其具有特殊的文化内涵。他画梅如虬龙冲霄，满纸风云，气魄惊人，突出了梅的坚强不屈、不受束缚的性格，同时也表达了自己所追求的品格和情操，抒发他一股愤世嫉俗的感情。他笔下的兰花，空谷幽深，遗世而独立，是不入俗流的孤高品性的象征，而菊之不畏风寒的情状又与画家高傲坚强的品格息息相通。这便是他带着自己特有的感情来选择和表达对象，从而在作品中体现个性的感受和情思。

吴昌硕在汲取碑学之长的基础上，以篆籀之法入画，糅合书法与绘画的造型观念和意境情趣，强调书法精神和绘画在意境和理法上的融合，更好地显现了中国画的内质特征，开创了前所未有的画家书风。他在承续"海派"通俗应世的共性的同时，以朴茂雄强的书法用笔将清中期以来的金石与绘画的相融推向极致，转换了中国画审美的时代风尚，发展了大写意花鸟内蕴旺盛的精神。

第二节　中国画构图的表现特征

中国的传统绘画，源远流长。它根植于中华民族深厚的文化土壤中，经过历代不断地革新变异，形成了融会整个中华民族独特的文化素养、哲学观念、审美意识、美学思想和思维方式的完整的艺术体系。它是中华民族智慧的结晶，也是中国文化的重要组成部分，具有独特的中国作风与中国气魄。而它在历史悠久的发展过程中留下的无数旷世杰作，无一不反映着绘画技巧的首要因素——构图的发展与变迁。

一、中国画构图学原理分析

构图，作为绘画艺术的一种现代专业术语，虽然经历了"置陈布势"—"经营位置"—"布局"—"章法"等各个时期的不同称谓，但它的基本原理，却体现了心理、画理、物理三者之间的关系。自然界中变化万千的种种对立的矛盾因素，都通过构图在绘画中得到了辩证的统一。

（一）观察方法

观察方法是人们认识事物的方式。体现在绘画上，通常有两种类型：一是客观的观察方法，二是主观的观察方法。客观的观察方法，可以说是一种标准的观察方式，它在绘画表现中具体体现在由整体到局部的运用规律上。主观的观察方法是一种精神上自然主义的方法，是对客观世界中真实物象的内省与反动。

而中国画的观察方法则与以上两种方法皆不相同，它包含了以上二者对立统一的因素。既注重再现客观，又注重表现自我。它的具体运用体现在以下几个方面：

1.既观物又观我

中国画传统画论中将客观的观察方法称之为"观物"，将主观的观察方法称之为"观我"。观物与观我的内在联系是显而易见的，它与中国传统哲学中"天人合一"的境界一脉相承。中国画的意象观察，不仅要使用视觉功能，同时要开发一切可能的感受机能，从中理出头绪和规律。观物在有条、有序的基础上对物象可以有所取舍，对无关紧要的部分可以视而不见。中国画的观物与观我不仅仅是指目视，还包括记忆与想象。记忆是观物的辅助，想象是观我的升华。中国画画家常常对景观察，离景忆写。

2.宏观与微观

宏观与微观是观物与观我在广度与深度上的拓展。宏观在于致广大；微观用以尽精微。宏观的观察方法不仅体现在"以大观小"上，还表现在对自然物象的长期观察上，也体现在对物象结构形态的把握上。微观则体现了对细小事物的宽宏与精研，物象虽小，宽宏以增其势，精研以取其质。

（二）透视与空间

"透视"是指在一个平面上要表现一个物体的空间、立体的感觉时，由于物体的大小、高低以及观察者在观察对象时的中心，即视点的位置、方向、远近、角度的不同，而产生的视觉变化。中国古代山水画中"远山低排，近树拔迸"的说法，就极近似于这种焦点透视法。但中国画的视点如果用焦点透视的理论来加以诠释，其视点是移动的，一般称之为"远近法"。

空间创造在中国画的构图中立足于平面的二度空间关系，为物象的安置提供了自由。画家可以自由地根据画面构图的需要进行空间布局和形象位置的调度，

这是一种中国绘画所特有的意象空间形式。

（三）布白

空白的利用，是中国画构图的一大特点。空白来自取舍，而布白则是对物象布置的精心概括。只有对物象布置进行精心的选择、取舍、概括，才能产生空白并使布白恰到好处。达到以"其少少许、胜似多多许"的艺术效果。

（四）造化与心源

"外师造化，中得心源"是中国画最基本的创作原则。

"造化"，是指作为绘画创作的原型，它包括了天地万物的客观物象。"中得心源"是"外师造化"的升华。"心源"是画家将"外师造化"所得到的素材，通过集中、概括、提炼筛选、构思后在心中所形成的意象。这二者相依相存，相辅相成。造化于外，心源于内，任何一个画家的中国画创作，其创作的主体精神，都离不开作为生活实践和素材源泉的"造化"与作为胸襟学养、审美品位的"心源"两大要素。

（五）创造意境

意境的创造是绘画的灵魂，也是构图艺术的最终目的。在中国画的艺术创作中，意境的有无常常是衡量一幅作品成败优劣的标准。意境是绘画基本要素的综合反应，是由作品的构成方式予以营造，并通过作品直接呈现的。它所创造的是凭借绘画中匠心独运的艺术手法所熔铸而成的情景交融、物我贯通，能深刻表现宇宙生机或人生真谛，从而使审美主体超越感性物象，进入无比广袤的艺术空间的化境。

二、中国画构图的形式美

绘画艺术的创造包括两个方面：一是表现内容，二是形式特征。前者通过具体物象的塑造，揭示了生活的本质；后者利用构成方法，营造了精神内涵。

（一）视觉心理

构图作为一种艺术形式，其构成方式的艺术感染力要得以发挥并与观者产生共鸣，对视觉审美感受有着直接影响的视觉心理因素则是最基本的条件之一。视觉的观察、认知与感受是通往理解的最佳途径。

1.视觉心理具有选择性

人们的视觉思维，可以由整体到局部，也可以由局部进而把握整体。

2.视觉心理具有即时性

这是一种随机应变、边看边联想并通过联想解决问题的功能。

3.视觉心理具有调和性

这可以使不同的物象形态，如色彩的对比变化、对称与均衡、墨色的浓淡干湿等等，产生审美效果的形式因素，通过视觉心理的调和达成互补。

4.视觉心理具有感应性

这是建立在生活感知基础上具有联想性的心理感受。

5.视觉可以产生视错觉

由于生理上的原因以及外部形、色的干扰，人的视觉感知往往发生错觉，人们通常将这种由生理制约与客观物象的干扰、刺激所产生的错误视觉感受称之为视错觉。视觉心理最终形成了视觉中心，包括两个方面：一是内容或情节的中心，一是形式即构图的中心。

（二）S形律动

中国画构成艺术的形式美，有着行之有效的具有恒定作用和效果的表现程式，S形律动即是其最基本的规范之一。S形律动作为形式美的艺术化呈现，揭示了形式美的内在规律。S形构成方式，可以在画面的艺术构成中自由地上下伸缩和左右调节，其控制可以达到画面的任何部位。S形律动不仅在视觉心理上给观者一种节奏感与韵律美感，而且可以通过宏观的序列分布，使其在构成上浑然一体。S形律动还具有计白当黑的特点，这使S形律动的构成方式有了更多的变化自由。

（三）起承转合

起承转合是构图的总体构成方式，是S形律动的具体运用。

起承转合贵在得势。势是章法构成的整体趋向，以及大的构成方式和层次变化所形成的总体的视觉感受。起承转合作为造势的形式基础，利用物象布置的秩序感，创造了势的基本形态。起承转合之势，贵在布势。布势则包含着艺术对立统一的基本规律，其艺术生命力因得势而生。

（四）开合呼应

开合，又叫分合，开阖。开即是开放，是构图的开始；合即合拢，是与开的照应。

第一，开合有主次，但开合无定法。

第二，开合要有呼应。呼应可使开合融会贯通，于变化中求得统一。

第三，开合同样贵在取势。有势则开合既有了气脉，有了走向，同时也开阔了视觉张力。

（五）三线交叉效应

中国画构图的整体构成有多种相应程式，三线交叉即为其中之一。

第一，三线交叉首先具有布陈的效应。布陈是指画中物象的布置安排与陈列。

第二，三线交叉具有力感效应。而其力感效应的构成，可以实构，也可以虚构。

第三，三线交叉具有层次效应。层次可以形成秩序。秩序化的层次叠加，才能形成层次的节奏并产生韵律美感。还具有多重显现与调度的可能，三线交叉正是因为有了层次的变化，才使构成方式层出不穷，从而拓展了中国画平面空间的纵深关系。

第四，三线交叉效应构成了构图的骨架与动势，但在具体运用中有主、辅、破之分。三者既有变化，又相辅相成。

（六）画眼与构图中心

人们在欣赏绘画作品时，由于视觉生理与视觉心理的原因，欣赏次序通常先是由通观全画，即对画面的整体效果产生一个总体印象；然后通过视点的移动，

读遍全画；最后着眼于画面上最具吸引力的主体部位，这就是前文述及的视觉中心的部位。视觉中心即是构图中心。构图中心是画中物象布置的主体部位，凡是画中最重要的部分，皆可属于主体的范畴。但主体尚有重中之重，亦即最精彩之处，此处在西方绘画中称为主点，在中国画则称为画眼。

对形式要素有目的地置陈布势，是形成构图中心的基础条件。概括起来，形成构图中心的构成要素，大致有以下几个方面。

1.位置

在构图中当画面上只有一件物象时，无论其处在什么位置上，也无论其大小完整与否，它都是视觉与构图的中心，因为舍此别无他物，它是唯一的视觉注意点，这是一个十分简单的视觉原理。

2.对比

对比手段的运用同样是形成构图中心的重要形式因素，包括动与静、大与小、实与虚、线与面、轻与重、整与碎、完整与残缺、墨与色、色与色的对比。对比可以使形式因素产生诸多的变化，当这些变化统一于突出主体这一基本点时，就形成了构图中心。

3.导向

画中物象布置的导向是形成构图中心的另一基本要素。导向是指置陈布势的总体走势。走势具有指向性。走势指向的部位往往也就是构图中心的位置。由导向而导致的走势具有运动感，具有运动感的指向性物象越多，主体也就越突出，视觉效果也就越强，构图中心也就越集中。

（七）幅式变化

画幅是艺术创造的载体。绘画艺术所有的视觉效果，最终都是通过画幅予以创造落实艺术构成而唤起视觉张力去实现的。如何使图幅形式与艺术构成相结合，同样是构图的形式要素之一。作为中国画画幅载体的图幅形式，与西方绘画相比，变化较多，一般以画幅边线呈直线形态的为主。在许多已知的视觉规律中，我们知道凡是处于垂直、水平的预应方位具有静态效果，这种效果因缺乏动的视觉感受，也叫作"感觉的零度"。以直线形态构成的画幅边沿，即是处于这

种零度值状态。

第一，中国画中最常用的画边呈直线状态的图幅形式，首先是立轴。立轴在构成上灵活多变，最适合于井字四位法的布置，是中国画构图最常用的图幅形式。

第二，中国画边框以直线形式呈现的另一种特殊的图幅形式称为册页。册页是以折叠的书册形式呈现的图幅形态，封面、封底多以较厚的纸板或薄木板包裱装饰。

第三，中国画另一种特殊的图幅形式称为扇面。扇面的上下画边均为弧形线，又有长短之别，左右虽是斜线，但其倾斜度接近45°，正是处于动势的极限，因而对视觉感受具有极强的干扰力。

（八）综合运用

中国画构图形式美的构成，在实际运用中以图幅形式作为创造的空间，基本原理的运用却是讲述上有分，使用上则合，而艺术创造的原理，在本质上是共通的，也正因为如此，才能成为规律。绘画艺术的杰出构图，不能也不可能拘于一种形式因素，各种构成因素的综合运用，既是对艺术规律的灵活掌握，也是艺术创造的必然。但构成因素的综合运用有主辅之分，这也是构图形式美的运用规律之一。

三、中国画构图物象布置

置陈布势，乃画之总要。二者相辅相成，互为表里，置陈与布势密不可分皆来自取舍，布势是取舍的综合，置陈则是取舍的具体安排。中国画中的人物画、山水画、花鸟画三大分科，对物象布置虽各有所长，但基本规律是一致的，现分述如下。

（一）开合叠压

前文形式美中所述之开合呼应，乃"一幅之分"的大开合，此处所述开合，乃"一段之分"的小开合。小开合作为物象的具体布置，要在大开合既定的气脉走势上，顺势而成，错落有致，方能构成变化。而开合的前开后合或后开前合，

则构成了叠压。叠压有浓淡之分，也有色墨之别，是构成中国画二度空间关系、创造层次变化的主要手段之一。开合与叠压的具体布置构成，要符合中国画结构美的艺术规律，既前后照应，又宾揖相让，浑然一体。浓淡强弱、动势向背皆合于龙脉之势，才是开合变化之道。

（二）穿插变化

开合构成了物象布置的呼应关系，但置陈的具体结构与穿插方法相关。穿插是画材的排列方式，是置陈的具体安排。中国画的画材排列，以三笔交叉作为基数，三笔交叉则成为三角形，因此古人对此亦称为"勾股法"。绘画中三笔交叉的三角形贵在不等边，与勾股法"勾三、股四、玄五"的不等边三角形基本相同。三角形的不等边不仅构成了物象组合的变化，而且其不完全重叠又形成了"女"字交叉的另一种构成样式。不等边三角形交叉与"女"字交叉的基本原理是对空白的不平均分割。作为中国画的物象布置方式，构成了中国画物象置陈的结构美，它是中国画画材穿插与重叠最基本的组合方式与组织法则，中国画正是因为有了这种穿插组织方式，才能使物象的组合既千变万化，又秩序井然，从而创造出了富有节奏与韵律的层次变化与二维空间关系。

（三）虚实疏密

中国画构图的虚实有着独特的含义和规律。虚即是空白，实即是画材。疏密是画材之间的排列关系，不可与虚实混为一谈。但疏密即画材之间的排列却与空白密切相关，疏密的变化即由空白分割的大小远近构成。

虚实，画材之有无。轻重、浓淡、厚薄、远近都属实中之变化。实中有变，方可变简单为复杂，变平板为丰富。以空白的虚作为制约，才能使得变化有序，使各种繁杂的物象形态符合中国画的空间规律并各居其位，各安其职，从而使中国画的空间关系带有了很大的主动性。

疏密，画材排列之远近，密不嫌迫塞，疏不觉空松。所谓"密不通风，疏可走马"，是指密可到极处，疏也可到极处。但此只是最基本的疏密对比关系，如果没有了制约，只能走上极端而毫无艺术性可言。

（四）奇偶聚散

聚散可以构成疏密。聚则密，散则疏，聚散与疏密是相通的。但中国画构图置陈中的聚散，通常主要是针对主体物而言。

主体物的聚散更侧重于奇偶相参。前文所述三线交叉效应，其内涵也是一种奇偶关系。奇偶是指画材组织的聚散数字。奇数是单数，偶数则是双数。奇数的排列有聚散，因而也就有了疏密，奇数可以防止对等，聚散也就有了变化。因此，中国画的构成组合重奇不重偶。但重奇不重偶并不单纯地指画中物象组织的总体数字，它的着眼点仍是在聚散上，总数是偶数，同样可以通过聚散变偶为奇。奇偶可使画材聚散变化自如，不仅有疏密，而且有距离与层次，从而使聚散通过奇偶产生繁复的变化。

奇偶聚散在主体物象以较大面积呈现时（如人物画），其布置的聚散尤为重要，它是打破主体的孤立板滞、产生变化节奏的基本手段。

（五）张敛藏露

张是开张，敛是收缩，张则气势外露，敛则渊深含蓄。

张与敛构成了物象置陈的总体趋向，而藏与露则是与张与敛的呼应。藏与露在中国画构图中与奇偶是相对应的，奇数虽有远近疏密之变化，但尚不够含蓄。如既有远近疏密的变化，又有藏露，变化中更显意味无穷。藏与露在章法上可以使观者产生无限联想，将意境拓展到画外，使未藏处更突出，引人注目，藏处含蓄而内敛，变有限为无限。并可在回避矛盾的基础上，以虚显实，于巧中求变化。

（六）清浑互助

清，是指物象结构、形体突出，清晰明确。浑，则是物象结构模糊、含混之意。清则实，浑则虚。但清与浑的虚实与计白当黑的虚实概念不同，计白当黑的虚实概念是中国画构成的根本，清与浑的虚实概念则是二维空间的一种互衬关系。

以浑衬清，实处虽清晰明确，但不孤立；以清衬浑，则画面融洽自然。清浑

可以互破，互破之法虽有上下、左右、前后的区别，但突出主体、把握整体的融洽是其基本规律所在。如主位清而实，以浑破之，可使单调变丰富；如宾位过浑过虚，以清醒之，可使模糊变融洽。这与虚中有实、实中有虚的道理是一致的，关键在于清浑合度，虚实得当，既互相衬托，又相互补救，才能清浑互助、突出主体，达到多样统一的构成目的。

（七）色墨相辅

色彩是构图的形式要素，在以墨为主的中国画构图中也不例外。中国画的色彩有其独立性，在中国画中不但始终保持着一定地位，而且在历史的演进中逐渐形成了特殊的用色规律。如何发挥墨线与色彩的双重魅力，使其相辅相成，则是工笔画用色的关键所在，中国画的用色同样要有主辅关系，用色无主辅，势必杂乱无章。所谓主辅，用西方绘画的色彩术语来说，即是指色彩的调子。色彩如无主调，其他辅色将无所适从。调子的确定，既要考虑到物象本身的色彩属性，更要以意境表现为主旨。调子有助于画面意境的拓展，方不失色彩之功。

色彩用在画面最精影、最重要的地方，以其少少许，胜似多多许，从而达到以色彩助构成的目的。其大致有如下方法。

第一，石色与水色的对比。石色厚重，水色晕泽，二者相较，石色易突出。

第二，色相对比。色相对比不仅是一种补色效果，而且在对比的规律中，面积小的补色较之面积大者更易突出。同类色相则相反。

第三，色墨对比。以墨为主，色易突出，以色为主，墨易突出。

第四，纯度对比。色彩纯度高者更易突出。

以上对比方法，要结合构图中的主辅关系而用。中国画"超以象外"的色彩观，既不受光色变化的限制，又有选择取舍、概括提炼的自由。因而，由构成着眼，以意造色，增加构图艺术的情趣，是构成中用色的关键。

（八）动静相依

中国画构图中物象置陈的动与静，包括两个方面：一是物象中有可动的形象，如人物、动物、草虫等等；二是皆为静止物象时有动势倾向的形象。静与动是一种对立统一的关系，人物、动物、草虫作为一种能动的物象形态，在构图中

动的趋势是绝对的，即使其处于静止状态也是如此。因此无论其面积大小、位置正偏，画中物象的穿插组合，皆要围绕其展开。虽然其他物象的布置仍要符合置陈的艺术规律，但以静显动是不应置疑的。如果画中物象皆为可动形象，动与静、静与动同样是物象构成的重要手段，无非是以动为静，动中选静而已，此时有无动态则成为动与静的区别。静止物象的动与静则与视觉心理有关。并且动与静是一种互补现象，动者要动中传神，静者要静中寓情。

（九）均衡合度

均衡是构图中物象置陈矛盾的统一，是对称的升华。表面形式上均衡是对称的破坏，但实质上均衡是对称的保持，隐含着对称的法则。构图艺术的均衡，是将画中物象的形态、体积、重量、强弱以及色彩变化等种种构成因素，根据视觉原理与构成原理合理配置、组合的结果。均衡可以构成视觉满足，使观者获得一种平衡、稳定的视觉感受，故而构成形式的均衡合度是对构成方式的总体制约。

均衡变化无定法，合度是其唯一的标准。合度是对规律的把握，均衡合度，画面于变化中见平正，各种矛盾通过均衡的合度归于统一。

（十）起伏参差

起伏参差是物象置陈的外缘变化。开合叠压、聚散疏密等等上述置陈手段，构成了物象布置的内部结构变化，外缘变化则是内部变化的整体轮廓。整体轮廓跌宕起伏、高低错落、参差不齐才能使物象的布置生动有致。

参差构成了起伏，物象外缘的起伏变化则形成了高低错落的不同，当起伏与疏密、聚散等构成因素相合时，则回环曲折，变化多端，生机与情趣应运而生。

（十一）边角处理

中国画构图的边角与全局相关，处理不当，则全局阻滞。中国画的画幅四边，在构图中是作为直线计算在构图之内的，故而画材布置不可与纸边的直线平行。如画材不可曲折，则要用其他物象破一下，以免板滞。

第一，画之四角如有空白，最忌方形和等边三角形，以不等边的形状或参差不齐为美。

第二，画之四角，最少要封住一角。所谓封，即堵住的意思。但四角不能全封，最多可封三角，如四角都不封，则构图不完整，意境的表达也受到局限。

边角处理的基本要求，既要使画中物象与画外之景物产生联系，又要使画面具有相对的独立性，或者是封闭性，其目的在于整体完整，元气内敛，开张有度。从全局来看，四边四角的处理要虚虚实实，既严谨缜密，又不失空灵。因此，边角的处理因构思立意与构图方式的不同而各异，虽无一定格式可循，但其辩证规律却是共通的。

（十二）伸、引、回、堵、接、泻

中国画的构图，布局大势既定，有时小处需加以调整。小处所占位置虽小，却与全局气脉相关。以下诸法，是中国画构图作局部调整常用的方法。

1.伸

画中物象，虽构图形式需要伸延，但因物象形态上的局限，已无法由其本身来完成构成需要，此时利用题款、钤印或另加某种物象加以延长，以完成构图的整体构成。

2.引

使用吸引视线转移的方法完成画面的构成变化。

3.回

画中气势过于外泄，或物象构成过于向单向发展，需收回来，以使气势内敛，使动势趋向有回旋的变化，从而使构成变化多姿。

4.堵

画中气势过于外泄，或物象构成过于向单向发展，但又无法利用"回"予以解决，因此利用物象或题款将其势挡住。

5.接

物象布置或起承转合断开，或开合呼应程度不够，总之是构成形式上缺一过渡环节，因此利用题款或某种物象予以补充以完成过渡。

6.泻

画中物象布置向单向发展太盛，或过堵，由某处让气势向另一方向外流，以使画中物象布置自然融洽。

以上几法，皆由构图的整体处着眼，由构成的细节处入手，使构图由细节的被动变为整体的主动，变简单为耐人寻味，越是构成讲究，越应注意及此，切不可因其是细节处而掉以轻心。

四、中国画构图的常与变

中国画的构图艺术，历经千年的发展，形成了完整的艺术体系和构成程式。程式，是绘画艺术生命运动的结果，也是艺术手法成熟的标志，没有程式的完善，将无法标志文化体系的成熟。中国画构图的程式，作为艺术规律，是相对稳定的。也正是有了构图程式的相对稳定与技法程式的配合，才产生了中国画这一特有的艺术形式。但构图的程式又是在不断变化的，生命在于运动，程式的生命也在于运动，运动即是发展，发展即要变革，中国画构图艺术的衍生过程早已证明了这一点。常为不变之理，又是变化的根基。变，作为艺术的发展手段，它是衍生式的，常变常新，永无停止。常与变并不仅指艺术表象的不同。中国画构图的常与变大致可以归属于两种基本类型。

（一）借古开今

借古开今作为中国画构图常与变的一个重要取向，不仅画家众多，而且也广泛地表现于人物、山水、花鸟三大分科之中。中国画构图艺术的借古开今，大致有以下几种类型。

1.幅式的借鉴

中国画构图的传统幅式变化较多，但方幅一直运用得较少，今人利用方形幅式则较多。方形幅式形式美的处理难度较大，构成变化也多，特别有利于造险破险，平中见奇，因而现代感也较强。

2.造型的借鉴

古代画家所创造的艺术形象，稚拙自然，平朴天真，从画理的角度更符合

中国画的意象思维方式。因此，当代画家对古代画家造型特征与方式的发掘和借鉴，不仅取自绘画，而且包括壁画、画像石、画像砖、陶器以及民间工艺美术等诸多方面。不同的造型方式，必然会产生不同的构成样式。

3.书法、印章使用方法的拓展与延伸

书法、印章与绘画融为一体，是中国画构成的传统样式，而且正是因为书法与印章的介入，完善了中国画的平面构成方式。

4.人物、山水、花鸟相互渗透

中国画传统的三大分科，不仅在表现物象上有主辅的不同，而且构成形式在画理上相通但方式上各异。

5.姊妹艺术的借鉴

同一个民族、同一个国家在同一个大文化体系制约之下的姊妹艺术的相互了解与相互吸收，在文化领域中较之其他领域似乎更为直接。中国文化的伟大之处，在于贯穿始终的人文主义精神的体现，而正是因为这一点，绘画对姊妹艺术的借鉴有了共同点。

以上各种借古开今之法，虽各有不同，但以对传统人文观念、传统画理和生活自然的深刻体悟作为基础与强调个性的发挥却是其共同点。因此，中国画构图艺术的借古开今，并不仅仅是形式语言的借鉴。

（二）引西益中

在绘画艺术的表现方法上，分为东西方两个绘画体系，这几乎是美术史论者所公认的。东方绘画一般是指以中国、印度为主的传统绘画，而西方绘画则是指欧洲、希腊以及文艺复兴以来的绘画艺术。中国绘画有着自己特有的传统，虽然自五四以来，随着西方绘画艺术的大量介绍与引进，中国画构图的构成样式已有了诸多与西方绘画构图的交织之处。特别是西学的再度东移，当代的中国画构图更加注重借鉴西方绘画构图对视觉元素的探求，更多地利用形与色来阐释物质世界，并构成了多角度、多层面、多元化的探索新局面。但中国画的构图始终未失去自己的特点，这与诸多优秀的中国画画家对东西方绘画本质差异的深刻认识是分不开的。因而，对中国画构图艺术的研究与对引西益中的把握方面，首先应

该弄清楚东西方绘画在构图上的分歧之处与结合点。否则，中国画构图的引西益中，势必会走向或者是对己的全盘否定，或者是弃长就短的歧途。

东西方绘画构图的差异，首先体现在艺术观念上。

中国绘画的艺术观，是建立在传统人文哲学基础上的意象思维方式。所谓意象思维，实际上是既强调主体创造精神，又尊重客体事物内外关系并从中导求规律的一种辩证思维方法。这种认识观念，既包含着辩证思维的逻辑性，也包含着逻辑思维的形象性，在客观上造成了一种以主观辩证为核心，以客观辩证为基础的主客体合一的时空观，并为绘画艺术的创造带来了极大的自由。

自 19 世纪中叶以来，中国绘画的这种艺术观逐步地被西方艺术家理解，并因此受到东方艺术的启发。

中国画的这种意象的艺术观，体现在绘画构图上，形成了以线性形态来表现构图的结构。连，可以说是线性结构的中国画构成的主要条件，连不仅是画面的统一，而且可以表达出画面结构的特殊性。S形律动、起承转合、三线交叉等都是连的具体落实。中国画构图的连与中国画的造型特点相关。中国绘画的造型以外形轮廓作为造型的基础，因此中国画的线性结构所创造的相对平面概念的物象形态，在构图中的布置也是平面的摆置状态。它在造型中所注重的平面的、富有变化的外轮廓概括，通过线性形态的联结，以及联结中的让就变化，构成了中国画特有的二度空间关系，并同时创造了空白、层次等秩序化的构成特征。这是中国画构图的基本特点。

西方绘画早期同样是重视外轮廓表现的，这与中国画的特点十分相似。但文艺复兴以后，逐步发展到利用光影和数学的方法——几何透视来完成画面的构图。这种空间关系中人与物是相对立体的，有着纵深的视觉效果。

西方绘画是以光影和焦点透视为基本原理的构图形式，作为一种创造三度空间的方法，它没有空白的概念，画面空间虽然也是一种虚与实的关系，但虚实指的是远与近、清晰与模糊。因此，画中的人与物、天空、墙壁等等都是一种重叠的关系，并利用重叠中的透视原理和虚实变化来表现三度空间关系的纵深感与空间感，这是西方绘画的光影和几何透视构图与中国画构图的本质区别。

20 世纪以来，中国画构图法的借鉴更加趋向多元化，使中西绘画在构成方式

上进一步拉近了距离。

由上所述可知，中西绘画的构图，由最初的有同有异，发展至拉开距离，至今又走向异同互存。而中西之差异本来就不存在高低疏浅之别，它是地缘空间、人文思想在历史的积淀中形成的自然分野，这是历史的必然。只要这种地缘分野内的空间环境和民族传统积淀的心理素质不变，这种分野是永远存在的。因此，中国画构图的引西益中，努力的方向是借他人之益处，发展自己之优长，在不失本质特征的基础上自我调剂奋进，而不是对自己的全盘否定和弃长就短。

第三章 中国画的墨色与色彩

第一节 中国画中的墨色

中国画是我国历史比较悠久的传统绘画形式，风格比较独特，艺术成就极高，民族特色比较鲜明，备受中国人的喜爱，是世界绘画艺术的一大瑰宝。中国画在长期发展过程中已经形成了自己独特的艺术风格及表现形式。中国画并不是水墨画，也不是色彩画，而是介于两者之间的一种画种。对于中国画而言，墨、色是极为重要的视觉元素，而且墨与色两者是相互映衬的，色中有墨，墨中有色，墨色不浮不滞。中国画的意象性非常强，不管是点、勾、染、擦，还是中国画表现的面状、线形等都具有一定的意象性，艺术表现力非常强。中国画的画家创作主要是为了将客观描绘对象的神韵传达出来，表达画家的内心情感，进而营造出一幅幅画的意境。

一、中国画不同时期墨色观的发展

（一）传统中国画墨色观发展

中国画中的墨色，最早可以追溯到奴隶社会，那个时期由于人们还处于人类文明发展的初级阶段，所以对于墨色的认识也就相对单纯化，以黑白为主。人们认为，简单的黑白中包含了自然界的万物，是一种最原始的色彩直觉。这种审美观念至秦代已发展成更为重要的用色之道。而随着朝代的更迭，墨色也随之发展。

到了南北朝时期，墨色有了更为丰富的发展。宗炳在《画山水序》中提出"以形写形，以色貌色"，强调色彩在表现对象、塑造对象时所起到的重要作用。南齐时代谢赫在所著《古画品录》里提出了"随类赋彩"的理论，这个理论对中国古代绘画墨色运用的发展影响深远。它将对象的色彩、形象等诸多因素进行提炼和概括，以体现画家主观情感下的物象，是对已把握的自然规律的升华。"随类"要求画家通过对客观物象表面色彩进行观察分析，能动地掌握客观物象内在规律性，对物象表面色彩进行提炼，使其与自身的主观情感和审美趣味相统一。

进入隋唐时期，尤其在盛唐时期，对于墨色的运用到了一个高度发展阶段，这时期除了墨，更重要的是各种矿物质色彩的运用，如敦煌壁画、盛唐时期的重彩工笔画。在人物、花卉和青绿山水画方面，这个时期的作品表现出依靠色彩的铺排晕染的倾向。例如，李思训的山水画即是以"青绿为质，金碧为纹"。色彩的用量加大，使中国画色彩的艺术表现力进入最灿烂绮丽的时期。到中晚唐时期，中国画中墨色的作用不断彰显，这个时期的张彦远在《历代名画记》中以"运墨而五色具"概括出墨的运用。墨的运用经过历史的发展演变成为中国画的主体

语言，以墨代色，产生了墨分五色的说法。墨分五色指焦、浓、重、淡、清，实际指的是墨的丰富变化。以墨当彩写形貌色，从绘画艺术角度看，就是在创作过程中强调主观意识。

经过五代双钩填彩与落墨画法之定格，五代十国的绘画墨法丰富起来，水墨及水墨淡着色山水画至此已发展成熟。两宋绘画的墨色在隋、唐、五代的基础上获得了新的发展，风格日趋多样。文人画的兴起与宫廷绘画的繁盛成为这一时期的新特征。"水墨渲染"成了国画表现的一股主流，强调了笔墨意韵。在元代又向着水墨领域深入，墨法的拓展更为丰富，人们崇尚主观意兴抒发，使墨色之变达到高度的审美境界。在写意花鸟画中，画家将多彩的物象用墨色生动地表现出来，这里的墨色就是彩色。到了明清时代，水墨大写意繁兴，明代花鸟画领域青藤、白阳的水墨写意画法使水墨发展达到高峰。清代八大山人、石涛的墨色更能体现画者的情感与审美观念。

（二）近现代中国画墨色观发展

近现代以来，墨与色的表现力和运用更为丰富，如张大千，数次的敦煌临摹启发了他的色彩冲动，他的泼墨山水既有传统之遗韵，又不失时代之精华。山水画大家黄宾虹在临习古人画法的同时遍游名山大川，创作出大量水墨淋漓、浑厚华滋的山水画，在他的创作中，以墨分五色为基础，对墨的运用让他的画作形成了诸墨荟萃的独特气象，体现了画面的时代特征。可以说，近现代的中国画墨色观更为多元化。

二、中国画墨色表现力的特征

（一）墨色的象征性

墨色的象征性意义经过人的视觉传达系统可以得到充分体现。比如，淡墨，可以给人一种透亮、清爽的审美体验；浓墨，可以给人一种华润、浑厚的审美体验；焦墨，可以给人一种苍凉、老辣的审美体验。如果颜色是冷色系的话，往往会让人觉得冷眼、神秘；如果是暖色系的话，往往会让人觉得温暖、舒适。不同的墨色变化并不是独立进行的，是墨色的相互作用下发生的改变。如果在画面中

能够巧妙地融合不同的墨色，可以大大增强画面的表现力，更好地传达出作者内心的情感。画者利用墨色向观赏者生动、直观、形象地表达自己的情感，赋予了墨色深刻的哲学含义，也使墨色升高到象征寄托领域。

（二）墨色的装饰性

墨色具有一定的装饰性，画家经过自身不断积累的艺术经验，继续加工自然色彩后进行创作，并在自己的创作中巧妙地融入自己运用墨色的经验，这样创作出来的绘画作品画面的美感更强，实际上这种画面美感也就是我们所说的装饰美感。中国画墨色的装饰性也是画家主观审美观念的一种寄托，是对墨色的一种认识和审美意念，在中国画创作中应用墨色，可以为观赏者带来一种单纯的感受，这也属于主观表现力的一种，大大增强了色彩的设计意识。

（三）墨色的情感性

墨色并不是直白地描述一些简单物象，只是非常单纯、真实地表现了画者的内心情感。画者在不同的环境、时间下，对于墨色的情感也会有所差异，而且画者会结合自己的体会和感受提炼、加工墨色。中国画运用的墨色，意象特征非常丰富，这不仅是画家对于自然、生活及客观物象的一种感悟，同时也反映了画家的审美特征及创造性思维。而且，画家运用墨色的过程中，集中体现并且释放了自己对于生活及自然的情感，也表达了对于人和自然和谐共处的美好愿望。中国画为了将客观物象的色彩特征充分体现出来，一定要进行丰富的意象思维，这样才可以创造出不仅具备较强艺术性，同时也能够将客观实际充分反映出来的作品。

三、中国画墨色之黑白浓淡

（一）中国传统黑白观

中国人尚"黑"是有历史渊源的。中国画在魏晋之前是色彩为主的。魏晋之际文人们谈玄论道，不仅喜欢以艺术比兴，还常在一起交流书法绘画，不仅促进了书法与绘画的结合，也促进了绘画由重色向重墨的转化，直至唐代"水墨韵

章"出现。唐张彦远在《历代名画记》中提出了"运墨而五色具，谓之得意"的艺术主张。及至文人画兴起，纯水墨绘画成为时尚。"五行"（金、木、火、水、土）是中国人对宇宙生成论持有的最古老的认识之一，认为这是生成自然界的五种元素。人们要按自然规律行事，就必须按"五行"的数理行事，他们认为绘事也必遵从"五行"。五色乃自然界、五行之本色。

墨，在古代用来占卜，故占卜也称"占墨"，卜时合于墨者为吉，即合"五行"之理数。故而，墨就负着"五行"之理数，传达五行意志，其包具"五色"了。"五行"中北方为水，其色为黑，终藏万物也。自然黑色终藏万物，那么墨色也就终藏万物，终藏万物也就含五色了，于是黑色也就具有五色之功。

中国传统文化一直受中国哲学的影响。黑到极处便是白，白到极处即是黑。玄与黑义相通，古汉语中，玄黑常常连缀使用。而且，我国古代人还认为北极是天顶，呈玄色，所谓"天玄而地黄"，故天之玄色为神圣的颜色。于是，黑白就成为我国历代水墨画所依据的颜色。张彦远在《历代名画记》中说"运墨而五色具""墨色如兼五彩"，以墨色来代替五彩的见解，显然也是受老庄思想的影响。诸色彩中，中国人认为富有深意的，只有黑白两色。黑的气韵，白的高远，构成了中国画最玄妙的特色。墨色能涵盖自然中所有的色彩，可以表现万物，便自然而然被人们接受，成为民族色彩崇尚的一种习惯。

（二）中国画的黑白产生与发展

提到中国画的黑白，我们就要谈到"水墨画"的产生与发展。

水墨画的兴起，至少有三个条件：一是艺术观念更重视深层次内心的表达。其渊源可以追溯到老子的"五色令人目盲"，以为五色则会干扰艺术思维的驰骋，阻隔对"一阴一阳"的道的把握。二是物象之形胜于物象之色。三是破墨技巧的发明，所谓破墨，实际是水墨作用过程中，不同明度的墨色在相汇合中出现的晕散效果。故而，墨在含水不同的程度下，形成明度的递增或递减，便成了取代众色的手段。这三个条件，唐代以前的人已经有了一定的认识，但直到唐代才完全成熟。

由于中国人对于色彩的欣赏习惯，是受到先秦以来传统哲学思想的影响，

偏重于"素以为绚",喜爱寓绚丽于朴素,主张把"绚烂归乎平淡"作为色彩表现的最高境界,所以在艺术实践中,中国画画家不满足于再现特定光线下复杂多变的条件色,而善于把色彩感觉加以夸张化和理想化。为了不受表象的迷惑而有效地把握事物本质,即使在重彩画居于画坛主流的六朝时期,也已确立了"随类赋彩"(南齐谢赫的《古画品录》)的用色原则。所谓"随类赋彩",就是用经过归类的相对单纯的假定色作为描绘物象颜色和状物的手段。这种用色方法,比之条件色,更鲜明,更概括,更强烈,更富于主观意味。

水墨画在唐代才大量出现,这不仅与唐代高度发达的经济文化有关,还与当时造纸技术以及造墨技术的高度发达相关。这是产生水墨画的一个必备的条件。中晚唐以后,伴随着士大夫阶层审美趣味的精致化,特别是对"韵外之旨"的追求,出现了以泼墨、破墨为主的湿画法,也产生了"运墨而五色具"的理论主张,唐张彦远说:"是故运墨而五色具,谓之得意。意在五色,则物象乖矣!夫画,特忌形貌采章,历历具足,甚谨甚细,而外露巧密。"(《历代名画记》)意思是,用墨贵在表达立意,倘若把描写对象的五色作为终极目的,十分烦琐地去刻意求工,不仅不利于体现立意,甚至于连物象的形态也很难把握得住。这就非常明确地点出了用墨的目的在于:以墨代色,进而单纯明快地状物达意。这一主张的提出,标志着中国画画家的用墨走上了自觉的阶段。这一独到见解也揭示了艺术思维过程中的规律性知识,指出了要避免欣赏过程中因感官执着于色彩而影响"得意"。因此,这一理论提出之后,经五代到北宋,中国的水墨画迅速发展,用墨的技巧和理论也日渐丰富。

(三)黑白是虚实在中国画技法中的表现

黑白是虚实在中国画中一个极其重要的表现。老子有"知白守黑"之说,"计白当黑"的朴素哲学在中国画中得到了极致的体现。

中国画一般指纯用水墨所作之画,单纯性、象征性、自然性是其基本三要素,长期以来中国画在绘画史上占着重要地位。以水墨为主所作的中国画相传始于唐代,成于五代,盛于宋元,明清及近代以来都有一定的发展。

唐代王维对画体提出"水墨为上"。中国画当时受西域影响,壁画色彩本是

浓艳绚丽，从现在敦煌壁画可见一斑。连以白描著称的吴道子也行笔磊落，于焦墨痕中略施微染，轻烟淡彩，谓之吴装。王维在唐代彩色绚烂的风气中高举"画道之中水墨为上"的旗帜，倡导走上中国画的道路，这不能说不受老子的"五色令人目盲"及"玄之又玄，众妙之门"之道学影响。

唐宋人画山水多用湿笔，画面常常出现"水晕墨章"的效果，元人开始用干笔画中国画，墨色变得更丰富了，有"如兼五彩"的艺术效果。

荆浩提出中国山水画的技法原则为"气、韵、思、景、笔、墨"六要，由此可见笔墨被古人放在创作的重要位置上。古人很早就以笔法为主导，充分发挥墨法的功能，"墨即是色"，色彩缤纷可以用多层次的水墨色度代替之，墨的浓淡变化就是色的层次变化，认为运用"墨分五色"之"焦、浓、重、清、淡"已足以表达虚实的变化。

在笔墨的变化之中蕴含着虚实变化的哲学道理。画家笔下"墨分五色"，无疑是对老子"五色令人目盲"的机敏回应。原本黑色的墨通过渲染层次，与画面的留白相对比，达到表现效果的同时，也映照了中国早期传统文化的影像。在中国画之中，用墨充实饱满浓重的地方可理解为实，空白无墨的地方可理解为虚，而浓淡的变化时浓中有淡，淡中有浓，虚实就同时表现在笔墨浓淡之中，两者相互依存。

墨是寒色，中国画应该有寒感。但为何好的中国画会使人有温感而不感觉它有寒感呢？这是因为利用"虚实"变而化之，用空白与黑的画材相对比，相调和，因而使人产生介于寒热之间的温感。

在太极两仪图中，图案被曲线分割而成对比鲜明、一分为二的黑白阴阳鱼，在看到这个图像时，首先给我们的视觉冲突便是黑白两种颜色。感觉到黑色很实，白色很虚。黑白色现在从色彩归属上讲属于无色系列，黑是最暗的颜色，白是最明的颜色，都是单一而又简单的颜色，黑白相配在一起，自然形成一种更加简练而又强烈的对比，这也可谓虚实分明。

到了唐宋以后，中国画大盛，其色彩趋向以墨色为主色，黑白已足以表达虚实的对比关系。黑与墨有着很深的渊源，我国绘画向来用黑色水墨画于白色的绢、纸、壁面等等之上，最为醒目，最为明快，比用其他颜色在白底上作画，具

有更佳的视觉效果。

在南朝齐谢赫的著作《古画品录》中的六法论中有"随类赋彩"之法，可以解释为着色之色彩与所画之物象要相似。但从艺术角度来讲，其水墨的虚实变化具有自然界的真实色彩所不及之处。潘天寿解释说：中国画以黑白二色为主彩，白即虚也，黑即实也，极其单纯概括，水与墨在宣纸上形成的枯湿浓淡之水墨效果极其丰富，故画家以水墨为上。画家"以水墨为上"，用色常力求以简约而胜复杂多彩，也是"大道至简至易"在中国绘画上的具体表现。

一般说来，中国画由笔墨在绢或者纸上创作而成，通过代表虚实关系的黑白来表现画面内容的，不论是山水、花鸟还是人物，在白色的宣纸或绢上，笔墨痕迹都留下了黑色，未留笔墨痕迹的地方便是白色。无数笔墨迹组合在一起，形成一个黑白的画面。正如篆刻，在印石上刻出阳文，用黑色为印泥时，实处印出的字便是黑色，虚处（被刻除的印石处）为白色，白色也是具有字的形状。这一实一虚便正是黑白对比。以中国山水画为例，首先由黑色的墨把景物的轮廓在画面上勾出来，山的形状、石头的形状、云的形状及树的形状都通过黑色勾画出来，在画面中，留白的面积大小，根据画家内心的内容和虚实变化原则来安排，整个画面空间由黑色的线条或墨块分割分来，犹如"太极分两仪，两仪分四象"的过程，其过程亦不离阴阳虚实的变化。有了轮廓后再通过皴擦、点染等技法依据虚实变化用不同的黑色调整充实，这时候的墨通过与水的融合有了焦墨、浓墨、淡墨等变化，淡墨浓墨的运用也遵循了虚实的辩证关系原理。画面的虚便要用"惜墨如金"的笔墨来体现。

从实中有虚、虚中有实的角度来说，黑白也是相对来说，在墨迹里面也存在着黑白关系。在太极两仪图中，正是有了黑才会衬出了白，如果没有黑仪的话，就更无所谓的白仪。有了黑色的存在，白在黑的对比下显现出来了，就像虚实是永远对立并不可分割的一样。

黑白中的白除了画面空白的意思之外，画面在黑的对比之下也有白色的含义。黑色能用墨能勾勒出形状，而白色往往在画面中很难表达，白本来是无形无状，但在黑的烘托之下，它也具有了形体和生命力，可能成云或者水流的形状。如空云法在空白的地方便是烟雾缭绕，在画面中给予了我们无限的想象。空云法

为古今中国画常用之法，空云即借实见虚，染山渍水，以实衬虚，用黑衬白，有时可不着一笔。如在陆俨少的山水作品中，他将山川、云水浩渺弥漫之妙及波涛的汹涌澎湃之势，描绘得痛快淋漓，特别是表现云水的动态最为绝妙，因笔墨虚实变化淋漓尽致，画面神采飞扬，气韵生动极了。陆俨少的中国山水画作品全靠虚实相生之法，运用墨的干湿浓淡变化，使"留白"与"墨块"之条条块块、黑黑白白变化万千，创造出独具风格的虚实变幻的云山雾水。

"实则虚之，虚则实之，虚实相生"在墨色的变化中表现得淋漓尽致，如破墨法，可以浓破淡，也可以淡破浓，变虚为实，变实为虚。破墨法可分浓淡互破、枯润互破、水墨互破等，可使浓淡之墨在交融或重叠时产生复杂的艺术趣味。据史料记载，王维画画，全是浓墨，只用清水，以水破墨，以墨破水。可见古人已在中国画中探索出墨色虚实变化之道。

虚实在墨色变化中一种代表性的形式表现就是破墨法，是在画面上以浓墨破淡墨，或以淡墨破浓墨。破墨法实为增加虚实变化，产生更好的艺术效果。竖笔以横笔破之，横笔则以竖笔破之；破墨法要在墨迹将干未干时破之，利用其水分在宣纸上自然渗化，不仅产生轻重厚薄之质感，而且墨色如雨露滋润般新鲜灵活。

虚实在墨色变化中的表现还有一种形式，是阳极则阳生的思维，用极量的黑或极量的白，强化黑与白的对比，使画面强烈、醒目，有力量。如李可染的中国山水画表现瀑布、流泉、云烟、天空及房屋等景物时，往往以大块的极度的黑色衬托很小块的白色。而齐白石的画却以大块的白色来衬托小块的黑色，产生强烈的黑白对比效果。一张画的构图如果显得散，不集中，往往就是没有强调虚实这对矛盾。

一幅中国画中，黑与白是互为依存的，黑得不够分量白处就亮不起来，没有白的衬托，黑的就不够精神。所以有时在黑处加得更黑，或者白处提得更亮，这样一来画面效果将会马上改观。在中国山水画中，往往要有足够分量的黑色才能够压住画面，否则画面便会有飘浮的感觉。

以虚实对立统一的理论指导中国画创作，技法上无论是黑白对比，还是知白守黑、计白当黑，都是充分发挥墨色的变化，使画面既有丰富的层次又极富韵味。

第二节 中国画色彩的意象

色彩作为绘画本体元素之一，是构成某种艺术情调和艺术风格的基本要素，是刺激视觉神经最有效、造成特定情绪美感重要的手段。中国传统绘画具有独特完整的色彩理论及运用体系，在中国画领域，水墨长期占统治地位，色彩居于次。

一、中国画颜色的品种

（一）矿物质颜料

1.红色系矿物颜料

（1）朱砂

朱砂又叫辰砂，属于硫化物类矿物。它生在石灰岩中，呈块形、柱形、板形、马牙形、箭头形。中国主要产地分布在湖南的凤凰、晃县、麻阳、乾城，贵州的玉屏、毕节、贵筑、安顺，四川的酉阳、秀山、彭水，云南的保山、大理等地。最好的是表面光滑像镜子似的天然朱砂。已经提炼过水银的，不宜作为绘画颜料。

（2）朱磦

将朱砂研细，兑入清胶水。浮在胶水上面，比黄丹更红些的叫朱磦。朱磦也可写作朱膘。

（3）银朱

银朱又叫紫粉霜。这是我国古代最早发明的化学颜料之一。从前的制法是：用水银一斤、石亭脂（药名，即颜色泛红的硫黄）二斤同研，盛入大口瓦罐内，上面用铁锅盖严，再用铁丝把锅和罐拴紧，用盐泥封固，放在铁架上，下面用炭火烤罐，在火烤时，另用棕刷蘸冷水，刷上面盖着的铁锅，随烤随刷冷水，

大约经过一个小时即成。俟冷后，揭开铁锅，锅里和罐里全生着银朱，石亭脂仍沉在罐底。水银一斤，可得银朱十四两。银朱的主要产地是福建漳州。到现在，连一包银朱也很难找到了。今日用硫化汞替代。

2.黄色系矿物颜料

黄色颜料中，石黄、雄黄、雌黄、土黄是根据颜色浓浅分的，其实都产在一起。石黄是正黄色，雄黄是橙黄色，雌黄是金黄色，土黄是土的黄色。甘肃、湖南是重要产地（湖南有世界最大的雄黄矿）。这四种都忌和铅粉同用。

（1）石黄

石黄又叫黄金石，它外面疏松，色黯。有臭味的部分弃去不要，里面一二层是好石黄。

（2）雄黄

在黄金石里被石黄色裹着的，或是成块不被包裹着的即雄黄。又有泛些光泽的，色更深，叫雄精。

（3）雌黄

雌黄也生在黄金石中，它是一片一片的，好像云母石，很容易碎，所以民间的俗语有"四两雌黄，千层金片"。

（4）土黄

这即是包在黄金石外面，臭味最重的土黄色部分，其实前述那三种也都有些臭味。

3.石青系矿物颜料

石青颜料可分为多种，均有毒。不同的分类名目之间，也常有交叠。

（1）空青

空青，块状，像杨梅。宋代苏颂《图经本草》说："今饶、信州时有之，状若杨梅，其腹中空，破之有浆，绝难得。"北宋以前的医家、画家喜谈空青，说它出自金矿或是铜矿。

（2）扁青

扁青又叫大青，云南、缅甸都有。产于云南的叫滇青，产于缅甸的叫甸青。

这就是王概《芥子园画传》中所说的"梅花片石青"。缅甸产的块更大，但不如滇青娇艳。

（3）曾青

曾青是一层深一层浅，或是几层都是深色的青。画家喜爱它的浅青色，就把浅色多的汇集在一起研炼，研炼出来的浅青叫天青。出自山西、湖南、四川、西藏。

（4）白青

白青又叫碧青，出云南、贵州、四川。比天青更浅，无光泽，画家用得很少。

（5）沙青

沙青又叫佛青、回青，是从西域传来的颜料。我们古书上虽无明文记载，但是在佛教绘画上、建筑彩画上，无论是敦煌的壁画，还是明清的佛像，常用沙青。它分粗沙、细沙两种。粗的颗粒有谷粒大小，细的更小些，但不是粉末，每包重四十八两。现在西藏、新疆等地仍有。民间画工把产自西藏的叫藏青。

4.绿色系矿物颜料

绿色系的矿物质颜料有多种，这里主要介绍其中四种（均有毒）。

（1）石绿

石绿呈块状，以云南会泽、东川、贡山出产的最好，广西南丹、宾阳次一些。还有缅甸也产大块石绿。

（2）孔雀石

孔雀石也是块状的，有自然生成的浓淡相间的花纹，很像孔雀翎毛的翠绿色。出自我国西北和马来半岛。民间工艺品使用它作雕嵌的装饰。零碎断片，也可以制成绿的颜料。

（3）铜绿

铜绿又叫铜青，有在铜矿中自然生成的，也有人工合成的。铜绿具有不畏日光的特点。从前人工的制法是：把黄铜打成板片，用好醋泡一夜，放在糠内，微火烤熏，刮取铜绿。这也是我国古代很早就发明的化学颜料。现在的制法是：用胆矾溶液加碳酸钠，取沉淀。

（4）沙绿

沙绿出自西藏，呈沙粒状，色较深暗。

5.白色系矿物颜料

白色在民族绘画上和大青、大绿一样，都被认为是"重色"（相对于淡着色而言）。常用的白色颜料有白垩、铅粉、蛤粉等（蛤粉虽是由贝壳燃成，但是经过燃烧已变为石灰质，所以也把它列入矿物质的颜料里）。

（1）白垩

白垩又叫白土粉、白善土、画粉。古代绘画非常重视它。这是汉魏以来壁画上主要的材料。它随处都有，河北、山西、安徽、河南出产的更好些。它是历久不变的。

（2）铅粉

铅粉又叫胡粉、官粉、铅华、铅白，也就是从前妇女搽脸的粉，因把它制成银锭形，所以又叫锭粉。铅粉也是我国古代用化学方法制造出来的颜料，一说是西汉张骞使西域时带来的方法，它的制法是：用铅百斤，熔化，削成薄片，卷成铅筒，把它安放在木桶里，桶底和桶的中间各安放醋一瓶，把盖盖严，用泥和纸封固，不让走气。再用风炉通火，经过七天，打开盖，铅筒都生了白霜，把这些白霜扫入缸内，再将铅筒入桶，依旧制造，以铅尽为度。每扫下白霜一斤，掺豆粉二两、蛤粉四两，即成铅粉。如果把铅粉放在炭炉里，它仍返还成铅。所以用铅粉绘画，日久便变成黑色，叫作"返铅"。变黑的铅粉若用过氧化氢轻轻擦洗，能又返回白色。

（3）蛤粉

蛤粉又叫珍珠粉，这也是古代民族绘画重用的颜料。宋代绘画都用它代替白垩。制法是：拣选海中的文蛤，选择蛤壳坚厚、壳口微带紫红色的，用微火锻成石灰质，研到极细，即成白粉。注水后，就由生石灰（贝灰）变成消石灰。兑胶使用，永久不变。

（二）植物质颜料

1.红蓝花

红蓝花又叫红花，很像蓼蓝，球形花汇。早晨采花，一二日又由汇上生出，直到采完为止，把花捣碎，用布绞去黄汁，阴干，捏成饼。用时以温水泡开，用

布拧汁，兑胶使用。现今只有一些少数民族地区，仍用它染红色。在过去，我们逢喜庆事所用的红纸，都是用红蓝花和茜草染成的。自鸦片战争之后，外国的洋红面、品红等大量进口，它和蓝靛在颜料市场上就逐渐被舶来品代替了。

2.茜草

茜草是蔓生的草，叶像枣叶，方梗中空，每节生五叶，开红花。它的根是紫红色的，用根挤熬成水，可制成红色颜料。现在河北、河南以及西北地区仍有野生的茜草。它的红色比红蓝花更红。

3.胭脂

胭脂又写作燕支、燕脂、腻脂。它是用上面所述的红蓝花、茜草做成的。据传说，在三千多年前商代纣王的时候，人们就用红蓝花汁创造了胭脂，作为妇女的"桃花妆"。一说是西汉张骞使西域，从"焉耆国"带来了"焉支"（胭脂）。和锭粉（铅粉）一样，过去胭脂饼用于妇女的化妆，直至晚近时期被"洋胭脂"（盒装的化妆品）代替，到今天，真正的胭脂饼已很难找到。

4.藤黄

藤是海藤树，落叶乔木，高五六丈。这是热带金丝桃科的植物。由它的树皮凿孔，就流出胶质的黄液。黄液用竹筒承接，干透后中间略空，就是我们绘画上所用的"笔管藤黄"。藤黄和前节所说的石青、石绿、铜绿都有毒，不可入口。

我们在颜料店里购买藤黄颜料时，颜料店总是叫它"月黄"，这是因为越南产的质量顶好，其次是缅甸、泰国。店家把"越"俗写成"月"，一直沿用今，便叫它月黄。这种颜料在唐代以前即输入我国，称为"真腊画黄"，又称"林邑之黄"。

5.槐花

如果采用未开的槐花蕊，制成的是嫩绿色；如果采用已开的花，制成的是黄绿色，制法都是采下来用沸水烫过，然后捏成饼，用布绞出汁来即可。尤其是使用石绿时，必须用它罩染。

除了上述植物颜料外，生栀子、花青、紫梗、墨、百草霜等也是常见的植物颜料。

（三）金银

1.黄金

民族绘画上所用的黄金，是金箔的再制品。金箔是苏州的特产，分"大赤""佛赤"两种。大赤是金的本色，佛赤则是更赤一些。另外还有淡黄色的"田赤"金箔。这些金箔都是十张为一"帖"，千帖为一"箱"。金箔的再制品包括"泥金""洒金""打金"等。"洒金"在民族绘画上不用。"打金"唯在纸或绢上先完成了构图，其余全白的部分"打"上金地子，然后再进行着色，打金分"雨金""鱼子金""冷金"等，只苏州有此专家。"泥金"是在碟内用手指加胶把金箔研成细泥，用笔蘸着描绘。苏州姜思序堂颜料铺，有泥成的金丸，以及和胶黏在小瓷盅上的金碗。又，苏州姜思序堂颜料铺有泥成的洋金，价较廉。

2.白银

银色入画，用处较少，只在鞍、马、刀、矛上用着它。银箔也产于苏州，把它按照泥金的方法，用手指研细，用笔蘸着使用。有的人把银箔和水银、食盐用乳钵研细，然后再烧去水银（加酒点烧），漂去食盐。此方法既省时间，又容易研细。又，银箔用雄黄熏黄泥细，可以充黄金用，但日久褪色。若用泥银画后，再用栀黄罩染，也成黄金色，日久并不变。

在画面上虽然用的是真金真银，但若处理不好，则没有光泽，往往被人认为是假金假银。这是使用上的毛病。绘画中使用黄金、白银，必须多放胶水，使它们沉在碟底，用笔由碟底蘸着使用，自然发生光泽。这也是和其他颜料在使用上不同的地方。

（四）胶矾

1.黄明胶

黄明胶又叫广胶，产于广东、广西，是用牛马的皮筋骨角制成的（牛马等皮筋骨角中的硬蛋白质加水加热分解而生成的新物质）。黄色透明，成方条状，无臭味。加水用微火融化，只用上层清轻的部分，下面重浊的不用。

2.阿胶

阿胶又叫传致胶。也是用牛马等兽类的皮筋骨角制成的，出山东阳谷县东北六十里的阿井。胶有三种：清薄透明、色淡黄的，选作兑颜料用；另一种清而厚的，或黑如漆的，入药用；其余浑浊不透明的，只可以粘器物用。画家用阿胶时，也是加清水微火融化，只用上面的清胶水。

3.瓶胶水

这是一般的玻璃瓶胶水，拿它兑用颜料，第一不妨碍颜料固有的色彩；第二它的本身不发光泽；第三它有防腐剂在内，夏日不臭不腐；第四凝集力和附着力不弱于黄明胶和阿胶。

4.明矾

明矾又叫白矾，味涩，是由矾石煎炼而成的。半透明，仿佛水晶。主要的产地是安徽庐江。中国画中除了水墨画和着色的大写意画外，差不多都要利用矾水来固定颜色。如果是上几层颜色的画，每隔一二层就要涂上一些淡矾水，尤其是底层的颜色。这是为了防止下层颜色在后续的上色过程中动摇。比如：先上一层朱砂，无论是用多么浓的胶，若不上矾水，再用胭脂色去染深浅时，朱砂都会动摇起来，和胭脂相混。上了矾，朱砂就固着不动了，无论怎样罩染都可以。

二、中国画传统色彩观

（一）五色彰施

我国古代色彩具有明确的象征意义。《吕氏春秋》中，将五色与五行对照起来，即土黄、金白、木青、火赤、水黑，至此，在万物最基本构成物质的五行上进行了色彩的归类，遂将青、赤、白、墨、黄视为正五色。中国早期绘画艺术就笼罩在五色观念之下，也正是在这种思想影响之下，中国画在色彩的使用上一开始就走上了象征性的道路。

春秋末年"礼崩乐坏"，社会十分动荡，生活在这样一种乱世之下的孔子，便向往周代井然有序的生活。周代以"礼"为生活准则和审美取向，所以孔子在周游列国讲学时，也都基于"礼"的思想。将这种观念落实在绘画里面，首先就

表现为"正德正色"。孔子将思想的重点放在人的行为道德上，把五色对自然的象征转变为对人伦、尊卑的象征，从而五色象征人们的德行、等级、伦理、秩序等。孔子推崇色彩斑斓之美，而在高度推崇绚烂色彩之时又应更多地把持在一个"中庸"之度，即"文质彬彬，然后君子"。所以在用色上，就体现在不要过分强调某一种颜色，而是在五色及间色上寻求一种统一，在色彩关系上达到一种内在的和谐。最后，孔子还指出了用色的品质问题，他倡导"绘事后素"，无论用多么绚丽的颜色绘制都应合乎"礼"的秩序，进而达到和谐、纯净的美的效果。这种审美意识一直影响着后世。

（二）随类赋彩

魏晋六朝是思想上最解放的时代，审美意识也从政治、社会、伦理中独立出来走向"气""韵""神"的深度。中国画色彩在这一历史时期，得到了很好的发展。谢赫在"六法论"中明确提出"随类赋彩"，至此确立了中国画色彩的理论基础，其中"随"是按照、依照的意思，"类"有种类、法则之意，"随类"也就是说对物象的色彩、造型等诸多要素进行提炼和概括，经过思考分析，对众多类似物象的状态进行叠加，从而得出结果。"赋"带有给予、授予的意思，"赋彩"就是表现色彩。而这里的"彩"也不是指受环境影响的外在颜色。宋代，郭熙、郭思父子所撰写的《林泉高致》中写道："水色：春绿、夏碧、秋青、冬黑。天色：春晃、夏苍、秋净、冬黯。"文中所说"水色"和"天色"不是指代某一种事物的具体颜色，而是画家对景物色彩四季变化的主观感受。创作主体通过对物象、色彩进行观察、分析，融入审美心理、思想情感表现出色与物、色与情的整合。所以，"随类赋彩"的色彩观念，就是剔除客观对象上的外在影响（包括光影影响、环境影响等），是以主观性和概括性为主的心理构成，是一种主观灵动的色彩表现理念。

当物象受到冷暖不同光照时，外在颜色是不同的，可是物象本身是不会变色的。所以"随类赋彩"就是要舍弃一切色彩之表象，糅合一切色彩之本质。我们生活在五彩缤纷的大千世界，若要将色彩表现得绝对真实、准确那是不可能的。首先，色彩不会被表现得非常全面，只会"挂一漏万"。其次在绘画当中不可能把色彩表现得与自然的一模一样，实则绘画没有必要再现自然，而更多的应该是

利用色彩的表现给观者传情达意。"随类赋彩"的表现形式能够获得超越自然和时空变幻的永恒物象，创造"第二自然"，使观者获得无限的遐想。

（三）水墨为上

水墨画的色彩是中国绘画众多表现形式之一，是文人士大夫抒情达意的主要表现手段，极具民族特色，并且其中蕴含着深刻的哲学思想。文人把水墨从中国画色彩中提炼出来，以简代繁，用变化莫测的玄墨来表现五彩缤纷的世界。自中唐王维、张璪掀起水墨之源，水墨画家纷出，直至元明清水墨画以压倒性优势主宰着画坛。在文人画家看来，水墨形式是完全剥开造化表面现象直达本体，水墨自身的变化、多彩会在达到本质的基础上自然呈现。"水墨"的表现相对于"赋彩"是一种较抽象的表现手段。用点线面的集合、墨色的变化（或辅助淡彩）表现物象最终"达意""畅神"。水墨画这种表现形式不再追慕表象的写实以及外在色彩，而是通过"外师造化"孕育胸中之象，而后经过笔墨抒胸中之意。"运墨而五色具""水墨为上"的思想中蕴含着深刻的禅道精神，或者可以说是老庄与禅宗的色彩观影响了中国画的表现形式。水墨画的创作者大多是文人士大夫，有修养且自命清高，可是仕途坎坷，怀才不遇，而老庄的"无为"精神和禅宗的"泯除欲望"正好平衡了文人的心理，所以"玄远""空灵"的自由审美精神指向被文人接纳、倡导。水墨画中的"干湿浓淡""虚实相生""计白当黑"无不蕴涵着浓厚的禅道美学观，

三、民间传统彩画、年画用色分析

（一）民间传统彩画用色分析

旧时的民间画工，在描画或塑造释道供养神像，以及在建筑上进行彩绘时，使用颜色的种类与手法，跟敦煌壁画、雕塑艺术一脉相传。他们在使用颜色方面与文人画家用色的情况有明显的区别。彩画还讲究"堆金沥粉"（沥粉又叫立粉），讲究勾填，还讲究笔头同时蘸上数色，一笔画出几种色彩，使人看了产生立体感。

彩画工人对于各种颜色的简称是：赭石称赭，朱砂称大红、殊红，朱标称磦

红，花青称青及蓝，藤黄称月黄，胭脂、西洋红称脂红、洋红、深红、淡红、桃红或水红，铅粉称粉。又，石蓝、石青、石绿、朱砂、泥金是五种独立的颜色，不能和他色配合。除泥金外，调粉可使颜色变淡些。

色的互相配合，由两色相合，多到五色相合，如草绿、嫩绿、紫、红紫、青紫、深粉红、淡粉红、赭黄、赭绿、赭紫、赭墨灰、深灰、螵黄、螵粉、檀香色、枯叶色、牙色、血牙色、黑紫色等，也与画中国画配合颜色一样。不过，彩画的配合量要多些。

画工在金的使用上，有独到的技法，不像一般国画家仅仅用笔蘸着泥金一画就够了。他们使用的金，是苏州锤的大赤金箔，名叫"苏金"，有长三寸二的，有长三寸八的。他们使用的方法，分"泥金""贴金""扫金"三种。"泥金"和国画家一样，将金合胶泥细，用笔蘸着去描画。"贴金"是沥粉画好以后，将金箔贴在沥粉将干未干的地子上。"扫金"是洒上金粉，再把它扫平、扫匀。当然，画法不同，用金箔的量也不同。描画同样的面积，消耗金箔数量的比例关系是"一泥三贴四扫"。泥最省金，扫最耗费金。

沥粉所用的器物，在没有橡胶之前，使用猪膀胱：先用酒和硝把猪膀胱制得极柔，再在膀胱口装上铜管，管的直径约为四分。从前是用黄铜笔帽作沥管，做成大、中、小三种沥口，大口沥粗线，小口沥细线。目前已用橡胶袋代替了猪膀胱，沥管则仍旧使用铜笔帽。粉是用原箱铅粉，调入广胶，成为像"杏仁茶"的糊状，装入橡胶袋内。为了防止隆起的粉线断裂，还需兑入少许熟桐油。然后根据所用粉线的粗细，套上沥口大小不同的笔帽，按照所欲沥的一点或线描画，这就叫"沥粉"。另，戏剧中"盔头制作"使用沥粉的方法，是把沥口悬起来，离开画面，然后任粉自行沥。这样，可使沥下的粉线隆起较高，这方法叫作"吊粉"。

（二）民间传统年画用色分析

旧时的木版年画，国产颜料、外来颜料混合使用，用色强烈，鲜明漂亮。他们所追求的是效果好，除了鲜明漂亮，还要价钱贱，易得，易于使用。他们使用颜色，取其"尖"，取其"阳"。"尖"和"阳"，是民间画工用色的术语，"尖"是说突出，即"红的更红，绿的更绿"的意思；"阳"是说强烈，即近看有色，远看也

有色，像太阳一样地照在那里，色彩鲜明醒目。他们使用颜色所要求的是火炽，因此他们的手法是大胆的、突出的，但是他们也有纯用墨色作画的。

四、中国画色彩的表现：和谐、主观意向性、平面装饰性

（一）色彩的和谐美

1.情景合一

画家在作画的时候，需要观察自然，欣赏自然，从中获取一种绘画的灵感，以创造出优美的色彩视觉，其对绘画色彩的观察实际上是发自内心的一种感悟，是一种处理问题的方法，是观察别人没有感知到的新鲜事物，是对自然美的一种升华，观察可以被看作是一种思维形式。色彩美来自自然色彩，色彩以它具有的特性使大自然变得美丽多姿，使我们的心灵得到升华，带给我们一种美的享受和愉快的心情。如果说美是通过人的感知来体现的，那么，美感便是对感知的进一步体现。视觉在我们寻找感知的过程中起着非常重要的作用。以视觉为基础的色彩感觉设计的范围很广，也是一种美的体现形式。我们都知道这样的道理，颜色有时候在画面中的体现也委婉的，与线一样是艺术的一种语言体现形式，在一定的情感意义上是对立的，是一种可以影响人们心灵的力量。色彩对美起着非常重要的作用。艺术创造是一种美的体现形式，它具有独特的艺术审美价值，是艺术生活的再现，是人们对现实世界的真切表达，是对自然的一种感悟，是一种发自内心的感受，是真实感觉的写照，是一种对顽强生命力的升华。色彩是绘画中流动的生命，是一种人类视觉的体现，我们应将色彩引入中国画，从而适应中国画的发展，这是非常重要的。

2.和谐的旋律

美包括很多种，有抽象的美、具体的美、整体的美、局部的美等等。理解整体感是艺术的一个方面。我们只有对整体有一个好的理解，才能真正把握到美的真谛。我们主要去整体地看待对象，作为一个整体看待才能了解并掌握色彩所具有的变化规律，我们应将局部看成是整体中存在的一部分，只有这样才能将事物的色彩表现得淋漓尽致，才会有好的效果产生。要想构成一个完美的

色彩整体，一些物体的色调与其画面的色调搭配总是有一定的必然联系，并形成画面的一种色彩基调。所以说画面艺术情感的倾向性表达是由色彩的倾向性决定的。它是色彩美感的一种独特的形式，具有非常大的吸引力和表现力，这样和谐统一的节奏就会形成。人的情绪和心情跟不同的色调有一定的关系，色调可以使诗人通过语言来描绘，而且可以通过一首诗画一幅画，并且很有意境。这也是色彩和谐的体现。所以说画面应该有一个主体色，否则画面的色彩节奏感就会弱，画面感觉就会很平，缺少一些色彩的节奏美感。和谐能体现出色彩的美感，美的最高境界就是和谐，和谐是一种美的特征，使人在平稳的心境中获得一些美的享受。

现在提倡和谐社会，国家太平，人们安居乐业。我们的绘画也一样，色彩的和谐面貌不受成规的限制，为了和谐，色彩选择上应该单纯，色彩的和谐更重要的是被赋予了情感，从而达到和谐。所以说和谐是一幅画不可缺少的因素，应该理解并充分发挥它的作用，使画面的色彩更完整，更和谐。

3.对比产生的和谐

和谐与对比是相辅相成的，对比也是中国画产生和谐美的因素，世界上的事物都不是独立存在的，无论表现什么，画面上都应该有一些色调的对比，这样才能使色彩产生和谐。对一些事物表现出一定的平衡也是很重要的，平衡也是一种美的体现。一个事物必然由矛盾着的若干方面构成，恰当地运用对比手法强化对比效果，可以提高艺术吸引力力和表现力。相反，作品就会变得低调没有活力。一些物体相对位置的两种色彩之间的视觉对比效果是非常不同的，能给观赏者一种强烈的色彩感觉。所以说对比在体现和谐上是很重要的。何为"同类色"？也就是说同一颜色而明度不同的色彩，如淡紫、紫、深紫或浅蓝、蓝、深蓝，它们无色别上的根本差异而只是明暗不同。类似色和谐：含有同一种色光成分的一些色彩，如蓝、湖蓝，这些之中都含有蓝色。对比色彩中各自掺入别的色彩或受照明光线影响，这样都会降低这些色彩的饱和度，使明度提高或降低。这也可称为和谐颜色。和谐效果在黑、白、灰这些消色与任何色彩中都有所体现，所以要想得到和谐、协调的效果，就应在对比色中配置一定的消色。色彩艺术的表现其实和人一样实际上是一种有思想、有生命力的情感化的思想呈现，整体和局部是分

不开的，没有局部美，就会使画面显得单调。中国有句俗语"近看颜色远看花"，就是说的这个道理，意思是一个物体在远处时首先看到的是整体色彩的美，必须近距离地观察才能看到细节，这就是我们常说的大统一小对比的原则。这说明事物都有相互联系、相互作用的关系。

人们可以通过色彩语言把色彩本身的情感传达出来，感染到观者，并引起其共鸣。冷暖是人们对色彩的一种心理反应，创造出美丽的画面色彩效果。从此，传统绘画也发生了变化。色彩冷暖是相对的，相互依存，没有暖色与之对比，冷色也不会存在。有时两种互补色放在一起所产生的效果是非常美丽和吸引人的。

绘画色彩是心与心之间的交流，是一种特殊的语言形式。创造者的最高目的就是把美表现得更完整，向人类展示这种和谐的美。和谐好像是在谱一首很好听的歌，是绘画色彩的一种要求与形式，是人类对一种艺术价值的体现和美的追求。

"和谐统一"，美不仅只是人类呐喊的口号，还是一种美的形式的表现，我们应该响应和谐，它是人类美的赞歌。和谐的画面比较平稳，给人一种舒服的感觉，而且可以使作品表现得比较充实。

（二）主观意向性

中国画采用主观达意的布色方法，极具表现性中国画中从不画物象的中间色调，如光源色、反光色等，而在色彩本身上，强调色与色之间的关系：中国画色彩以主观性、概括性的心理为出发点，是一种高度灵活的色彩表现。

如李昭道所绘《明皇幸蜀图》，画面中山石以墨线勾勒并以色彩晕染，设色以石青和石绿为主，人物与云气施白粉，衣袍与鞍马施以朱砂，少量的白与朱砂在大面积的绿色中穿插显得格外明朗，整幅作品富丽堂皇，雍容华贵。通过这幅画我们可以看到，作者在用色彩表现景物时没有被瞬息万变的自然中的色彩迷乱，而是通过主观的感受将山体归纳出青、绿等色。但是，我们在这样的概括性色彩当中，可以体会出自然界山林的茂盛。这和西画的对景写生完全不同，西洋画强调外光作用，尤以印象派为代表。印象派提倡在具体时间和光照下用科学的分析和肉眼的细致观察，描绘微妙的色彩。所以当我们面对莫奈的

罂粟花地和教堂时，感觉到的是自然界色彩的斑斓，自然景物的真实感，那就是我们身边的具体存在。当观看《明皇幸蜀图》时则是另一种感受，山中所绘青山、密林、人物、烟云等，既是现实中的景物却又与现实有一定的距离，画面中明显带有主观性的处理，当人面对此景时便会忘却自我，充斥而来的是宇宙的幽远和江山的无限。

再如，张萱的人物画代表作《虢国夫人游春图》，描绘的是杨贵妃的三姐骑马游春的情景。主人公虢国夫人，上衣为青色，长裙为粉红色且满布描金碎花儿，披肩与腰带为白色，青与红形成强烈的对比，而白色又在其间起着缓和的作用。一切色彩的安排都是依照作者的主观安排来进行的。全卷用花青、胭脂、石青、朱砂等色互相调配融合，变化微妙。虽然画中背景上却一色未着，但初春的生机已跃然纸上。整幅画面通过青色与红色的巧妙映照不禁使人联想到春暖花开时的景象，所以《虢国夫人游春图》与之前所述的青绿山水一样，强调根据画面的结构、冷暖关系，去归纳和演绎色彩，强调主观处理。

（三）平面装饰性

在人类精神文明发展的初级阶段，先民便凭着直感在自然中发现色彩，并用色彩进行装饰。

中国画传统色彩表现极具装饰性，这是就其色彩样式及处理手法而言。装饰性色彩所遵循的色彩审美规则和色彩表现方式是由创作者的内心情感和主观意识决定的，它不受外界自然色彩的限制与约束，甚至可以越于自然色彩之上进行夸张和强化，具有抽象性和理想性的特征。

中国画色彩始终带有很浓厚的装饰性，这与西方传统写实性色彩对色彩的理解和运用是不同的。首先，装饰性色彩比空间的营造和造型的处理更容易触及人们的心灵，在对色彩的使用过程中，人们常常将自己的理想和情感寄托在色彩上。中国画讲究写"意"，不追求自然的再现，所以装饰性的色彩相比写实性的色彩更能"抒情达意"，更具纯粹性。其次，中国画以线造型的样式也决定了色彩的装饰性：色彩的装饰性表现方式通常将表现对象的色彩进行概括与简化，以平面的手法处理，而达到一种效果。

如永乐宫壁画，为求得色彩鲜明强烈的效果，画中众多人物的服饰完全以勾线平涂的方式并置，只在面部略微渲染，画面色彩效果质朴而又鲜明，平面的造型和色彩的装饰性把物质性的表现降到最低，以彰显其精神特征。

画面色彩的平面化处理，着重于物象间色彩的构成关系，即按照一定的秩序进行色彩排列。永乐宫壁画通过色彩色相、纯度、明度的不同对比，以及施色面积的不同，使简单的色彩平涂显得极其丰富。在青绿山水中，山石树木基本只以石青、石绿、赭石几种色彩表现，不去强调物象的个性特征，单纯的青绿色调给人以春天般华丽灿烂之美。金碧山水更富装饰性，山石不单施以浓重的石青、石绿，在山石边缘常以金色勾勒，绿色与金色的并置将富贵之气表现到了极致。

中国画色彩在色彩的装饰性表现中，也十分注重颜色的节奏感、颜色的变化。但在平面化造型方式的选择中该如何运用色彩？中国画色彩运用不同于西方，西方绘画中运用不同色彩的意象分析彩的混合以表现色彩的丰富性，而中国画中利用同类色条理化、理想化的重复或渐变

王希孟所绘《千里江山图》，画中描绘了蜿蜒起伏的山峦和烟波浩渺的江湖，遂在依山临水处，置以水榭亭台、茅庵草舍等，是一幅既写实又富理想的山水画作品。色彩的表现方面继承了唐以来的青绿画法，于单纯统一的青绿色调中寻求变化。画中的所有山峦仅赋石青、石绿两种颜色，但我们可以看到石青、石绿色由山顶向山脚越来越淡，近景突出的山峰施色略重，远处的则清淡。画中通过同类色纯度、明度对比，便将高低错落、远近虚实表现出来。整个画面雄浑壮阔，气势磅礴，令人神往。

五、中国画色彩的发展趋向

（一）中西方色彩观的异同

色彩是长期历史积淀的结果，所以，色彩就不仅具有历史性，也具有民族性，它是由各民族不同的思维方式、认识方式决定的。瑞士色彩大师约翰内斯·伊顿（Jogannes Itten）在《色彩艺术——色彩的主观经验与客观原理》一书中提道："艺术家对色彩效果的兴趣是从美学角度出发的。""揭示由人的眼脑起媒介作

用的色彩实体和色彩效果之间的关系，是艺术家关心的主要问题。"他认为，色彩美学可以从下列三方面进行研究：印象（视觉上）；表现（情感上）；结构（象征上），人们广泛地接受了他的观点。

中国的艺术家在色彩的把握上，似乎更注重约翰内斯·伊顿的色彩美学研究的第三个观点，即结构（象征上）。无论是五行与五色、儒家与五色、道家与黑白、禅与黑白，这些哲学的色彩观点体现在青绿色彩和水墨山水样式的作品中，在其作品中没有固有色、阴影、条件色的出现。可以看出中国文化极其重视色彩的伦理象征意义和哲学价值意义，不仅上升到宇宙秩序的高度，也深入古老的人生哲学（心灵归宿），中国人的色彩理论就可以称之为哲学色彩论，色彩观也就是哲学色彩观了。而西方艺术家更重视约翰内斯·伊顿的色彩美学研究的第一个观点——印象（视觉上），当西方哲人把元素作为实体研究的时候，色彩就走向科学了。西方人对绘画的理念，尊重事实，尊重自然，于是在绘画中出现了固有色、条件色、阴影等绘画要素。在自然光线大师的指导下来完成对自然的尊重与赞美，更重视的是眼睛的感受。西方的色彩观自然就是科学的色彩观了。

尽管中西色彩观有如此大的不同，但在西方后现代主义的绘画中，中国画的色彩又有着同西方色彩的可比性，在概括色的运用上有相通之处，概括色是不同于表现外物属性的固有色风貌，也不同于特定时空和光线下主体对色感受的条件色风貌，而是主体与客体相遇中的"主体间性"色彩，它摆脱了物对人的羁绊，有着充分的主体设定和观念性；但又不是绝对霸道地凌驾于自然之上，即虽不囿于视觉表象（知觉）的真实感，却又源于自然不脱离色彩本身的真实性。

高更（Paul Gauguin）、马蒂斯（Henri Matisse）所使用的概括色与中国秦汉绘画、敦煌壁画、青绿山水画所使用的概括色有相同之处：主要都表现在对原色的运用，对色彩纯度和明度的强调，对补色原理的高度重视，以及大面积的色彩平涂。

（二）中国画色彩的转型与多元化

"物极必反"，当人们意识到水墨发展到后期，其弊端越来越凸显，画家闭门造车和对笔墨程式化的固守，缺乏具体感受，以笔墨程式陈陈相因，语言的程式

化在闭关自守的文化中又导致了自身创造力的极度萎靡。单调的黑白色也越来越不能满足大众对审美的要求。那么，面对传统绘画语言描写现实生活的乏力，清末民初，面对西方文化的涌入冲击，许多画派、画家肩负着民族责任致力于革新与发展。

我们可以从海派画家的作品中感知到色彩的归来。海派画家大都表现出对于浓艳色彩的偏爱，这也使他们开始从文人绘画"幽淡"的世界中走出，而显示出一种民间的、世俗的姿态。本来，"红绿火气"是最被文人们看不上眼的，但在民间的审美中，这种色彩的大对比则被认为是"红映绿，花簇簇"。在这一点上，海派画家的创作则明显地体现出民间化的审美追求。比如，任伯年喜欢用各种不同的红色搭配着层次细腻的绿色，红绿相配，这是正派画家最忌讳的事，却在他的手下，达到通俗趣味和高度艺术性皆具的明丽气象。此外，赵之谦的色彩繁复而绚丽，他善于把众多的颜色组合在一起，相互交织，相互映衬，相互对比。他似乎表现出对于色彩的狂热与陶醉，像是在演奏交响乐，激动的情绪，雄浑的笔调，都倾注在其中。他很善于把繁复的色处理得层次分明，交相辉映，在一大片绿叶之中不但有色与墨的交融，也有冷色与暖色的变化，在疏密浓淡中寓有和谐的秩序感。又在其间以浓艳、鲜丽的颜色画出花朵和果实，造成强烈的对比，显得十分绚丽烂漫，他对色的组织能力着实令人惊叹。吴昌硕喜欢用浓艳厚重的颜色，他用艳丽的西洋红画牡丹花，用石绿画水仙，大红大绿却不显俗气。因为他经常在艳丽的红色之中渗入墨色，笔墨之中包含着墨与色的渗化、浓与淡的辉映，虽艳丽却显朴厚，充满了生机和意趣。海派画家对色彩的重拾与运用，已流露出中国画由传统向现代转型的讯息。

海派画家是借助民间绘画语言重新彰显色彩的绚烂，而徐悲鸿与林风眠则是在传统绘画的颓败与困境中，凭着有识之士的清醒意识和自己的经历学识，想通过西方的科学绘画之法，革新改良中国画。徐悲鸿主张从写实角度出发对传统水墨语言进行变革，他的作品《巴人汲水》《愚公移山》《泰戈尔像》等，通过西方写实手法与中国绘画媒材形式的衔接达到了相当高的艺术水准，都是通过线条严谨的勾勒造型，后施以色，其设色也并非绝对意义上的西画写实，而是整体平涂，根据画面布局与人体结构转折而略带深浅、虚实、冷暖等色彩变化，因而，

整体上仍是平面化效果，绝非西画中注重微妙的色彩转换，也绝非光线照射下的冷暖关系与纯粹的立体结构。徐悲鸿的绘画注入了色彩视觉，打破了文人水墨的一统天下，为中国绘画现实主义美学品格的滥觞做出了重要贡献。而林风眠更钟情于将西画的色彩引入中国水墨语言系统。在水墨中运用西画光感效果的色彩手法，弥补了中国画既贫于实体真实又乏于光色变化的双重不足，这样既增强了水墨语言面对抽象的表现力，又使水墨形式摆脱了对形式化的依赖。林风眠在画中大量使用水粉、水彩颜料，许多作品在视觉效果上有不亚于油画的光色表现力，与西画的滞重感相比，保留了中国画的华润清逸之风。林风眠与徐悲鸿在融合中西的艺术追求中找到了色与墨的结合点，开启了中国画走向现代形式的一个门径。在色彩从单一走向多元化，由传统走向现代的过程中，起到了承上启下的作用。

随着中国的改革开放，对外门户的敞开，与西方现代艺术思潮的接轨融合，一批思想敏锐的青年艺术家率先进行了大胆的尝试，在一二十年的时间几乎把西方历经 100 多年的现代艺术的花样统统演绎了一遍：全国各地艺术群体林立，艺术思潮迭起，风格流派纷呈。根据对色彩颜料的使用，主要有以下几种色彩绘画现象：

传统水墨，重视笔墨表现，虽然有些作品吸收了现代构成因素，但又不失传统意蕴，在"畅神""达意"中笔意纵横。

抽象水墨，是传统水墨的外延。虽然在形式上还借用毛笔、墨与色等传统绘画的材料，但在水墨形态、笔墨结构、表现力度手段上都发生了很大的变化，深受西方现代主义艺术的影响，消解了传统笔墨的审美范围和笔墨程式化。

彩墨，既与中国画设色相区别又相联系。这是在不失笔墨意蕴的同时融入色彩变化来改造笔墨程式的良好途径，但在某种程度上与传统笔墨有离经叛道的态势。

重彩，这种画法注重技术上的制作和材质美感的挖掘，从这些作品材料选择、作画程序、作画方法中，可以看出是深受日本画的影响。但是追溯到宋以前，绘画似乎也是用了这些材质，重彩现象是外来现象还是回归传统，我们不得而知。

　　这几种表现方式也并不是孤立存在的，而是相互并存的，尤其在当代的绘画作品中没有绝对的界限。总之，色彩风格的多元化是现代社会不可阻挡的，并随着新的绘画理念的出现，会呈现出更加丰富多彩的现象。

第四章　人物画的技法

第一节　工笔人物画技法

中国传统人物画在题材内容上主要是文人仕女之类。在宋代才逐渐出现完全描写平民百姓生活的风俗画。元明清的民间画也是描写百姓生活的另一支力量，且画多带故事性。人物画在表现方式上特别讲究以形写神。东晋顾恺之提出"以形写神"，明代李贽也认为"画不徒写形，正要形神在"。中国人物画中的人物形象都是穿衣服的，很少是裸体的。中国人物画的造型要求主要在于表现人物的姿态和神情特点，并不在于死扣人体各部分的解剖比例和动作时肌肉外形的细小变化等。

中国人物画很讲究装饰性，以线造型，线条本身是一种抽象出来的表现性的程式符号，表现手段本身是装饰性的。中国人物画的主题思想主要是劝善戒恶，基本上都建立在道德伦理之上。

一、工笔人物画的基本技法

（一）勾勒与勾填法

勾染法是线条勾勒出造型与结构，再敷色上彩，然后再以重墨和重色"勒"出线条，使形象更加鲜明生动。唐宋两代的画多见使用勾勒技法。民间画家一直沿用勾勒法画壁画，也有用淡色线沿墨线一侧复勾的。有时"勒"的线条特意不与原来的墨线完全重合，看起来很有变化，也很生动，空间感很强。勾填是以重

墨勾出形象，再填色彩，要求"色不侵墨"。在渲染颜色时，要很小心地留出墨线，不把颜色压到墨上去，墨与色之间往往留有一道疆界似的白痕，使线的韵味得到加强。

勾染法的工笔画形式已有相当悠久的历史。早在中国绘画的发展初期，尤其是出现在绢帛上的绘画，如湖南长沙出土的战国墓室帛画《龙凤人物图》、敦煌的壁画、唐代的《簪花仕女图》等，即是以工整繁复的线条，再施以鲜艳的色彩完成的，所以南齐谢赫的"六法"中就有"随类赋彩"之谓。

（二）肌理画法

1.利用胶矾水画肌理

此方法能在纸上显出意料之外的肌理效果，这种方法适用于生宣纸。胶矾的多少和添加的层数，对画面效果有直接的影响。

先在生宣纸上过稿，用淡墨轻轻勾画出形象，然后用颜色和水墨或皴擦，或罩染，很洒脱地画出背景及形象的大致关系和肌理；充分运用生宣纸的特性，使画面虚实关系生动自然；画纸干燥后，将画纸平铺在漆案上，刷涂胶矾液，把

画纸制成矾宣，以工笔重彩画的程序深入刻画细部，调整画面。这种画法的难点在于工笔与写意画法的统一，因此当在生宣纸上做最初的处理时，就要把握好用色、用水的程度，给下一步的细部刻画留有余地。在做细部的刻画调整时，也要注意用笔的灵活松动，以取得一致的整体风格。此方法同样可用于皮纸、高丽纸或质地比较厚有吸水性的纸。

在做过肌理的生宣纸上面裱一层绢再画工笔重彩画，这样能发挥纸和绢的长处，取得生动、微妙的效果。基本程序如下：取生宣纸一张，覆在设计好的稿子上，用铅笔依照稿子轻轻描画出轮廓、线条；在需要做肌理的地方用胶矾水涂绘，等胶矾水干燥之后，照预先设想好的色调用颜色或墨点染一遍（以植物颜料为好，因为植物颜料的渗透性和透明度比较好，做出来的肌理比较清晰）；等颜色干了以后，在宣纸上面裱一层薄的矾绢，使宣纸上的肌理透过矾绢显露出来；然后可以依照轮廓、线条的痕迹，在绢上勾线渲染。对于从下层宣纸上透露出来的肌理也需要用渲染、罩染的办法做调整，使画面关系更为和谐。用这种方法画工笔重彩画，画面容易处理出既生动又变化丰富的感觉，而且具有不经意似的松动感和偶然效果。

2.用蜡做肌理的技法

此方法可以直接用在矾宣上。在染过底色之后，用蜡画上肌理，然后再罩染。由于蜡的隔水作用，画过蜡的地方染不上颜色，下层的颜色就会透出来，与上层的颜色形成肌理。要注意的是，需要先设计好上下层的色彩关系，才能使肌理看上去协调自然。此外，蜡在受热后（用电吹风机或熨斗加速干燥时）会融入颜色层，形成油污似的痕迹，使画面看上去很脏，所以要特别注意不要滥用。

3.弹色、吹色法

此方法是一种古老的方法。古人"吹云""弹雪"，是把颜色泼撒在纸、绢上用嘴吹，使颜色自然流动形成云状，又把白粉弹落在潮湿的背景色上，使之化作雪粒。我们可以运用这些方法做出类似的肌理。

4.蘸色法

此方法是用麻、布、纸、纤维材料等作为绘制工具，蘸色在画面的某些部分

蘸出肌理，这是最简单易行的绘制肌理的方法。由于材料的不同，做出的肌理也会有所不同。

（三）洗色法

洗色本来是画面失误的补救办法。当对画面上的颜色不满意又不能靠罩色来加以调整时，就需要洗色修正。洗色要用干净的毛笔蘸上清水（笔上水分不能太多），在需要调整的地方轻轻擦洗，且不断洗掉笔上的浮色，注意不要把纸洗"毛"，最好是洗一次，待干一干后再洗。洗色法是借洗的办法，使画面产生特殊效果，比如表现粗布的肌理、疏落的阳光等。重要的是注意水分的控制，不要使水分在色层上留下明显的水痕。可以用一支比较干的毛笔，趁湿把水润开。另外要注意用笔的方向。制作光斑的效果时，要使颜色自然地由深到浅，不露痕迹。

（四）三白法

古人画仕女，在面部的额、鼻、下颌处先轻罩白粉，再罩染肤色，以突出人物脸颊的红润。这一技法同样可用于画面的其他部分以增加层次感。尤其是在事先染有底色的纸、绢上绘制明亮颜色时，用此法非常有效。

（五）点睛

古人认为"传神写照，尽在眼睛中"，所以特别注意"点睛"。

（六）改色法

在色层干透之后，罩一层薄薄的清水，用吸水纸吸掉多余的水分，用挤干水分的羊毛刷慢慢清洗，颜色当然不会完全洗干净，可以等纸干后再罩染一层薄薄的白粉和矾水，重新进行渲染。

（七）高染法与低染法

工笔重彩画的明暗浓淡并不以固定的光源、环境来限定，晕染方法不拘一格，形成了特有的美感、韵味。归纳起来，可约略称为高染法和低染法。高染法与低染法是以物体固有形态为依据，经提炼、夸张，求其韵致的两种大同小异的处理画面明暗、层次关系的渲染方法。所谓高染就是染凸起来的部分，如

人物面部的额、鼻、颧骨、口轮。低染就是染凹进的部分，如眼窝、鼻翼两侧和向后弯转深入的部分。一般是沿着线条的走向、依形状的起伏进行渲染。在一幅画中，应以一种染法为主，如"高染不低染"，或"低染不高染"。当然无论是高染或者低染，都是以造型的生动性和整体的和谐性为主，防止简单化、概念化和生搬硬套。高染时要注意渲染出的色块大小，明暗、形状及动势的关系，色块本身也应有虚实变化，防止平均对待。低染时应注意适度变化，比如沿着线条染时，过于程式化的处理看上去会很僵；低染要染出起伏空间，染出形体的延展转承和韵味。

（八）脱落法

脱落法所形成的肌理效果有一种沧桑美感。运用脱落法进行创作或者写生和传统工笔画或水墨画的创作程序是大同小异的，立意和选题仍是第一步。

二、工笔人物画的着色技法

（一）渲染（分染）

拇指握住两支笔杆的右上方，食指与无名指夹住两支笔杆，一支蘸色，一支蘸水。染色时先用蘸色的笔在凹处或凸处着色，再用蘸水的笔将色淡开，使之具有由深至浅的逐渐变化，这样颜色一遍遍加深，反复渲染才能完成。每次染色时都必须等上一次的颜色干透了再接着进行。渲染时不能将墨线盖住，色与墨要互相映衬。人物的骨骼结构有凹凸不同，所以衣纹皱褶也会有深浅变化。衣纹深的需要染重色，浅的就染淡些。

在设色上分有同类色渲染和对比色渲染。同类色渲染就是暖色调的服装用暖色渲染，如曙红加花青，胭脂加墨等；冷色调服装用冷色渲染，如花青加墨，胭脂加花青等。对比色渲染就是暖色用冷色渲染，比如红色衣服用绿色渲染，紫色衣服用黄色渲染，这样会使颜色有层次感，红色里透着绿，紫色里透着黄，互相衬托显得丰富。

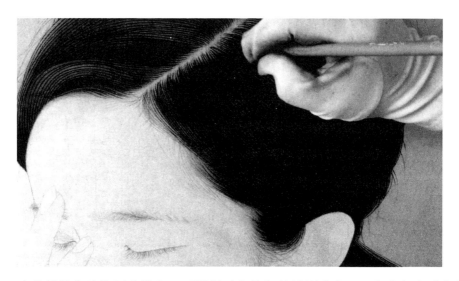

人物的肤色渲染更为讲究，要根据对象的年龄性别来定。一般老年人肤色较重，皱褶多，色调较深，用赭石加黄再加少许花青渲染。女性或小孩的肤色比较润泽、色调宜浅些，一般用曙红加朱砂，再加少许草绿渲染。但是色调不是一成不变的，应该灵活掌握，假如画底色调为暖色，肤色可以涂冷色，反之画底为冷色的，肤色可以画成暖色，要根据画面的需要而定。

（二）罩染

渲染基本完成后，选择需要颜色直接平涂，就叫作罩染。罩染的色彩要求干净、单纯，可以用水色罩染，也可以用石色罩染。罩色的过程中，可以用暖色打底罩冷色，也可以用冷色打底罩暖色。罩色时颜色不可反复涂擦，应该一笔接一笔有序地平涂，这样色彩才能均匀。罩色不能厚涂，要薄而多遍，颜色要逐渐加深。罩染后如果颜色不够还可以再渲染，这样交替进行，并透着纸纹，薄中显厚。

罩染时可以用同类色，也可以用对比色。以涂染红色为例，同类色罩染，如画红色时先罩染黄或橙，再罩红，这红就会透出黄或橙，呈暖红色；对比色罩染，如画红色时先罩染绿或青，再罩红，呈冷红色。不同的方法罩染会产生不同色相的红。我们可以根据画面色调的需要来选择不同的罩染。

（三）接染

用两种或两种以上不同的色彩相互晕染，相互融合，可以水色与石色、水色与水色、石色与石色相互接染。接染时颜色宜薄，水分多，互相渗透，产生丰富的色彩效果。

（四）烘染

在物体的边界渲染，一般以灰色调为主。烘染的方法基本用于背景部分，起着烘托主体的作用，目的是使形象更加鲜明和突出。烘染时还应该注意，主体与背景界线不宜过于刻板，色彩要协调柔和。

（五）褪染

同一色相的色彩，从浅到深依次产生色阶的变化，这种方法一般用于服饰的花纹处，显得色彩丰富而有层次感，具有装饰性。

（六）掏染

掏染就是避开前面的物象，刻画后面的物象，掏染时不压其前面物象的墨线，使前面的物象更为清晰，与后面的物象产生明显的前后关系，具有虚实感和空间感。

（七）填色

在墨线的基础上设色，勾完墨线后将颜色直接依次填上去，涂色时颜色不能压住线。填色时可先用水色打底，后再填色。填色的方法一般使用石色厚涂，显出厚重的效果。填色的方法多用于壁画中，如元代永乐宫壁画和敦煌壁画中可看到填色的绘制手法。

三、白描人物画的技法

（一）人物画中的“十八描”

十八描总结了中国人物画历史上典型的18种线描方法。而实际上中国人物画历史上出现的线描方法远远超过18种，每一位画家都有自己特殊的线描风格。

十八描的意义远不止于总结 18 种描法，它是中国古人总结并创造新的形式语言的一种思想方法。作为中国画的笔墨程式，十八描和诸多山水的皴法一样，是中国画形式语言的结晶。

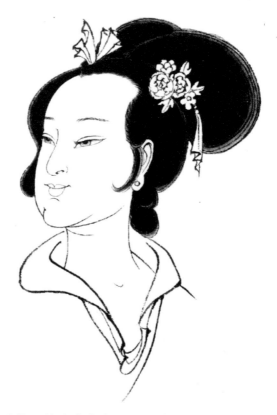

中国画讲究用骨法的用笔去应物象形，也就是用毛笔去描绘客观物象。一方面在用线表现各种不同感觉的物象的过程中，由于单一的原始的线条不能适应不同的表现对象，线条开始演化。古人在用线描表现人物衣纹的过程中产生了诸多不同的描法。另一方面，线描的发展与书法的发展有关，并从同时代的书法中汲取营养。从十八描的命名，诸如行云流水描、钉头鼠尾描的名称来推测，古人总结十八描主要还是从应物象形的思路来考虑的。一种程式产生之后，画家便主动地用这样的程式去表现客观物象。随着时代的推移，旧的程式不适合新的表现对象和新时代审美的要求，于是新的描法应运而生。回顾人物画历史，总是一个时期流行一两种线描方式。线描的演变与时代是紧密结合的。比起古代那丰富的

线描形式来，今天的工笔画用线方式就显得单一化，画家之间线描的风格差别不大。我们应该从传统中多吸收营养，并应随着时代的发展创造出新的线描形式，丰富并发展十八描。十八描总结于明代，涵盖了汉、魏、晋、唐、五代两宋、元、明各个时期的描法，其中既有工笔线描也有写意线描。

1.高古游丝描

高古游丝描是最古老的工笔线描之一。见于顾恺之的画作，线的提按变化不大，线条细而均匀，多为圆转曲线，顿笔为小圆头状。

2.琴弦描

琴弦描有写意的味道。线用颤笔中锋，线中间有停停顿顿的变化，大多为直线的感觉，用笔也较细。

3.铁线描

铁线描用笔方硬，是最常见的描法之一。转折处方硬有力，直线硬折，像铁丝弄弯的形态。永乐宫壁画中就有铁线描的画法，用笔中锋，顿笔也是圆头。

4.行云流水描

行云流水描往往用于表现柔软而弯转多的衣纹效果，用此描法勾画前只有先将线条练熟，才能做到得心应手，游刃有余。

5.曹衣描

曹衣描应为曹衣出水描的简称。西域画家曹仲达画佛像衣纹下垂，繁密、贴身，如出水状，故称"曹衣出水"。他受印度犍陀罗艺术的影响，用笔细而下垂，成圆弧状，讲究线与线之间的疏密排列变化。

6.蚯蚓描

蚯蚓描粗细均匀，曲折多而柔软，用篆书的笔法，圆转而有力。

7.钉头鼠尾描

钉头鼠尾描是任伯年最常用的线描。顿头大，顿头时有大的转笔，行笔方折多，转笔时线加粗如同兰叶描，收笔尖而细。

8.蚂蝗描

蚂蝗描顿头大，行笔曲折柔软，但很有力。

9.柳叶描

柳叶描是用笔两头细，中间行笔粗的描法。

10.橄榄描

橄榄描顿头大，如同橄榄形状。元代颜辉等用橄榄描，行笔变细，粗细变化大。

11.枣核描

枣核描顿头如同枣核状，线条行笔中亦有枣核状的用笔变化。

12.战笔水纹描

战笔水纹描如山水画水纹之法，表现薄而皱多的衣纹。明代唐寅画仕女多用水纹笔法。

13.撅头钉描

撅头钉描是一种写意笔法。顿头大而方，侧锋入笔，有"斧劈皱"的笔意，线条粗而有力。

14.枯柴描

枯柴描用于水墨画笔法。用笔粗，水分少，类似皱法，用笔往往逆锋横卧用笔。

15.竹叶描

竹叶描与柳叶描类似，也是中间粗两头细。

16.折芦描

折芦描用笔粗而转折多为直角，折笔时顿头方而大，线多为直线，是一种写意画的用线方法。

17.混描

混描基本上是一种写意画法。先用淡墨皱衣纹，墨未干时，间以浓墨，讲究"浓破淡"的墨法变化。

18.减笔描

减笔描指的是梁楷作大写意用的笔法。用笔粗，一气呵成，一笔中有墨色变化，大多只画外轮廓，用笔简练极致。

在线描实践中，我们应该灵活地应用不同的线描技法，不应只限于一种固定的笔法，而且应用的笔法应该与所表现的对象相吻合，相得益彰。十八描不仅应用于衣纹，人物的头，脸、手、脚，环境、器物等都可以应用。一幅画中的线描形式要讲究统一协调。现代工笔人物画中常用的是钉头鼠尾描、铁线描、兰叶描等几种。

（二）传统白描用笔之忌

传统白描绘画中的用笔是非常讲究的，黄宾虹先生就用笔提出的平、圆、留、重、变是在长期绘画中总结出来的，而我们在运用时，要避免"板""刻""结"的效果出现。

第二节 写意人物画技法

一、写意人物画基本技法

（一）笔法

写意人物画中的笔法和书法中的用笔有异曲同工之妙。历代绘者与评论家在传统的认识与发展的探索中形成具有中国特色的绘画用笔论，其从形成到发展至今，包含的内容十分广博。研究写意人物画，如果对此不能有深入的了解和鉴赏力，便不能得其中三昧。

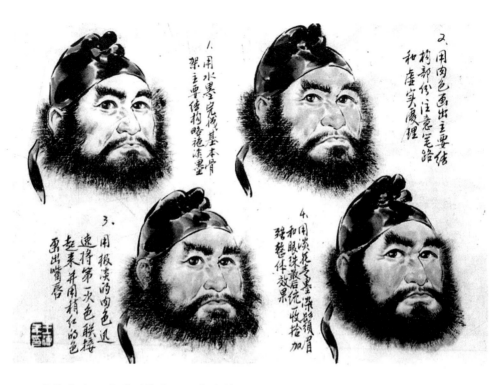

1. 用水墨完成基本骨架，主要使构略施淡墨

2. 用肉色画出主要结构，部位注意笔路和虚实处理

3. 用极淡的肉色迅速将第一次色联接起来并用精红的色彩出嘴唇

4. 用淡花青墨深叠须眉和眼珠最后统一收拾加强整体效果

唐代张彦远在《历代名画记》中曾论道："骨气形似皆本于立意而归乎用笔，故工画者多善书。"就是说在书画同源的理论当中，绘者与书者都推崇用笔的沉稳厚重、滞留和气韵，不同修养、学识的画家对此也会有不尽相同的看法。但是作为绘制作品崇尚品格的追求，在历史发展的长河当中已逐渐达成共识。近代黄宾虹总结笔法主要有五种——平、留、圆、重、变，以及用笔要"刚柔相济""浑厚华滋"，重"内美"等。五种笔法的精要概括是以现代较通俗的语言对唐以来书画用笔要"如锥画沙""如屋漏痕""如折钗股"，以及"点必如高山坠石""努必如弩发万钧""含刚劲于婀娜""化板滞为轻灵""粗而不变""肥而能润"之类的经典话语进行的解读。

所谓平，即用力平均，笔笔送到，且含蓄有力，忌单笔用之，心浮气躁，乱笔丛之，痛失画面；所谓留，即笔迟滞，力透纸背，且出自然，忌用笔漂浮，无扎根气象，如水面浮萍，随波逐流；所谓圆，即无往不复，无重不缩，且转折浑劲，如玉筋铁线，右军喜鹅，取其转项，便是此说；所谓重，即含蓄有力、自然，举重若轻，忌平板，如落纸轻烟，风吹即过，缺内蓄，意散之；所谓变，即

程式性传统笔墨与风格的革新，因画而变，笔墨当随时代便是此论，忌故步自封，不求变化。以上是对五种笔法的理解。

初学写意人物画的同学，在对传统的认识上应当有高起点、高品位，这样才能悟得其中真谛，指导自己的绘画和提高对优秀作品的艺术鉴赏力。同时在实际操作过程中首先应注意运笔，运笔的首要一关便是执笔，执笔则应当指实掌虚、腕松，便于写字或绘画中的运转腾挪。悬腕与悬肘作画，要求不同，悬腕作小画，悬肘作大画。运笔注意起笔、行笔、转折、收笔的节奏把握，忌胸无点墨，乱笔涂鸦。起笔、收笔注意笔锋的运用，中锋、侧锋、藏锋、露锋，真正体会无往不复，无垂不缩；行笔转折应注意线条与墨块的力度、气韵。篆书中称"玉箸篆""铁线篆"意即转折有力，气韵通透。初学水墨者往往不注意线条的连贯，忽略"中实"，类墨猪、蚯蚓死线，或鹤脚、鼠尾病线，不足取也。

从视觉效果来看，讲气势的笔线具有很强烈的态势、运动感，即一种飞动向外扩张的效果，以动为主，动中有静；重韵味的线条，收敛，内含力量，以静为主，静中有动。通常所说呼应、顾盼、贯气，笔断势连，变化统一，是构成形式美感的辩证关系。历代大师无不精于此道而风格又因人而异，或豪放，或飘逸，或灵秀，或爽利，或古拙，或雄伟，或含蓄。线条笔意互为依托，笔情墨趣。而所谓首尾相应，通篇贯气。

写意人物画中使用笔法变化、墨韵之变化编排视觉乐章。用笔墨造型形式产生石涛所谓的"一画"——"一波三折"的审美内涵。这种具有书法意味的"无往不复，无垂不缩"，有回环顾视意味的用笔体现了宇宙自然、生命运动周而复始的本质规律，并派生出多种类型的笔法程式。例如描法、皴法等皆为水墨人物画用笔的丰富性提供了多重组合的可能性。笔法程式在运用过程中，宁拙勿巧、宁慢勿快，要从容不迫，运气凝神于笔端。同时在运笔施墨时，注意运笔的疾徐、提按、顺逆、浓淡，便可产生丰富多变的笔触变化，形成多层次的组合交响。由于水墨画基本色调主要由墨黑组成，因此在同一个色调上要想产生丰富厚实的组合是一项要求极高的艺术手法，运用得当方能层次分明，玲珑剔透，否则可能污秽一片。昔日吴道子的"落笔生风"，金农的"生涩凝秀"，李可染的"行笔沉涩，积点成线"，无不是在运用笔法创造画面时所具备的独特风格与艺术。意欲再现

唐宋山水大观的黄宾虹直至晚年才从真山真水中悟出具有个人风格的笔法及墨法。相比之下，在写意人物画发展最重要时期的代表画家如徐悲鸿、蒋兆和、周思聪等，则开创了与时代相接轨的用笔样式，这些优秀艺术家的笔墨语言均值得我们去研究及探索。

写意人物画的作画过程中主要运用以下几种笔法：中锋、侧锋、方笔、圆笔、卧锋、露锋及藏锋等。中锋用笔指笔在行进过程中，笔锋在笔画中间运动，线条中实，力道中厚，深沉内敛。侧锋用笔指在运墨之时，笔锋在线条一侧，线条多变，灵活生动。中侧并用便可产生起承转合、力道收放自如的艺术美感。方笔指在运用时起笔笔头呈方形，欲左先右，欲右先左，欲上先下，欲下先上，便可产生与书法线条类同的笔线，风韵张弛有致，转折有力。圆笔指在运笔时圆中有方，含润多姿，饱满殷实。作画时方圆并用，方中有圆，圆中有方，则变化腾挪，张力顿显。卧锋是指在运笔之时，横拖用笔，适宜画长线及展现墨韵的灵活多变，线条与长锋用笔有同效。露锋指在运笔之时，笔锋外露，形成尖笔、方笔等变化。藏锋是指在运笔时不露锋线，藏头护尾，气韵内含，不泄于外。古人语"有锋以耀其精神，无锋以含其气味"，露锋、藏锋的灵活应用互相依托，则笔韵生动。在实际运用之中，初学者应灵活掌握笔法的运用，切不可死搬硬套，使画面失去生动感。同时，在用笔的提按、疾徐当中应当用心体会，不可一味求快，亦不可过于缓慢，要知道一幅优秀作品的用笔是综合了很多笔法而形成的优美乐章，把握得当方能尽显水墨之技能。此外用笔法当中还有点虱、皴擦、渲染等用法，皆可在以上叙述的笔法中了解体会到，初学者可在学习水墨画的过程中参考应用。

（二）墨法

依照中国传统的审美习惯，墨是水墨画当中必然借助的颜色，以墨黑来抒情达志。把墨法与笔法分开论述，墨法是构成水墨画艺术必不可少的因素之一。写意人物画通过用笔表达视觉关系，通过墨色表达质量美感，二者相互依托，笔为墨帅，墨为笔充。

墨法的运用因人而异，任何人都会对某种艺术、某种风格、某种语言手段有

所偏爱，而这也正符合墨法语言的特点：层次分明、变化丰富、妙合神韵。20世纪50—70年代，"京派"人物画以素描为根基，用笔皴擦，重墨气，细密严谨，气势宏伟，出现了卢沉、周思聪、姚有多、王子武等优秀的水墨人物画家。"浙派"人物画家则运用"结构素描"理论，用线取其轮廓，注意内部结构的穿插，用墨讲究靓丽、明快、秀润，代表画家有吴永良、吴山明等。然而在墨法变化的技巧上，水墨画家的用墨有其共性，那就是讲究墨法的浓、淡、干、湿、焦等。

墨法的变化因水量的多少而产生变化。浓墨运用时应鲜明、肯定、不含糊、分量足，沉厚老辣，运用时应尽量一次到位，重复多次则易生硬、枯燥，而成死墨；淡墨水量足，相对于浓墨色相偏灰，其性温和、沉着、笔性滋润，运用时应注意与周围墨色形成呼应，则可表达平和、透明、清淡、虚实、辽远的视觉效果。

破墨法是写意人物画中常用的方法之一。在画面当中墨的用块大小有主次之分，应以整统散，以散充整，即通过用墨先后、叠加重复的方法使墨块有集中，有分散，有密集，有稀疏。墨色当中有最浓的墨块，有次浓的墨块等，于是便产生以浓破淡或以淡破浓；干、湿墨块则以干破湿或以湿破干，水渍与墨块则以水破墨或以墨破水。另外还有色墨交错，即以色破墨或以墨破色，诸多变化回环往复，但需趁湿破之，产生互渗交融的墨色变化，层次分明，否则可能失去自然灵动的感觉。清末画家任伯年的画中已擅用此法来表现衣帽，另外现代水墨画家常用此法来表现现代人穿的棉衣等，用淡墨作底，浓墨破之，便可产生厚重的感觉。

积墨法早期多用在山水、花鸟画中。清代龚贤是积墨圣手，能使所绘山石，层层见笔，今人在人物画中也多用此法来表达厚重、沉稳的层次。积墨法即不同层次的墨色层层叠加，一层墨色干后，再复一层，但应注意笔触墨法应衔接自然，不脱节，方能浑然一体。此法技巧属内功，不宜躁，需常加练习，水色，墨色控制才能到位，否则可能越画越腻，产生闷、不透气的感觉。

宿墨法，指用脱胶墨或水分干后再加水调和的墨来作画，产生的墨色呈现灰色层次，稳重，厚实，形成水渍与笔触溶并的效果，使用此法来表现苍郁沉雄的效果非常好。当代画家关山月曾专做宿墨人像，典雅，通透，水渍淋漓。宿墨与

鲜墨混合使用时可产生强烈的强弱对比，运用得当便可得浓墨富精气神、淡墨春雨含韵的视觉美感。

泼墨法，即使用含水量大、墨色足的墨于纸上涂抹、渗化，产生大面积的墨色变化，运用的成败关键在于水分的掌握。画家张大千多用此法，近代墨家多用此法做背景处理以求得墨色淋漓、灵透空阔的效果。因此，泼墨法通常在画面墨色变化杂乱之时使用，可起到统一画面的作用。泼墨法运用时应当掌握分寸，尽量做到心中有数，下墨快捷，少反复，反之易失去形、色、意、趣，使画面浑浊不明，污迹一片。宋人梁楷的《泼墨仙人图》便用泼墨法，一次到位，鲜活灵动。因此，初学者应谨慎，待掌握用墨技巧之后，便可大胆施用。

色墨法，一般用笔含水量较多，墨与颜料调和使用。一方面色彩必须与淋漓的墨韵相协调，另一方面色墨相溶可以加强体积质感的充实。古人曾说色不伤墨，墨不碍色，处理得当方能增加色层，相得益彰。

没骨法，以淡墨勾形，再赋色彩。在墨法发展之后使用大笔触、大面积的浓淡不等的墨色来表形体，而不是以线条勾勒造型，也可称没骨画法。没骨法的主要特征是用笔法渲染，有的夹带皴擦。使用没骨法应当事先有整体布局的考虑。造型施墨，色彩融合，浓淡相得，务求顺畅，不能多次皴。水分把握得当，才能控制住形体及笔触的质量感，从而不妨碍整个画面淋漓畅快的艺术魅力。

以上种种墨法，皆可在实际操作当中灵活使用。初学者应当由易渐难，不可操之过急，动手制作时可做一些小幅的实验，以掌握其技巧。用笔用墨的目的是为主题内容服务，必须按照画面的内容找出适当的墨法辅陈，才能为画面增光填彩，反之生搬硬套，违反规律，则只能是自讨苦吃。

（三）用水

写意人物画除了笔法、墨法等的运用之外，水的运用也很关键，画面所产生的所谓"气韵生动"离不开水的应用。

笔法、墨法，是写意人物画绘画技巧的两个方面。用笔体现在墨色，墨色灵动体现在用水。毛笔的丝毛含水，着于纸面，显露墨线，墨线的提按、徐疾，依赖水量的多少而产生丰富变化。近人黄宾虹曾说："古人墨法妙于用水，水墨神

化，仍在笔力，笔力有亏，墨无光彩。"人物画技法中大量运用起笔、行笔和收笔的方法。墨色变化则常用破墨、淡墨、干墨、湿墨等墨法。笔墨在运行当中，如果笔头墨水饱满，起笔时比较湿，行笔润泽，收笔时水量减小；如果笔头墨浓，而根部淡，则行笔时墨水少，收笔时可能有飞白跳跃。同时侧锋笔、中锋笔等也会因水量的多少而产生墨色的变化。

不同的宣纸对水的吸收也有所不同，一般生宣吸水性较好，墨色变化丰富，故众多画家喜用白色棉料、净料之类的宣纸。有些画家作画也常选用介于生熟之间的色宣，也就是仿古宣，这类宣纸一般吃水较慢，墨色变化也较白色的棉料、净料宣纸缓慢，但运用得当也会出现较好的效果，较适合画小写意人物、花鸟、山水等，具有古色古香的效果。皮纸也常被使用。皮纸纸质较粗，纸纹较大，吃水后墨色变化较毛，有一种涩涩的特殊效果。当代水墨画家刘庆和常用此种宣纸作水墨人物画，效果非常不错。此外，高丽纸、草纸等宣纸纹理大、吃水慢，墨色变化较一般常用的宣纸少，但利用恰当亦有独特韵味，适合作彩墨人物或写意人物画。比如当代画家霍春阳常用草纸作写意花鸟，而一些画家则用高丽纸作具有装饰意味的水墨画，都有不错的效果。因此，通过大量的实验掌握不同宣纸的用水方法，对写意人物画家来说是非常重要的。

一般水分接触宣纸便会向四周渗化，墨色变化停止后，水分也会继续交融渗化。因此，笔头上的墨与颜色的比例应当配置恰当。水分较墨色入纸快，笔墨着纸之后难以修改、重复，一般在修改两三次之后，墨色便易僵死。优秀的画家一般画面控制力较强，能使画面层次分明、层层有序。此外，笔与笔之间常有虚接处的水痕，这一般是用水之后与纸交融产生的墨痕，善加利用可出奇效。

伴随着笔法、墨法的进步，现代水墨画家在用水方面的探索有了很大进步。许多画家在水中添加各种材质以求得墨色变化的特殊性。常用的方法有加入矾水、胶水、豆浆水、酒水、洗洁精水等技巧。

矾水一般是将固体明矾加水溶解，作画之前用矾水先画，然后再用墨，如此，色着纸便会出现较为明显的灰色笔触。一般这种方法适合画淡色物体或山水中的雪、霜等，因为矾沉淀入纸后，墨色不易再调和，故与周边墨、色形成对比。当代一些以冰雪为主题的画派常用此法作山水景致。

胶水的使用自古便有，赵之谦、任伯年、虚谷均擅用胶水入墨。胶水入墨之后，墨色变化缓慢，介于生熟之间，似渗非渗，浑厚透明，在画面中的某些环节，利用此法能取得变化多端的效果。

豆浆水可以直接与墨、色调和，也可以在作画之前喷洒，涂抹于纸上。豆浆水的作用与胶水的作用类同，能使笔墨渗化较缓，但有斑驳参差的视觉效果，善加利用则别具风味。

掺洒水的墨着纸之后，渗化明显，酣畅淋漓，可以作大面积的墨块变化，透明丰富，清雅洁静。

加入洗洁精水的墨，着纸之后渗化较慢，待半干后，用清水涂洗，墨痕明显。但要注意清水的量，一般要尽量把墨的层次关系冲洗出来，否则可能变灰、变平。

以上种种初学水墨者可多加利用，经常推敲，以增加画面的变化，但加入以上几种的墨，墨质改变，一般干后容易变灰，使墨色无力。因此在作画时对墨色深浅变化应事先有所估计，用墨可较清水用墨分量足些，待干后墨色的黑白变化方能具备精神。

（四）用色法

早在我国远古时期的彩陶以及先秦、楚汉时期的帛画中，人们已经开始了对色彩的运用。唐代敦煌壁画因色彩的运用而更为绚烂多姿。谢赫六法中曾有"随类赋彩"的论述，传统水墨画在唐代后期发展成熟以后，便有了"运墨而五色具"之说。

同时，工笔重彩画中墨色变化也越来越丰富，而敷色却相对减弱。除了重彩花鸟、大青绿山水之外，笔墨占了主要地位。古代画论中曾提道"画以墨为主，以色为辅。色之不可夺墨，犹宾之不可溷主也"，很显然敷色的技巧比笔墨次要一些，但是现代写意人物画在用色技巧上有了新的发展，用色比古人更加丰富鲜艳，不但运用淡彩，而且兼用重彩，在色彩的运用上更为突出。近代在色彩方面做出突出贡献的画家林风眠便把着眼点放在借鉴西画色彩上，力图改变中国水墨画的"贫色"状态，其在"洋为中用"的绘画色彩运用方面为我们当代写意人物画

用色提供了一个很高的平台。

写意人物画的色彩，基本上是有浓淡相宜的固有用色，涂色过程中并不是完全平涂，而是运用有效的用笔由浅至浓，层层见笔。笔法在运用过程当中不能像刷墙般，亦不能像图案填色，用笔应当与运笔笔法相类同，无论什么颜色着于纸上都要有笔力运行的痕迹。因此，其运用得当方能增加画面的厚度与美感，否则可使色墨交错，互不相让，呈花、乱、脏之弊病。

进行大面积涂色时，用色须有浓淡变化。上颜色前笔头应当事先调好，调色亦如调墨，笔头至笔尾颜色由浓至浅或由浅至浓，水量充足，笔意流润。运用"齐而不齐""乱而不乱"的规律，行笔时有起笔、运笔及收笔，连续用笔时亦当讲究回环往复、沉收内敛，有时色笔可以排列，有时也可以重叠，有时可以稍有间距。这样着色，笔意清爽，晕化浓淡尽显风趣，同时色墨对比单纯，醒目而谐调，在大片的色彩当中，少量的墨色或黑色会显得清晰明亮，而色彩会更显夺目耀眼，因此可以产生强烈、纯朴、拙趣的视觉美感。用色大面积渲染时，讲究画面整体色调，让某一主色统领全局，以镇压画面，其余色彩纵然丰富，亦不可能产生喧宾夺主之感，墨色同时起稳定作用，令色彩艳而不俗，鲜而不火。

涂色用笔，应当结合形体来表现客观对象，这是目前在写意人物画当中采用较多，也较有成果的方法之一。用色好，有助于充实体积感。人的五官、四肢、衣纹等，按照其结构来处理用色，有时甚至可以根据画面需要和需表达的主观感受去概括处理形体色彩，既可以因视觉需要而改变色彩的倾向，也可以将之归纳以突出色彩的统一，同时融合光源色、条件色的微妙变化。

水墨人物画中的色墨可以调和来使用，色与墨相互补充，相映生辉。有些对象身上固有色的搭配不一定好看，在色彩运用过程中可以组织与墨色搭配形成色彩的冷暖，比如以色笔蘸墨，以墨笔调色，使之产生丰富的变化。色墨调和还可用来勾、染、点、皴等，或以色代墨，在人物画小品中这是常见的方法之一。但是由于色与墨具有一定的排斥性，除国画颜料与墨调和稍显协调之外，其余的色彩如水彩、水粉和丙烯色使用应谨慎。运用色墨混合之法，浓淡掌握宜一次到位，不宜反复叠加；淡墨上可以罩淡彩，但是淡彩上罩墨则易脏。

许多当代写意人物画家在利用色彩时，把笔墨降至次要地位甚至基本放弃笔

墨，让色彩成为主角。林风眠便是当中一位杰出代表，他的花鸟作品大体属第一种，而人物、风景、静物则引入西画光色方法，利用色彩表现空间、结构、光感和情调，色彩成为主要表现方式。

那么在人物画学习中，怎样处理色彩才能达到较好的效果呢？一般来讲色彩有冷暖对比，道理同西画如出一辙。西画理论中一切变化多端的色彩，都可由红黄蓝三色来分析。例如红与黄给人以暖和的联想，蓝、绿色给人以冷与静的感觉。

中国古代评论家关于设色的评说，同样意在说明用色的讲究和方法。东西方色彩理论可在我们制作画面时作为互相补充的标准。西画色彩在强烈的对比之外，还有很多较弱的冷暖对比层次，对比强烈，色彩醒目，对比不和谐就易变成刺目的"火气"。国画颜料的特点是沉着大方，与墨易相溶，一般的广告颜料，除白粉外，在水墨画中难以代用。水墨画中常以空白突出笔墨和色彩，"计白当黑"，可见空白是传统绘画理念中画面聚气的气眼，有了它，墨色和色彩则显得精神透亮，这在西画中是不常见的。在一幅画当中，无论是否以墨为主调，用色方面仍强调有主色，或倾向红色，或倾向绿色，也可以用大面积冷色围衬暖色水块，或以红黄暖色去衬托冷色小块。用色的浓淡、冷暖应注意从属关系，涂色时可以参考破墨法的用笔，用冷暖色相互交融、渗透，会使色感更加丰富。此外，利用国画颜料的特点来组织和谐对比，或在大面积的植物质颜料上点数小块石色或粉质颜色，则会异常鲜艳美丽（如石青以花青作底，石绿多用赭石或汁绿作底，朱砂常用西洋红作底）。有些水彩颜料，可以与国画颜料同时使用，如西洋红、土红、玫瑰红、土黄、明黄等。

总之，绘者可以根据画面需要和自身主观感受处理画面色彩。绘画发展到今天，色彩与墨同样重要，如何适当使用色彩也是我们当今水墨绘画发展研究的重要方向，学习中国水墨画只有潜心学习，方能探索其中玄微。

二、写意人物画技法应用

（一）宿墨法

宿墨是指隔了夜的墨汁。墨汁存放了很久，也叫作宿墨。宿墨的水分蒸发并浓缩，使得墨色非常黑。在作画时，宿墨一般用于最后一道墨，一是调整画面的墨色层次，二是在画面上起到"画龙点睛"的作用。宿墨中一般含有渣滓，极为不好应用，画起来很容易污浊和死板，所以若想运用好宿墨，就要求画家具有较高的笔墨功夫。黄宾虹最善于用宿墨作画，每次在画面需用浓墨的地方，用宿墨进行点画，使得墨中更黑，黑中见亮，从而使画面黑白对比更加强烈，更加具有神采和精神。

制作宿墨的季节最好是在冬季或春秋季，这阶段墨不容易腐败，如果在夏天制作宿墨，有时会滋生出小虫子，人称之为"墨虫"。所以，需要制作者好好把握。其实如何"宿"墨是一回事，如何用宿墨又是一回事，"用"比起"宿"来，可能更难。画家们从笔的选择到笔头的含水以及蘸墨都有各自的方法。所以，无论作画还是写字，对于应用而言，毛笔的选择和水的把握，对墨都有影响，效果是不一样的，好坏也不一样。

在作画中，宿墨就像金粉，用得太多就会太烂，恰到好处是最有韵味的。也有一些画家在作画时用丙烯和水粉黑来代替宿墨，这样的画面远远不如用宿墨画出来的清透，反而显得不太明亮。如果用宿墨调胶，墨色会显得呆滞。所以，用宿墨的关键就在于用清水的功夫。在外出写生时，带上宿墨是非常方便的，用一个小瓶子装上宿墨，带上一支毛笔，一卷宣纸，一瓶清水，一个画板，走到哪里都很方便进行写生，特别是山水写生，需要翻山越岭时就会体现出它的方便之处。

宿墨法的应用是很广泛的，无论是山水、花鸟还是人物都适用此法，并有许多大家也用此方法。除了黄宾虹善于用宿墨之外，黄永玉也善用宿墨，黄老74岁到北京后变法，使用积墨法、宿墨法，使其画风一变。有人对黄老的评价是，画的墨很黑，黑里透着黑。当代画家吴山明就将宿墨法用于人物画中，使人物画的面貌又有了新意。因此，宿墨法是有它的实用价值和拓展空间的，并将会在未

来的中国画水墨人物创作中发挥它的作用。

（二）破墨法

所谓破墨法，就是先画出墨色，趁墨未干，再在其上施加墨色的方法。破墨法的方法很多，各有不同特点，我们可以将其总结为六类：浓墨破淡墨、淡墨破浓墨、墨破色、色破墨、干破湿、湿破干。

破墨可以使墨色丰富，变化莫测，是所有的墨法中用途最广，变化最多的。各种破墨法在实际作画时可以相互参用。但破墨时需注意两次用墨之间的干湿火候，无论是以浓破淡还是以淡破浓，均要在前一遍墨将干未干时进行（趁湿往上加）。它要求画家作画时造型高度准确，运水运墨的技巧高度娴熟，反应敏锐，能随机应变地处理各种变化与问题。

1.破墨法的源流

"破墨"二字始见南朝梁萧绎《山水松石格》："或离合于破墨。"唐代张彦远《历代名画记》谓曾见王维、张璪的破墨山水。在王维、张璪等人的山水画中，改单线平涂的画法为墨色有深浅层次的画法，当时称为"破墨山水"。其后破墨与泼墨并列屡见于各画论，但对"破墨"的解释并无定说。有人认为"烘云托月"就是破墨法，即用墨把要画的主体物托出，不画该物体而画其周围的背景关系，则其背景部位的墨色，被烘托的物体所破，故名。再有就是先用淡墨画出大体，再在其上用浓墨完成的叫作"破墨"。现今我们所说的破墨法，是专指作画时，当前一墨迹未干之际，又画上另一墨色，以求得水墨浓淡相互渗透掩映的画面效果。

2.破墨法的技法特点

浓破淡：在淡墨上加画浓墨，以浓墨渗破淡墨。控制浓墨笔的墨色变化和干湿变化，以及行笔的快慢等是很关键的。如先用淡墨画荷叶，趁未干时，再用浓墨画叶筋，最后用焦墨套画蒲草，同样是以浓破淡，但由于墨色变化和掌握时间不同，效果也不同。一般来讲，浓破淡墨色比较容易融合、自然。如齐白石在画虾的头胸部分时，先画淡墨，趁墨色未干时再在淡墨上画浓墨，用墨的自然渗化来表现虾身体半透明的质感。

淡破浓：在浓墨上加画淡墨，先用重墨画，趁未干时再冲入、洒入或滴入淡墨（淡色）点，淡墨（淡色）在浓墨上自然渗化，产生特殊效果。淡墨尽量避免用笔画，以免影响效果。"淡破浓"由于生宣纸有先入为主的特性，尤其是浓墨八成干时再用淡墨或清水去破，这样，先画的就比较清晰。淡破浓在熟纸和半生、半熟纸上较易掌握，在生纸上掌握起来比较困难。淡墨笔上的含水量要大，不然难以冲开浓墨。

墨破色：在画上点色后，当色彩未干时，墨点或墨线打上去，使其在纸上化开。

色破墨：在宣纸上涂上墨色，趁墨色未干再在其上施色。比如画一个丝瓜叶子，先用墨画了叶子的茎脉，然后用绿色在其上抹出叶子的形状。此时，叶脉的墨痕就会被绿色破开，形成一定的视觉效果。

干破湿：用含水量少的墨去破含水量多的墨，多是干浓墨（焦墨）去破湿淡墨，如画老梅树干，局部用干破湿的方法，先画一些淡墨，再在其上勾勒皴擦出焦墨树枝干，起到既苍又润的效果。

湿破干：先用渴笔蘸重墨勾点皴擦，再用含水量大的淡墨来破。注意掌握破的时间，如过早，则渗化太大，不见形质，过晚就不起作用了。

（三）彩墨法

彩墨法是指颜料与墨调和交融的使用。使用方法多以水墨为主，以淡彩为辅，也可以以淡彩为主，以水墨为辅，还可以以水墨为骨线，以重彩为表现，关键是它们的绘画关系要谐调。写意人物画中笔必然要借助彩墨，彩墨是笔在运动中的痕迹所在。一切用笔的形态、动势、韵致都是由彩墨来显现的。笔为骨，彩墨为肉。着色一般从表现对象的固有色或中间色着手，用笔应当虚实兼顾，适当留出些空白，便于第二遍用色利用笔触交错和重叠去表现对象的结构、感觉和质量感。然后用淡色去晕开或联结未干的第一遍颜色，以增加着色的层次、韵味和厚度。如果有必要还可以在第一、二遍颜色未干时加重色或复加浓色，以补不足。肤色和衣着的颜色不宜变化太多，也不宜过于简单。关键部位着色尽量多样丰富，但要注意整体统一和色调倾向。

（四）没骨法

1.“没骨法”的源流

“没骨法”的历史可以追溯到南北朝时期的张僧繇。南北朝是我国佛教传播推广的重要时期，寺庙壁画绘制十分兴盛。张僧繇的壁画绘制风格被称为“张家样”，他在前人的基础上，借鉴古印度的“凹凸法”，一定程度地使用了晕染方法，以起阴影烘托的作用，适当强调形象的立体感。张僧繇主张色彩无须依赖任何别的东西，可以独立成面来使用，即使取消了线也未尝不可。这种把“线”的表现引向“面”的表现的绘画方式，很大程度上影响了后来的山水画，特别是花鸟画的发展。

唐代王洽，性情豪放，作画“或挥或扫，或淡或浓，随其形状，为山为石，为云为水，应手随意，倏若造化”，其“泼墨法”山水，也可看作是“没骨法”在山水画中的应用。

宋代米友仁画山水，“点滴烟云，草草而成”，运用简章淡墨，表现烟云缥缈的意趣。实际上也是一种没骨山水的画法。

南唐徐熙的花鸟画注重“落墨”，用笔不拘泥于精勾细描而信笔抒写，略加色彩，自谓“落笔之际，未尝以傅色晕淡细碎为功”。

宋沈括《梦溪笔谈》中记载：“熙之子乃效诸黄之格，更不用墨笔，直以彩色图之，谓之‘没骨图’。”这里指的是徐熙的后代徐崇嗣，首次提到“没骨”的概念。

清代恽寿平（号南田）追求以宋法运元格，以极似求不似，重在“摄情”。他以彩笔取代墨笔直接挥抒，粉笔带脂，点染并用。同时，以写生为基础，极力摹写，得物象之活色生香而后已。画风清新雅丽、淡冶秀美，于绚烂中求平淡天真，被誉为“超于法外，合于自然，写生之极致也”。恽寿平为“没骨法”这一特殊技法在画史上的确立提供了有力注脚。

历史上善用“没骨法”的画家并不少。梁楷《泼墨仙人图》是较早用没骨法表现人物的，当然他的这种方式也可被视作“泼墨法”。杨升、徐渭、边寿民、任伯年等都是运用“没骨法”的高手。“没骨法”在近现代有更为广泛的应用，即便不是全幅使用，很多局部也运用“没骨法”来描绘。

传统绘画，重墨轻色，强调以墨为主、以色为辅，"骨法用笔"一直被认为是技法精髓。古人把墨线比作骨，而不用墨线勾勒轮廓，只用不同的色彩或墨色的浓、淡、干、湿来表现物象的"形"和"神"，即为"没骨法"。需要指出的是，"没骨"不等同无骨，而是指"骨"隐含于笔迹所形成的"面"的轮廓之中。不强调用墨线勾勒轮廓，并不代表不重视轮廓；相反，在通过"面"表达的同时，"轮廓"意识贯穿于表现始终，轮廓是形的一部分，所谓以"形"传"神"，不重视"形"何以传"神"。

2.没骨水墨人物实践

第一，工具材料的准备。

笔：选择含水量大的不同大小的羊毫、狼毫笔若干支，大笔用来作整体铺陈，小笔用于局部收拾。

墨：墨是所有水性材料中渗化性能最好的，适量加入些水彩、水粉、丙烯等材料可使墨的性能产生些许的改变，可以使笔迹显得硬一些。

纸：纸张在材质上有净皮、棉料、皮料、棉麻等分别，其渗化功能各不相同，用笔用墨也有一定程度的区别。

调色瓷盘若干。

笔、墨、纸三者的选择有一个相适应、相协调的过程，要根据自己的喜好摸索出合适的搭配。

作"没骨"水墨人物画，如果没有很强的造型控制能力，可先在一张宣纸上作等大的白描稿，主要设定大的造型、动态、比例。此稿不必很精细，主要解决造型轮廓的问题。在正式着手之前，把它放到要画的宣纸下作衬底，其作用有二：①没骨水墨是无须勾勒轮廓线的，借由下层的轮廓提示，可使我们在笔墨铺陈的过程中，随时保持轮廓意识，提醒我们预判水墨渗化的边缘，留出必要的可生发空间。如果造型能力较强，也可以不作白描稿，这样会使笔墨在表达的过程中更加自由畅快。②衬纸可以帮助吸掉部分笔痕中多余的水分，避免笔痕渗化的水渍过多而影响轮廓的控制和笔墨的衔接。当然，较熟的纸无须衬纸。

第二，合理安排、确定作画顺序及整体的黑白灰或黑色分布。原则上，处在前面的部分先画，后面的部分后画。

我们知道，用水墨在宣纸上作画时，特点之一是覆盖性能较差，具有不可逆性，所以要尽量保障前面形体的相对完整。同时，这也可为形体的空间关系作铺垫。在较熟的宣纸上作画，遇到轮廓、空间、转折关系时可适当留白。较生的纸则留白不易，不过也不用担心，因为前面画出的笔痕所渗出的水渍正好可以加以利用，接续时甚至可得到意想不到的效果。

第三，用"没骨法"作水墨人物不适于反复修改，所以在确定大体作画顺序及墨色分布后，可从局部开始入手，逐个完成，力求一遍到位。

一般情况下，"没骨法"有如下要求：从形象感觉中概括笔墨关系，使感受具体化，要尽可能简练明确；局部的笔墨组合，需要用几笔、笔痕的宽窄形状、墨色的变化都要依据对象信息作预判，做到心中有数；下笔要肯定、准确，接笔、并笔，疏空、密实等关系要有序搭配。由于入笔便已触及内质与轮廓的双重表现，所以用笔的得法与准确，是"没骨法"作水墨人物画的关键。

第四，局部逐个完成过程中，要同时考虑正在表述的这一部分的笔墨结构与整体之间的关系，求得笔墨形式的整体协调，即艺术语言的同一性。笔墨塑造过程中要留出些气眼或空白，保障画面气息的连贯。注重干湿时间的把握。由于表现过程是一遍完成的，所以过湿时添加笔墨会影响用墨效果，过干则衔接会很不自然。

3.几个要注意的方面

"没骨法"注重黑色的融合，重肌理，重墨韵，重墨色的层次感。

注重虚实关系的处理，从大关系上看，头手相对于躯干要画得实些，躯干要虚些；从局部关系上看，头部、五官相对实些，其他部分虚些；就手而言，手指实些，手掌虚些。"没骨法"笔墨层次相对复杂，容易造成"涸"的结果，强化这些关系的虚实对比，与通常提到水墨技法中的"醒"笔的作用相同。

留意服饰特点，配饰要刻意表达，可增强画面意趣。

（五）积墨法

中国画一向重视用墨，墨法的形成是历代画家在不断创作中总结的成果。积墨法是山水画领域的主要技法，对"积墨"法的掌握程度也几乎被看作是判断一

个画家的功力深厚程度的标准。近现代很多山水画家及人物画家又巧妙地将其与西方的光影理念和新颖的水墨技法结合，使得积墨法有了更广阔的视觉表现效果和艺术探索空间。

从字面上看，"积墨"可以理解为层层加墨。这种墨法一般由淡开始，待第一次墨迹稍干，再画第二次、第三次，可以反复皴擦点染许多次，甚至上了颜色后还可再皴、再勾，画足为止。积墨法可使物象具有苍辣厚重的立体感与质感，使画面具有浑厚华滋的效果。用积墨法，行笔要灵活，无论用中锋还是侧锋，笔线都应参差交错，聚散得宜，切忌堆叠死板。要注意第一次墨色与第二次墨色之间的差别，色度的浓淡相差略大一些，才能看得出笔痕，不至于干后糊涂一片。用得好的积墨法能始终保持墨的光泽，积墨愈多，光彩愈足；如果干后出现灰色彩的死墨，积墨法就失败了。成功的关键在于笔法，笔笔有力，行笔有度，墨色才能有神。总之，积墨法既要浑然一体，又要有笔迹墨痕可寻，要达到墨色生动、光彩焕发的效果，忌灰暗板滞。

山水画中的"积墨"法主要表现在皴法方面。山水画中的皴法可以分为三大类：点皴（钉头皴、雨点皴、豆瓣皴等）、线皴（披麻皴、解索皴、牛毛皴、荷叶皴等）和面皴（大斧劈皴、小斧劈皴、米点皴、墨团皴等）。而在这些技法上延伸出的积墨法也同样分为三类：点积法、线积法、面积法。点积法适合表现北方山川以及浑茫浩瀚的苍山群体，北宋范宽是运用此技法的典范，他用极致的雨点皴积墨法创作的《溪山行旅图》也成了山水画史上的经典作品。线积法则适合于表现南方多被植被覆盖的大山丘陵，给人以灵气秀润的画面感觉，董源、巨然、王蒙等都是运用这种技法的先师前辈，他们的很多作品也是优秀的山水画范本。面积法的特点是苍茫厚重，意境深远，具有强烈的视觉冲击力和画面神秘感，大小米、李唐、高克恭、龚贤等画家都是运用这种技法的代表，他们利用变化丰富的墨块来表现华滋深邃、意味悠长的艺术画面。

在近现代的国画创作中，积墨法也被很多画家巧妙地运用到了人物画和花鸟画的创作中，并都表现出了足够的包容性，这也从另外的角度说明了积墨法巨大的生命力，有待于画家们的继续探索和丰富完善。

第五章　花鸟画的技法

第一节　工笔花鸟画技法

中国花鸟画作为中华民族传统绘画文化的重要组成部分，与中华民族独特的哲学观念、文化、审美意识、思维方式和美学思想构成了一个完整的艺术体系，因而使得中国花鸟画具有典型的民族风格、民族特征和独特的艺术规律。

中国的花鸟画其实并不局限于花与鸟，它的内涵与外延阔大得多。凡自然界中的所有植物，比如蔬果稻麦、草竹药藻、芦苇荆棘等，都可作为花鸟画的画材。除人之外，所有的动物，包括天上飞的、地上跑的、水里游的，不管是各式鸟类、蜂蝶蝉虫，或是狮象虎豹、龙蛇蚁蟋，还是乌龟河蚌、鱼鳖虾蟹，也都是花鸟画之题材。

中国的花鸟画起源比山水画早，独立成科却比山水画晚，其起先用于实用物品。新石器时代的彩陶上就画有鸟、鱼、蛙及花草图案，殷周青铜器上花草、蝉、鱼、龙凤纹饰渐多。在画迹方面，长

沙战国楚墓出土的《龙凤人物图》帛画上有夔龙和凤凰，在天空飞翔，作斗争情状，姿态天矫，证明我国花鸟画在原始、奴隶制社会就早已开始产生。汉代壁画与画像石中，多有花木鸟兽，只是作为人物的配景与点缀。到南北朝，已出现花鸟画的萌芽。唐代花鸟画正式独立成科，花鸟之外，鞍马、杂画大发展。唐代薛稷为画鹤名手，曹霸、陈闳、韩干画鞍马，独步一时，冯绍正画鹰、鹘、鸡、雉甚为精妙。宋代是花鸟画之高峰时代，梅、兰、竹、菊已独立成科，同时也是工笔花鸟大发展的时期。明代是水墨写意花鸟大发展时期，但文人一般看不起工笔花鸟，尚写意，以为"人巧不敌天真"，"绘事不难于写形，而难于得意"。

一、工笔花鸟画技法概述

工笔花鸟在取材构思、立意为象、置陈布势、写形貌色、用笔用墨手法上和写意花鸟基本相同，工笔要求明净而不薄，浑厚而不脏，多层罩染才能薄中见厚。画花要明，画叶要暗。工笔花鸟中双勾是以工细而均匀的墨线描写物象轮廓，有时用水墨或淡彩在轮廓外面烘染衬托，先用炭条铅笔起稿勾出形象，中间先平涂一层水色，后填石色。也有用纯水色层层罩染的，可以薄而见厚，最后可用深色照墨线重勾一遍。所谓"双勾敷色，用笔极精细，几不见墨迹，但以五彩布成，谓之写生"。写生不是对物摹描之意，而是指写实性、生动性，指忠于对象，讲究造型准确，形象逼真，真实细腻，再现性强。

工笔花鸟工整细致、色彩绚烂、对比强烈，要求细致入微地表现对象。着眼结构，以勾线为主，适当明暗晕染，利用色相冷暖、面积大小和色度深浅的对比统一关系，造成节奏韵律感。设色之深浅一般遵循凸处浅凹处深、近处浓远处淡之原则。渲染由浅到深，不可要求一次染足，色彩丰厚鲜丽，不在颜料涂得厚，而在渲

染的遍数多，能于薄中见厚。渲染要用水色，不可用粉质颜料，否则罩色时容易泛起，多次罩染不必只用一种颜色，可根据色彩关系进行调整。

二、工笔花鸟画的基础知识

谈到工笔花鸟画的技法，就应涉及工笔花鸟画之外的技法训练，因为工笔花鸟画在创作实践中，不能只用一花一草的折枝画法来处理。随着审美范围的扩大和审美思维的变化，对外形、结构、光影、色彩、构图、平面处理等诸多因素都必须有所涉猎。面对全景、大景、通景花卉和复杂题材，全面扎实的基本功和多样复杂的技术手段显得尤为重要。

作为一个现代工笔花鸟画家，首先应该具备扎实的素描、色彩、速写基础，这些基础不仅给花鸟画创作带来直接的帮助，更重要的是，在后期深入研究花鸟画的风格和拓展绘画手段上，会有意想不到的收获。

（一）素描

素描不仅可以解决结构、比例、透视及形的认识问题，而且对物象在不同光影下的塑造有帮助。就创作而言，它对推敲画面虚实，深入细致地刻画，以及工笔画中的分染、肌理的制造和把握都有积极作用。

（二）色彩

色彩训练不仅能使我们认知调子的形成规律，同时，对色彩的写生和临摹，还可以使我们回避色彩的简单化，为多题材、多变化的画面提供鉴赏能力和处理能力，使作品富有色彩魅力。因此，临摹、写生、变异、平面色彩构成分析都很重要。

（三）速写

速写有时是素描的快画，有时是独立用线的语言去塑造物象、记录感受。在花鸟画的学习中，速写的目的性要强，如是以练习构图为主的速写，要多关心构图线形的关系，画面上物象大小，黑白关系，疏密主次，前后空间、层次穿插及画眼安排都是值得推敲的。如是以练习提高绘画技巧为主的速写，应逐步提高常

规技法，除了自我实践，还要学习和临摹优秀的速写作品，尤应注意局部处理技法，如透视关系，叶的翻转、花的俯仰、人物的动态及局部技巧应用。若是以练习创作为主的速写，则要将更多的精力放在解决具体形态、结构及局部处理的技法应用上。最有效的训练方式是，在构图之外，辅以文字说明，详细记录所画对象的结构特点及分布情况，如花瓣的形态及透视变化，枝与花的空间距离，鸟羽的结构大小及变化。总之，素材的搜集，重要的是好用，越清楚明晰、具体直观就越好用，不要怕麻烦，因为此时不细致，创作时便会遇到真的大麻烦。

画速写不仅是一种自我训练或搜集素材的方法，更重要的是，它是创作的辅助手段，更是让一个艺术家的审美感觉经久不衰的良方。速写的过程，就是一个训练的过程、记录的过程、感知的过程。坚持画速写的人，一定会受益终身。

（四）透视

国画在处理物象时，常用多个视点。如画千里江山、长卷及众多人物时，人与人的关系不用焦点透视。这种透视的方法被人们称为"散点透视"。它的好处是可以比较自由地安排画面，人与人、物与物按常规比例处理，人只有高矮胖瘦的区别，物只有大小长短的不同，这也是平面艺术形式常用的手段之一。当然，有时在山水画中也有"深远"的处理方法，即远处略小并有穿插变化，但这个"度"要视具体对象而定，也要据画面需要来安排。所以初学者对焦点透视和散点透视应该有所了解和掌握，才有益于今后的创作。

（五）结构

在画花鸟或动物时，要熟悉对象的结构和解剖，甚至对山石、土坡纹理的态势，树干纹痕的变化，植物的花、叶、果的茎脉走向，都应非常熟悉，创作起来才会得心应手。

（六）平面处理

工笔花鸟画的平面处理是工笔画与其他绘画形态的首要区别。经过平面处理过的画面，具有装饰性的趣味。又因为用散点透视，包括用折枝方式的布局，故安排物象及塑造物象的灵活性大增，给画家带来很大的自由。

就单幅画而言，到了近代，西方画家由于受到19世纪日本浮世绘画风的影响，才有了部分平面形态的画面造型追求，如高更（Paul Gauguin）的《你何时结婚》《坐在塔希堤岛的女人》，克里姆特（Gustav Klimt）的《达娜厄》《吻》，凡·高（Vincent Willem van Gogh）的《向日葵》，马蒂斯（Henri Matisse）的《红色的和谐》等。而工笔画平面、装饰色彩的应用，给绘画的自由带来了无限的可能。值得注意的是，现代工笔画除了延续传统折枝的一种风格外，不少作品都带有背景、色调、环境处理，以及借以传达主题思想的多种语言形式。因此，学习工笔花鸟画应有速写、素描的造型基础，有对平面色彩、写实色彩的修养，并熟练地掌握工笔画中各种技法。只有这样，才能在工笔画的创作研究中不受约束地发挥自己的创造才能。

（七）书法

书法练习对绘画的好处，主要是形的认知和用笔趣味的体会。还有题款手法的选择和字的个性训练。多练习书法，不仅使手勾线时灵活，而且通过临摹中对字形结构、点划安排的理解和学习，可以很好地运用于绘画的构图及画中的用笔。

三、工笔花鸟画的技法体系

（一）白描法

白描法是中国画技法体系中一个独立的画科。北宋之前，白描作为画家师法造化——写生的粉本，还没有成为一个完整的技法体系。自北宋李公麟总结前人经验，发展工笔的线描勾勒之法，以人物、鞍马使白描成为工笔设色之外一个独立的画科后，花鸟画的白描也从写生的粉本和工笔重彩的一个技法过程中独立了出来。

白描法作为独立的技法体系，线是表现对象唯一的手段。对线的运用不但极为考究，而且也体现了作者在艺术处理和审美意识上的追求。同时，白描法也是工笔设色画法的基础。

白描法从广义上虽也有工笔与意笔之分，但花鸟画的白描大都属于工笔的

范畴。工笔花鸟画的白描法虽称之为"描"，但并不是沿着自然物象的轮廓去描画，而是要求用书法的笔法去"写"。在写的过程中，追求线条的力量感与韵律美。白描线条的笔法，除花木老干和坡石等处兼用侧锋皴擦外，一般都以中锋完成。中锋线大都以"五指执笔法"运笔，笔杆垂直，用笔要求行笔时笔尖走在线条的中央。中锋线条两边齐平，圆润浑厚，饱满而富有弹性，是最富于表现力的线形。

白描法线条的笔法来源于书法。每一条线在笔法上都有起笔、行笔、收笔三个过程。对起笔、行笔、收笔的要求，清刘熙载在《艺概·书概》中说："逆入、涩行、紧收是行笔要法。"所谓"逆入"，是指起笔藏锋，即欲右先左，欲左先右，欲下先上，欲上先下，逆入平出，以使线条含蓄而劲力内敛。

"涩行"是指行笔速度要慢。行笔稳、速度慢，笔锋的压力才能均匀，压力均匀线条才能均整。行笔的过程中有两种运动变化。一是笔锋平行的使转变化。平行行笔比较简单，难在笔法的转折处。行笔中平行的圆转，即圆的拐弯，称之为"转"；直的拐弯称之为"折"。转折处最能体现作者勾线的功力。二是笔锋的提按运动。提按是指行笔中的压力变化。"提"，笔锋的压力轻，线条变细；"按"，笔锋的压力加重，线条则变粗。行笔中途停顿略按为"顿"，略提向回折为"挫"。转折、提按、顿挫是行笔过程中最基本的笔法变化。

"紧收"是指收笔回锋。线条结束时把笔锋向来的方向收回称为收笔回锋，即书法中的"无往不收""无垂不缩"，使线的结尾紧收与起笔相照应，含蓄而不外露。

起笔藏锋，收笔回锋是用笔最基本的法则，但在外形上也有圆笔与尖笔的区别。

起笔的圆笔是明显的藏锋方法。尖笔是指起笔的"切入"笔法，在行、草书中多见，亦称"牵丝""引牵""引带"等。

收笔的圆笔是明显的回锋笔法，如楷书竖画的"垂露"等。尖笔是指收笔时虚收成尖状，如楷书竖画的"悬针"等。

起笔、收笔中藏锋回锋的圆与尖，其表现效果在白描中称为"虚"与"实"，这种圆与尖，即虚与实的变化称为线形变化。

线形变化共有四种类型：实起笔实收笔、实起笔虚收笔、虚起笔实收笔、虚起笔虚收笔。此四种线形变化在白描中按生活物象的结构变化而交替使用，是白描最基本的用线方法。

白描法舍弃了色彩，为了更好地表现自然物象的色彩感与质感，在线的运用上也有线条的粗细变化和墨色的浓淡变化，但这两种变化都是依附于线形变化而变化的。

用线条塑造形体是白描的首要任务。自然物象的结构形态是线产生和表现的依据。花卉是白描描绘的主要对象，对花卉结构的了解是白描的基础。

了解花卉的结构是为了更好地表现花卉的特征。优秀的白描作品，应运用线条把花卉的形态、质感、空间感表现得恰到好处，最终达到表现对象内在神韵的目的。

白描的勾线一般先从最前边勾起，由前至后。勾时按结构把形体勾完整，再往后或左右推移，这样便于从整体上把握对象。

线形变化是白描法表现对象结构的重要手段。线形变化要按对象的结构、透视、前后关系来确定起笔收笔的实与虚的变化，以相对准确地表现对象的形态为准，没有固定的法则。而行笔中的转折、提按、顿挫则是线形变化表现对象结构的辅助手段。

只有线形变化与对象的结构、透视、前后、远近等关系结合在一起，才能既表现出花卉的多姿，又有线条本身的美感。

白描法线条的前后叠压也是表现对象结构的一个重要方面。物象形态平面与前后关系的区别全在于线条的前后叠压变化，应特别注意。

粗细变化也是白描法的表现方法之一。白描花卉粗细变化的一般规律，大致为柔嫩者线细，厚硬处线粗。从整体上看，花朵线细，以表现其娇嫩；叶片线较粗，以表现其苍翠欲滴的质感。就花朵与叶片本身而言，一般主筋线略粗，辅筋线较细，以表现其凸凹变化。草本茎细者线较叶片线略细，草本茎粗者线较叶片线略粗；木本茎一般用线较叶片线略粗。

白描花卉的色感和质感表现主要依靠墨色的浓淡干湿变化。一般花瓣墨色淡，花蕊适中，花药、花萼、叶片、枝干墨色浓；花朵、叶片等结构质感光洁者

墨饱和而显湿，枝干等质感粗糙者墨干；色彩浅者墨淡，色彩重者墨浓。但画无定法，具体的运用还要看具体情况而定。

白描花卉的枝干等粗糙处有时可适当结合皴擦的笔法。"皴"是断续而有形象的笔触。"擦"是用干笔侧锋擦抹，没有具体的形象，常与皴笔结合，使皴的笔触略显毛涩，以更好地表现对象的质感。皴多用中锋侧锋结合，转笔折笔互用；擦则多用侧锋干笔，以见飞白为好。皴擦要根据对象的具体结构灵活运用。

白描花卉以表现对象的形态结构为造型目的，笔法是重要的表现手段，而笔法的把握和运用，离不开书法的修养。只有具有较高的书法修养，才能借助形象更好地发挥线描的艺术魅力，从而达到利用线的韵律、节奏、气势等审美因素来表达作者情操的最终目的。

白描法的学习，既要通过写生加强对物象结构的认识，又要借鉴前人。宋元白描的简练严谨，陈老莲的古拙，清末三任的奇峭，近代陈子奋的金石趣味等都为学习者提供了很好的借鉴。细心品味先贤们的优秀作品，定能从中受到很多启发，从而把白描艺术推向一个新的高度。

（二）工笔重彩法

工笔重彩法是工笔花鸟画最主要的表现技法。其技法体系大致可分为：勾线、统染、分染、罩染、整理加工完成五个步骤。

1.勾线

勾线即勾勒，是工笔重彩画法的第一个步骤。工笔花鸟画的勾线要在画稿的基础上进行。画稿在传统技法中称为"粉本"。前人起稿有"九朽一罢"之说。朽是木炭条，九朽泛指起稿时要反复修改，精益求精；一罢指一旦勾线落墨，则成定局，无法再随意更改。古人画稿完成之后，因没有拷贝的器具，传统方法是用针沿画稿的线密密扎孔，漏下色粉，依粉痕勾勒，或以色粉在画稿背面涂擦，在正面沿线用硬物勾描，压印到正稿上去，勾勒后将色粉弹去。"粉本"之说即由此而来。现在因有拷贝器具，过稿已十分方便。拷贝后的正稿应比草稿更精致，为勾线打下良好的基础。

工笔重彩法的勾线，因有色彩作为造型的辅助手段，线条变化不像独立的白

描那么丰富。勾线只是全画的第一个步骤，因此要留有余地，线的浓淡、粗细要考虑到与色彩的配合，色重处线浓，色浅处线淡，同时要注意运用好线形变化。

2.统染

先平铺一层底色，平涂的方法称为统染。统染法有助于分染时把握色调的大关系。平涂时色相与色彩的轻重要根据色调设计确定。工笔重彩法的平涂与分染大都以石色完成，因石色厚重且质地较粗，不易涂均。统染时水分要充足，涂过之后不要再回笔，以免水分不匀相互冲击成为水痕。石色颜料要薄一些，涂一两遍正好。因为石色有一定的厚度，平涂后分染不易染匀而出现水痕或带起底色，传统方法中所谓"泥"的弊病即是指此。古人所谓"三矾九染"的"三矾"，即是指运用石色平涂后分染或直接用石色分染时，染过一遍待其干后，用胶矾水涂一遍将石色固定，然后再用石色继续分染，石色则不会"泥"。要随矾随染，直至染足为止。

3.分染

工笔重彩法表现物象的结构与体积是运用渲染的方法来完成的。渲染的第一步也叫分染，即按物象的结构特征由局部入手分别染色。分染由两支笔完成，一支染色，一支蘸清水把颜色均匀地晕开。这是工笔重彩法表现物象结构、起伏、转折、层次与色彩细微变化的主要手段。工笔重彩法的分染，渲染体积与结构不可过分，传统技法中以稍具体积感，类似浅浮雕状即可，至明清之际渗入了西洋画的凹凸法。但中国画的主要特征是以线造型，渲染要服从线条，不可因渲染过分强调立体而喧宾夺主。

分染的遍数要根据画面需要而定，也要有变化。同类色或同一色分染数遍后，色彩的叠积只有浓淡与轻重的变化；不同色相的色彩或墨与色的分染叠积，色彩变化则较丰富。颜色的选用要根据色调的设计或物象的特征进行。

分染时虽用两支笔对颜色随染随晕，但不可一味工细。晕染时同样要见笔，使行笔方向与物象形体相结合，干脆利落，要在染色时保留笔意和某些笔触，才能有绘画感。分染时用石色还是水色视色彩设计而定。

4.罩染

色彩分染至接近表现要求时，在分染好的底色上用石色笼罩一层色彩的方法叫罩染。重彩法的罩染十分重要，画面的色调与色块都是在罩染后才显示出来的。罩染按物象的结构轮廓和色调设计进行，罩染色彩要薄，以透出分染的结构效果为宜。

罩染可反复多遍，直到达到所需色彩效果为止。罩染后如果个别部分发现不足，可在罩染的基础上再行分染。同时，也可以用不同色相的色彩罩染，以取得丰富的互相反衬的积色效果。

石色在罩染中的运用较水色难。用石色罩染，用色要薄，干后"矾"过方可继续进行。要由浅至深，由淡至浓，色彩才能薄中见厚，丰富而有变化，不可一次染足。如石色一次运用过厚，则很难染匀。

罩染时可连线条一并染过，亦可将线空出。

石色的罩染切忌厚涂。石色的罩染一是要薄，以透出底色为宜；二是石色本身在使用上也要有厚薄之分，以产生变化。另外，石色的使用因其有覆盖力，需十分仔细，不可越过墨线，否则就会失去工笔画工细严整的特点，富有自然趣味的装饰性也会受到影响。

石色的使用上局部也可平填，平填又叫勾填法。勾填法一般使用矿物颜料或粉质颜料，将颜料填在墨线之中，要求紧贴着墨线，既不伤线又不能离开线，以保持线条的流畅和变化。勾填法可使画面更富于装饰性，但如果面积较大也需用色或墨打底。

5.整理加工

石色罩染后，画面已基本接近完成，这时需从几个方面入手进行整理加工：一是看一下关键部位是否需要特别加工强调，如花蕊、鸟的眼睛等特别重要之处；二是从整体的角度看是否有需加强的部分，是否有需减弱的部分，应从整体着眼加以调整；三是看一下是否需要提线。所谓提线，即是将染、罩色时变模糊的线再重勾一下。提线时一般用墨或色要比原线稍淡一些，才能使重勾过的线不至过于外露。但要注意，不能把所有的线都提一遍。重描一次画过的线易见雕琢痕迹，能不提则最好不要提。提线是一幅工笔画最后的关键，如不慎重则很可

能前功尽弃。

最后一个过程是勒线。在传统技法中，单笔为勾，复笔为勒。所谓勒线，就是在原来墨线的内圈，用比物象色彩稍重的同类色或较浅的粉色紧贴着墨线，再勾一条稍细的颜色线。勒线也要根据画面整体效果的需要，可勒可不勒，更不能全勒。勒线有加强画面工整细致的效果和装饰性的优点，但同时也有使物象平面化和板滞的弊病。

工笔重彩法强调色彩沉着和色与墨有机的结合，富丽堂皇又不失典雅，色彩谐调但不灰暗。色彩的运用讲究薄中见厚，均匀秀润，既栩栩如生，又干脆利落，富有装饰美感。

（三）工笔淡彩法

以透明水色在线描的基础上进行着染的工笔画法称为工笔淡彩法。淡彩法颜色明快秀丽，薄而透明，清淡典雅，富有生动自然的意趣。淡彩法与重彩法在技法体系上有不同之处，主要体现在以下两个方面。

1.物质材料

淡彩法与重彩法在物质材料上有明显的区别：重彩法因需反复渲染，基本上以熟绢、熟宣或其他不吸水、不渗化的版面材料为主；淡彩法使用的版面材料，除上述材料外，也可用生宣纸或半生半熟纸。石色是重彩法的必用颜料；淡彩法则不用石色（白色除外），而全部以透明色或半透明色着染，墨色的成分也较重彩法稍多。

2.表现方法

淡彩法在起稿、勾线的要求上与重彩法完全一致，着染的基本技法也基本相同，都以分染、罩染来完成色彩的表现。区别在于重彩法渲染的次数多，以求厚重；淡彩法则渲染的次数少，个别地方甚至一两遍即可，以保持清新淡雅的特点。

如果淡彩法选用的是生宣纸，渲染方法则要根据生宣纸的特点进行变化。另外与重彩法相比，淡彩法在着染技法上更多样化，如水渍法、漏矾法以及肌理效果等。

重彩法个别地方在整理加工时需提线；淡彩法因全部用透明色着染，着染的遍数又少，则不需要提线。

淡彩法使用不透明色的地方，除白色物象有时用粉外，主要在点花蕊上。点花蕊多在最后阶段进行，一般使用浓白粉或与透明色调和后的浓色粉勾花丝。花蕊多用立粉法完成，以使其传神。所谓"立粉"，是指所用白粉浓厚，高出纸面如浮雕般的粉点或粉线。花药的立粉，可用钛白或根据色相调和其他颜色，色要浓稠，用尖毛笔点成花药或柱头形象，点上时要如水珠般立起，干后圆点或线的中心形成一个小坑或一条小沟，侧面来光时有影子，立体感很强，这样才能达到立粉的要求和效果。如立粉调色加水过多则干后扁平无坑，水少粉多，干后虽高出纸面但无坑，都不能算是立粉的效果。

（四）浓淡相间法

透明色与石色交替使用的方法称为浓淡相间法。

浓淡相间法的染色方法和制作程式与工笔重彩法大致相同。勾线要求亦与白描法一致。只是浓淡相间法通常先以透明色分染、罩染，大部分地方以透明色完成，个别部分在透明色的基础上以石色罩染，即在透明色的基础上最后上石色。

浓淡相间法中石色的着染方法同样要有厚薄之分，轻重之别，着染时通常要将线空出，以免覆盖墨线，影响画面的工整严谨。

浓淡相间法的整理加工过程也十分重要，个别部分也需提线或勒线。

（五）没骨法

没骨法据传创自徐崇嗣。它不用墨线勾勒，完全以着染的方法表现花叶的形象，色彩淡雅清丽，富有植物的质感，是工笔花鸟画中一个独特的技法体系。

没骨法在表现风格上各有差异，画法上也不尽相同，但大致可分为工细没骨法和点染没骨法两种类型。

1.工细没骨法

工细没骨法的起稿、拷贝的过程和要求与重彩法、淡彩法是一致的。在拷贝

好的铅笔稿上按结构分染是工细没骨法着色的第一个步骤。分染的方法与重彩法的要求一样，但没骨法因没有墨线作为界限，分染时要避免相邻部分色彩的相互渗流。可以用间隔分染的方法来完成。有人在分染的邻界处留下细细的空白线来防止色彩渗流，此法一则费时，二来染好后勾叶筋时色泽不易统一。

没骨法因要靠色彩完成花卉的形象，故分染层次要分明，轮廓要清晰，这是没骨法与重彩法在分染要求上有明显区别的地方。

接染是工细没骨法常用的染色方法。接染可使没骨法的色彩变化丰富，但没骨法没有墨线作为形体的分界，因此没骨法的接染要与分染法结合，利用分染来区分形体和表现层次，利用接染来丰富色彩。

罩染和统染同样也是没骨法统一色彩的方法，要求与重彩法相同。没骨法的用色，石色、水色皆可，但多以水色为主。

色彩的分染、罩染达到表现物象的要求之后，勾叶筋是没骨法的最后一个步骤。没骨法的叶筋是指主筋与辅筋，不包括轮廓线。勾筋可用墨也可用色，要根据画面需要而定。勾筋是没骨法的关键步骤，一幅作品的成败，往往取决于勾筋的水平。没骨法的勾筋，线形变化、粗细变化、浓淡变化与重彩法要求相同，勾花蕊则与淡彩法要求一样。

最后也要根据具体情况，对画面的某些局部做适当调整加工。

2.点染没骨法

点染没骨法是指用毛笔蘸色直接在纸上点写的方法。

这种方法初学者也要有草稿，拷贝后再点染。花卉的形象在草稿上可简约一些，如画幅较小或水平提高后可不起稿直接点写。

点染法排除了分染与罩染，表现方法主要有点写与接染两种。

点写的关键首先在于蘸色，利用笔锋、笔腹蘸色产生的浓淡、冷暖、色相变化和水分的多少，一笔成形地表现物象。下笔要有一定的机动性，要灵活、笔触明显，并有一定的笔墨趣味。接染法与点写法在表现方法上相互配合，一些面积较大或难以用点写法完成的部分，都可用接染法来表现。但点染没骨法的画法，不论点写或接染，最好用笔肯定，一次完成，干脆利落，绘画感要强。个别地方虽也可补充收拾，但不要破坏了第一次的笔触效果。

点染没骨法的勾筋、点蕊同样是一个重要环节，要求与工细没骨法基本相同，只是点染法的勾筋、点蕊较之工细没骨法可以简略与夸张一些。

点染没骨法熟练以后，也可用生宣纸或半生半熟纸来画，如果造型与用笔上夸张、简约一些，则接近小写意的画法了。

（六）岩彩法

岩彩法又称为现代重彩法，是近几年出现并正在逐步发展完善的一个新画种。"岩彩"是指五彩的岩石研磨成粉状，调以胶质绘制在纸、布、板、金属及墙面上的一种绘画形式。

岩彩画来自现代日本画，在日本称为"日本画"，也被称为"岩绘"，在中国台湾、东南亚一带则被称为"胶彩画"。它被称为"岩彩"，则是中国画画家自己的创造。它的历史渊源是中国传统的重彩画，在颜料上也延续了传统重彩的矿物颜料。但岩彩画并不等于中国传统画法的重彩画，它在硬质底色上大量运用不透明的矿物颜料，具有独特的矿物美感。它与传统重彩法的区别首先在于颜料的材质，中国传统重彩画的石色颜料由天然的矿物色构成，岩彩画所用的石色除天然矿物颜料外，还有大量的天然矿石原料加入金属氧化物等人工色素，经高温烧制而成的人工制造的仿石色。这种人工制造的高温结晶颜料，与传统的石色颜料相比，色质稳定，有晶体的闪光，虽颗粒较粗但色相变化丰富。与传统重彩画的十几种石色色相相比，人工石色的色相可达近千种，其色度的变化，尤其是中间色度的变化极为丰富，几乎可以涵盖全色谱的色相。

岩彩法的水色也与传统重彩画使用的水色不同。传统重彩法用来渲染和打底的水色为透明的天然植物萃取物。岩彩法使用的水色范围更加宽泛，水彩色、水粉色、丙烯色、水干色（日本画的叫法，即由水中干燥制作而成的水色，由蛤粉染色制成）以及中国画传统水色等皆可为用。

传统重彩法的金属色，如金、银箔、泥金、泥银通常用于画面最后完成时的贴金银、描金银。岩彩法中金银色除上述用途外，经常作为底色使用。

中国传统重彩画的依托材料基本上以绢与宣纸为主。岩彩画的依托材料除绢与宣纸外，亚麻布，麻纱，棉布，由宣纸、皮纸等托裱而成的厚纸，卡纸，木

板，金属，墙面等皆可成为岩彩画的依托材料。

岩彩法工具也与传统重彩法不同。中国传统重彩法的工具主要是毛笔和与毛笔类似的毛刷。岩彩法工具除毛笔与毛刷外，刮刀、油画笔、水粉笔、混子、筛子、版画印制工具、喷壶、喷嘴、喷笔等皆可为用。

与传统重彩法相比，岩彩法除色彩材质不同外，表现方法也有明显的区别，主要体现在以下几个方面。

1.强调色彩的表现

传统重彩画色彩关系相对简单，于单纯明净中追求微妙的色度与色相变化，以及雅致的富丽堂皇。岩彩画的色相变化丰富，色度反差很大，色彩效果更加绚丽多变。

2.表现方法多样，注重制作

传统重彩画绘制程式明确，层次分明。岩彩画由于工具的多样性而产生了多种技法，制作方式更注重多样性，绘画方法的个性化与可变性更加明显。

3.造型上工整与写意并存

传统重彩画的造型以工整为主，岩彩法的造型则更趋于多元。

4.注重材质美感

传统重彩画的材质是固定的。岩彩画的材质具有多样性，如人工石色的晶体闪光、水干色的粉质流动、金银箔的底色外露、色质的厚薄粗细对比、画面的凹凸变化等，材质的美感更加强烈。

第二节　写意花鸟画技法

一、写意花鸟画技法概述

南朝徐熙创造了"以墨定其枝叶蕊萼等，而后傅之以色"的作法，超逸古

雅，徐熙之孙徐崇嗣传其野逸的祖风，与黄氏院体相对峙，北宋写生花鸟画家赵昌等发展了徐派，从而引出了后来的没骨写意花鸟画风。写意花鸟画这一体裁之确定从明代沈周、唐寅开始，清初恽南田宗法徐崇嗣，形成风行一时的常州写意画派。扬州八怪以写意花鸟画为主，以恣肆奇逸的笔墨显示了自己的独特风格和个性。晚清，任熊、任伯年、赵之谦、吴昌硕融合了勾勒与写意各法，发展了海上画派。近代有陈衡恪、齐白石、潘天寿等，岭南派有高剑父等集中概括，充分发挥了写意花鸟的笔情墨趣。在技法上，以工致细丽的勾填法，发展到彩墨烘染的没骨法、勾勒法、勾花点叶法，进而至纯没骨的泼墨写意画法，这是写意花鸟形成的发展概况。

写意花鸟画是传统花鸟画的一种重要表现形式，它与工笔花鸟相对而言，凡兼工带写、小写意、大写意都属"写意"的范围，通称写意花鸟画。写意花鸟画在表现技法上综合运用了勾勒、勾花点叶、点垛、阔笔、泼墨、晕染等方法，粗笔豪放，水墨淋漓，故称阔笔画、泼墨画或垛笔画。

写意花鸟画的用笔不像山水画那样注重皴、擦、晕、染、罩，层层皴染，而是要笔笔见笔，笔笔见墨，一笔下去定乾坤，阴阳向背、浓淡干湿、冷暖深浅、形象色彩都要与笔俱来。下笔要求稳准狠，很少更改，保持清新鲜活、干净利落、水墨淋漓的效果，要好像是写字一样书写出来的，不要添添改改，犹犹豫豫，要见笔路，更不要做作，最忌平板，要求变化，这需要扎实的笔墨功力和书法修养，不是一蹴而就的。

写意花鸟的用墨实际上是用水，有"渗""破""化""湿""接""飞""擦"等方法。"渗"是落墨在宣纸上，由于笔头含水墨多和着笔重，而在笔痕周围"渗"开的淡色水迹。这种淡色水迹，增加墨色的肥厚和毛茸茸的效果，在画翎毛时常用，特别是作没骨的雏鸡或雏鸭时，毛茸感最为微妙；"破"是人工渗墨的方法，有淡破浓和浓破淡，淡破浓即一笔浓墨而用淡墨或清水破之，浓破淡即一笔淡墨而用浓墨破之；"化"是以清水破墨色；"湿"是湿画，如画叶，在先画的淡墨未干时，趁湿用浓墨勾画叶脉，或先将纸打湿，而后再画；"飞""擦"是一种枯笔干墨画法的两种形式，如书法行笔，速度快时，留下较为完整的白块谓之"飞"，而用侧锋卧笔行笔较慢，留下较均匀的沙笔白点谓之"擦"，常在画岩石

或藤本干枝时使用;"接"是接笔法,在前一笔刚画还未干时趁湿接上不同墨色的另一笔,这种笔法在画树的干枝时常用。

写意花鸟设色与其他画同,或先墨后色,或墨、色互用。没骨法直接用色彩阔笔点方,写意花鸟以墨色为主,色为辅,用色尚清简。清唐岱说,"以色助墨光,以墨显色彩,要之墨中有色,色中有墨",才能"色不碍墨,墨不碍色"。用色既要对比又要调和。清邹一桂说:"五采彰施,必有一色,以一色为主而他色为附之。青紫不宜并列,黄白未可肩随,大红大青,偶然一二。"说明应有一个主色,配合其他色构成一个统一调和的色调。

二、写意花鸟画技法体系

在写意花鸟画历史悠久的发展过程中,历代画家不遗余力、锲而不舍地耕耘于画坛,创造了很多绘画精品,也积累了精妙而独特的表现技法。这些技法程式既各成体系,又相互贯通,就其分类而言,大致可分为七大类。

(一)双勾法

双勾法其实是在工笔白描法的基础上发展而成的。线条组织的线形变化与工笔的描法是一致的,只是笔线放纵、恣肆而已。

意笔双勾法最初出现于花鸟画由工转写的转型期,亦称意笔白描。笔法的运用更加强调线形变化,线条的运用中的粗细变化、浓淡变化、干湿变化同样也得以强化,线的笔法变化与线形变化成为表现客观对象的主要手段。意笔白描法是意笔没骨法的基础,掌握了意笔的描法,亦即掌握了写意花鸟画法的基本造型手段。

断连变化是意笔白描法与工笔白描法的重要区别。所谓线条的断连,在工笔白描法中同样存在,只是不像意笔白描那么明显和突出。断连,是意笔白描法表现形体转折的重要手段,与空间、虚实关联。它不仅可以使造型灵动,而且可以使笔法更具美感。不懂断连或不敢利用断连表现形体,意笔白描势必呆滞死板。

用淡赭色或花青以及其他淡淡的色彩沿意笔白描略作勾勒,称为浅降法,虽有色彩意象,但同样属于双勾白描的范畴。

（二）勾染法

勾染法也是写意花鸟画常用的技法，是在意笔双勾法基础上的拓展，最早也是出现于由工转写的技法转型期，在后人手中得到发展。勾染法大致可分为四种类型。

粗勾细染法：用粗放的写意线条勾勒出物象的形态，勾线强调写意的笔法美感和书写性。然后在粗放的笔线形象中仔细染色，表现出细腻微妙的笔彩变化。染色虽在生纸上进行，却借鉴了工笔的染色和填色技巧，但在染色时要见笔，以求得与笔线的谐调。此法粗细结合，别有意味。

细勾粗染法：所谓细勾，是指勾线比较严谨、细致，但线条特点仍是写意的笔法，不是指线细而言。所谓粗染，是指在勾线后用笔干脆利落地把颜色摆上去，突出写意赋彩的笔法美，同时也与较细致的勾线形成对比，加强绘画感。

粗勾粗染与细勾细染法：粗勾粗染不可草率，用笔既要精练，更要注意神采与气势。粗勾不是指线粗，而是指线条简约概括。粗勾粗染因讲究用笔的韵味，用色一般都是淡彩。细勾细染要注意整体的概括，不可过于琐碎。细染也要适可而止，以免影响气势。

勾染法的四种方法皆可先勾后染，也可先没骨点写后勾。

（三）勾填法

在意笔双勾的基础上平填以石色的方法称为勾填法。勾填法填色时通常要用水色或墨色打底，待干后再填以石色，以求厚重。水色的运用可是同类色，亦可是补色，以求变化。如不打底色直接填色，往往色彩显得单薄而燥。

勾填法通常填色时要留线，亦可在接近线处留边，类似于工笔的勒线效果。

勾填法因意笔双勾笔法较为放纵，填色应在须见笔的地方见笔，以与墨线谐调。

（四）兼工带写法

兼工带写法是介于工笔与写意之间的一种画法，最初出现于由工转写的转型期，其后作为一种技法体系延续至今，通常被称为小写意。在当代，此法中笔法

与造型较工者也往往归属于工笔的范畴。

兼工带写法一般在半生半熟的纸上完成，描写物象造型比较严谨。此法虽较具体地描绘物象的形态状貌，但笔法自然松动，笔致较工而洒脱，点染秀雅沉稳，敷色淡逸清新，具有生意浮动的艺术情味。

兼工带写法的表现技法很多，大致有勾勒填彩、勾花点叶、没骨三种类型。

勾勒填彩法：按物象结构特征用浓淡变化的墨色勾线。笔法虽保留了工笔的某些特征，但其用笔较工笔显得粗放，笔法变化也多。然后根据创作的需要，或以水色敷色，或以水色打底后用石色填色。

勾花点叶法：用浓淡不同的墨线勾花，干后以色彩敷染，用没骨法点写叶片及枝梗，用破墨法勾叶筋，但花叶造型都较严谨精致。

没骨法：物象的所有部分都用没骨法间以破墨法、破色法，以墨或色彩完成，造型较之写意的花鸟画严谨，也相对写实一些。

以上三种方法在介绍上虽分，在使用上则合，并不是那么泾渭分明，在实践中常常混用，以助变化。

（五）没骨法

没骨法是写意花鸟画最常用的表现技法。画中物象全用没骨点写而成，造型高度概括，洗练夸张，寓意深邃。用笔奔放劲健，灵活多变。中锋侧锋、提按顿挫、轻重疾徐，以及笔腹、笔根的种种变化交互相见，幻化出各种不同的情态意趣。用墨用色则特别注重和谐中富有变化，以求得生动的韵致。

没骨法可纯用水墨完成，也可墨色互用，表现技法上一般要与破墨破色法结合。

（六）破墨破色

先以没骨法点写花朵与叶片，趁未干之时用墨色或以较重色线勾写，充分发挥生宣纸上墨色相互渗化的作用，以使墨彩润泽，变化多姿，最后达到墨彩斑斓、灿然成象的艺术效果，这种方法叫作破墨破色法。

破墨破色法的没骨点写不像纯没骨法那么严谨精到，点写可放松随意一些，以线破时反而更为自然生动。破墨破色法可将墨、色运用得淋漓尽致，墨韵与色

彩变化丰富，是写意花鸟画最主要的技法之一。

（七）泼墨泼彩

泼墨泼彩法实际上属于没骨法的范畴。所谓泼墨法只是落笔奔放洒脱，水分大，墨色变化多而已。泼彩法一般有两种方法：一种与用墨方法相同，只是变运墨为用色，色彩浓重，用笔奔放，以色代墨，也可以墨破之。另一种方法是在用墨后的墨上泼彩，以色助墨光，墨色交融，富有气势。此法彩色多用石色，可在墨色干后进行，也可在墨未干时用破墨法进行，要视创作需要而定。

以上诸法，既自成体系，又各有特色，学习者可根据自己的基础和爱好进行练习。但画无定法，贵在活用，在创作实践中，各种方法实际上是混用的。所谓"无法而法，乃为至法"，学习者切不可为成法所囿，能从有法中创新法，才能使法为我用而妙诣独得。

三、写意花鸟画实例

（一）花卉

1.梅

梅花，在中国花鸟画中是木本花科的代表，掌握好梅花枝干的穿插，就能较好地理解和把握木本花科的生长结构与组织规律，其枝干的画法与树法相类，一般从主杆结构的关键处着笔，上下生发。其枝干的出枝与穿插，应从中体现出空间感。"女"字形交叉，是清代《芥子园画谱》中，对梅花枝干的最基本结构的概括，在实践中，可从一个"女"字形交叉开始生发，随着画面势气的延展，逐渐扩展成画面全幅的枝干架构。绘画时，既要着意用笔的提按变化，又要表现梅枝在穿插中与老干的粗细配合。粗而老的枝干在小画面里不宜多置，以免破坏画面的视觉主体的凸显。细枝干围绕主干的势气展开时，宜应有转折回互，笔笔关联，枝枝映带。

圈梅：是指以笔线勾勒，画成梅花的方法。其法大多先以淡墨画花瓣，再以浓墨勾出花的中心，点上花萼，最后再以淡墨衬染花瓣。梅花的姿态千变万化，

既要画出各异的朝向变化和未开、初放、盛开等情状，也要画出正侧向背的组合形态。而着眼于疏密关系，强化其中的虚实变化是其关键，使其于偃仰反侧、相互映带之中弄姿生情，花丝短促而劲健，花蕊点意，最见力度，宜速快而迅捷。

点梅法：是一种以色彩或墨直接而爽利地点出梅花正侧向背的画法。其法是先以清水蘸淡墨或水笔蘸色，逐一点花瓣，而后勾出花的中心，以楷书笔法点出花萼，其形态变化与圈梅的画法相近，虚实处理多凭借笔墨或用色的浓淡和轻重变化，随情生发。点意时，贵能笔势与花瓣的转向而行，故可使色或墨随点意的走势而氤氲生化。

梅折枝的画法：折枝的梅花表现，贵在梅花与枝干之间生长结构的合理用度。每一折枝的每一朵梅花，都能正侧向背，各有姿致，同时又稍加凸显小枝上的梅花重点，兼以小花苞，使之大小间隔，跳荡错落，花朵的朝向亦应与发枝的走势相配合，朝上之花，宜侧身贴枝而长；背面之花，宜少露花蕊；半开之苞，宜发枝尖；正对穿干之花，一杆枝，只宜少朵；花蕊长短，亦表花开情状。折枝各式，画者端详揣度，用心审读。

梅的老干画法：笔意以篆书笔法入手，最宜表现老干质地，沉稳厚重，转折圆转，勾皴同步，结节或以点意皴擦，或以留空衬勾，或以短线、笔短意连。着意凸显画面中不同老干疤结表现的笔线的疏密与空白的对比关系，有多枝老干的画面，亦应注意枝与枝之间的虚实处理。再辅以小枝，随势生发，粗朴波折，劲挺而爽利相互映照，精神备现。

2.菊

菊叶的画法：菊花是秋天之花神，不仅因其花姿灿然，同时更因其在秋天之下傲霜竞开，而为文人墨客所重。菊叶五歧四缺为其基本特点，虽小但足可，以笔墨表现菊花经霜尤傲的气息，因而画叶时应以柔劲笔势，体现出叶的反转相背，点意的墨色，湿中见枯，尤其在勾叶筋时，要表达出叶枯筋在、任风吹折的弹韧持性。用笔时，注意笔势按转随翻侧，勾勒时断续向衔由韵成。

菊花为多年生草本花种，画茎发枝须以硬朗重笔法生节取势，以期老辣之质，用笔时捻管略带波动，收笔时，回势鲜明，着根处回转遒劲，枝梢处宜见挺劲温润。

菊花的画法：画菊花，用笔起始需笔笔有别，又能统一和谐，花瓣随花朵的朝向随势而出。收合的花心之花，墨色以中间部分较浓为宜；外围的花瓣用笔实入虚进，向着花心，凸显有致。

菊花的品种繁多，细丝花瓣有如舌形，而在意笔画法中，常以宽绰的花瓣为表现对象，易于体现出书法笔意的变化，展露的花心朝向决定了花瓣的笔势生化的过程。

菊花苞的画法：菊花苞，有未开与微开之分，未开称其为菊米，花托的书法笔意体现了楷书的用笔，半裹半掩，各有风姿。菊中微开之花苞，紧裹苞蕾，而又能细瓣微展，其叶亦随花苞姿势，曲意合度，花托表现宜离花瓣，一分点意为适。

菊花折枝画法：

第一，菊花的折枝，首先是对折枝花势气的强调，以主干支撑和凸显主体花朵，再辅助以次要的花朵，主体花朵与辅助之花在布置的过程中要有关联性。右起左行，竹干所发两朵花，正侧相依，浓叶围绕主花映衬而生，浓淡凸显中，以分布小空白，实中生出虚白之韵。

第二，折枝花卉，因其在画面中的素材分布极少，所以在布置时，墨色的浓淡亦是使画面稳定的关键。以左起发枝，花朵抑扬翻侧，花苞昂扬伸展，主体花朵集中于画面的上部，因而以浓重墨色的菊叶压住画面的发枝处以稳定全局。

第三，在折枝的主旨下，画同一势气、同一方向的多分枝花朵时，要注意表现出每朵花侧重突出的表现部分，或以用线的浓淡轻重，或以表现出花瓣之间的留白的不同关系，或以花心的重点刻画，不一而论，目的是使花朵在同一大组中有其微妙的不同变化。

菊花的组丛关系的表现，意在强调画面多组素材在表现同一势气时，各素材之间的相互对比、相互制约、相互辅助等之间的关系，以期做到画面各素材的和谐统一而又能凸显主体。在这一艺术表现的过程中，始终以书法笔意表现物象特征、特貌为核心。

（二）禽鸟

1.前期准备

在画意笔禽鸟之前，训练对禽鸟的动态有迅捷感受的能力和用画笔捕捉的能力是必要的。首先可以以最简易的方式，只画禽鸟的大的动态，我们称为简笔画。然后逐步对禽鸟的动态结构以及外形毛色等更细微地刻画，可从简笔禽鸟到禽鸟速写、禽鸟慢写，再进入写意禽鸟的训练阶段。

2.写意禽鸟

写意禽鸟，是在对禽鸟的生长结构和规律有较好地掌握的前提下所能训练的技法。常以勾勒法画出禽鸟的鸟喙和爪，禽鸟的每一部位，以一笔见其结构的相互衔接关系为上，同时在点意时，要根据禽鸟各部位的骨骼、肌肉、羽毛的生长方向，画出笔意的变化。尤其在画禽鸟羽毛时，应着意以用笔的长短、轻重、墨色变化，表现出禽鸟头部的羽毛、背部的羽毛、腹部的羽毛的毛色质感的差异。不同特点的禽鸟，有其不同的刻画强调部位。借用笔意、墨色的过渡画出结构的转折微妙关系，在绘画时，应特别注意禽鸟的颈脖与背部的转向，这直接决定了禽鸟头部转动的角度与方向。

小写意的禽鸟表现，生长结构的表现力求鲜明而无刻意造作之感，毛色的不同变化，衔接过渡，亦在其中相映成趣。

大写意之禽鸟表现，重在动势与笔意相互映发，结构关系虽或以空白或以淡墨，虚处衔接，而细节之处已隐含其间，故虽寥寥几笔，亦能曲尽其妙，在关照生长结构的同时，亦要注重含毫运墨，笔笔体现书意，笔皆中的，墨不虚发，以精准人其奥妙。

在画一成组的禽鸟时，若是画飞行之鸟，背部的方向表现，见其飞行时翅膀的张合高低，亦能有飞行退速之分，再加之前后浓淡要区分有别，故可列队分明，主从相随；在画嬉戏之鸟时，动态或身形差异需拉开，场景中的禽鸟，最宜有物引牵动，可使画面富有情节的勾连而生意盎然。

第六章 山水画的绘画技法

第一节 山石的绘画技法

山水画的取材离不开奇石峭岩、峰峦冈阜，否则就失去了山水画的妙谛，山石在中国传统的山水画中有着主导性地位。因此，山石的画法也就成了山水画的一个基本技法。

一、石

"石法"在一幅山水画中是具有统治地位的技法，用了某种"石法"来画，也必然要用与之相应的树法、屋宇画法等，笔法、墨法在一幅中国画中是和谐相融的。在这里，"石法"往往起着决定性的作用。

（一）石块五步分解画法

步骤一：画石如画人脸面部，先从要紧的鼻眼处画起。一般起手一笔先从石之正面下手，正面定，石之倚侧向背即定矣。

步骤二：接下来用一笔或两笔将石的轮廓定下来。用笔要苍、要毛，转折有度，切勿枉生圭角。

步骤三，皴：依随前面定形之笔所作复笔谓之皴，多为加强石的质感及石的凹凸立面。同时，不同的皴也决定了石的质感的不同。

步骤四，擦：擦可以与皴分步进行，也可与皴同时进行，无非行笔快慢和水分的干湿不同，熟练的画法多是一气呵成，皴、擦皆在瞬息之间一步完成。

步骤五，点染：点指苔点，石上加苔点多为提神之用，故苔点多点在石与石交界之处或石的凸出部分即石脊之上。染指渲染，以淡墨或色彩敷染石面或石之暗处。皴、擦、点、染亦可同步进行。

（二）山石皴法

历代画家经过长期的实践创作，根据不同的山石，总结出了一些表现不同山石质感的皴法，如披麻皴、斧劈皴、折带皴、解索皴等。

披麻皴多用来表现江南的丘陵景致，是最常见皴法之一。为五代南唐画家董源所创。主要以柔韧的中锋线的组合来表现山石的结构和纹理，圆而无圭角，弯曲如同画兰草，一气呵成，线条遒劲，状如麻披散而交错。披麻皴适于表现江南土山、丘陵平缓细密的纹理。披麻皴分为短披麻皴和长披麻皴，董源擅用短披麻皴，而与其同时期的画家巨然则擅用长披麻皴。

斧劈皴为唐朝画家李思训所创。其笔线遒劲，运笔多顿挫曲折，有如刀砍斧劈。斧劈皴适宜表现质地坚硬、棱角分明的岩石。斧劈皴有大小之分。大斧劈皴是一种偏锋直笔皴，用笔苍劲，直势皴出，方中带圆，形势雄壮、磅礴，墨气浑厚。其笔迹宽阔，清晰简洁，适宜表现大面积的山石。小斧劈皴和大斧劈皴相似，只是以较小的笔迹来表现石块的轮廓、明暗和质感。其用笔宜有波折顿挫，转折处无圭角，更浑圆。

折带皴用侧锋卧笔向右行，再转折横刮，向左行可逆锋向前，再转折向下，笔线有如折带。折带皴主要用来表现方解石和水层岩的结构。"元四大家"之一的倪瓒擅用折带皴，以侧锋干笔画出，虚灵秀峭，极具艺术魅力。

解索皴是披麻皴的变法，行笔屈曲密集，如解开的绳索。元代山水大家王蒙擅用解索皴，其笔笔中锋，寓刚于柔。但是，如果把解索皴画成疲软的乱麻团，则成了败笔。

郭熙皴法颇似云头，故称之为云头皴，今已不多见。"元四大家"中，王蒙时有画之。

米家云山为北宋米芾、米友仁父子所独创米家皴法，尽写江南烟云奇幻、缥

缈山水之状也。

二、山

从画石到画山，不外乎层磊取势。用笔要活，即一石三面未分，一笔初下之时，即有磊落雄壮气概。一笔须有数顿，使之于活中求得变化，所谓"矫若游龙"者也。磊石成山，一而再，再而三，无非攒三聚五，各有姿态，相互衬托。其间又有大间小或小间大者，层磊之中，自然形成山势。虽各家皴法不同，石象因地而异，总不外乎一家之中，尺幅之内，把握势态，落笔成形。

画一块石头和画一座山还是有很大区别的，尽管山是由石头组成的，但这种组成并不是简单的累叠，而是有机的生成。

山是由峰和岭组成的，峰和岭体现出山的脉络走向。有诗云"横看成岭侧成峰"，峰是山的纵向，而岭是山的横向，是由多个峰连缀而成的。

画山和画石相类似，下面是一座山的基本画法和攒峰的画法。

步骤一，勾：勾也可以称为攒峰聚石。画一个山峰，先要确定它大致是由几块巨石攒聚而成，即使是一块巨石，通常也会由几个不同的岩面而形成主要构成的纹理。所以起手几笔就要先搭好这座山峰的结构框架。

步骤二，皴擦：皴擦就是在前面搭好的框架上继续加山结构或者加肌理等细节。皴和擦可分别进行，也可同步进行，这要根据个人的习惯和皴擦技法的

熟练程度而定。

步骤三，染：皴擦之后，可能还需要统一画面的整体性，或者区分岩石或山峰之间的前后层次，这些时候通常都会用到染。染可以用墨，也可以用色，总之视需要而定。有很多时候是先染墨然后再用色染，甚至要反复渍染。

步骤四，点苔：点苔通常在山水画中有醒目的作用，所以也常被视为一种很重要的技法。点苔用墨一般要浓、要焦，要点得干净利落。苔点通常都点在石面凸出的地方，或石与石交界的地方，或树根下和树的老干上等画的要害部分。近者为苔，远者为草丛或小树丛；近者浓焦，远者湿淡。

第二节　水云的绘画技法

宋代画家郭熙在《林泉高致》中说："山，以水为血脉，以草木为毛发，以烟云为神彩。故山得水而活，得草木而华，得烟云而秀媚。"故中国山水画有山无水不成风景，水系、云系在山水画中也是非常重要的组成部分。

水和云在山水画里起着调节画面的韵律和节奏的作用。如果水云处理得好，整个画面就会非常生动；如果处理不好，那么画面就会显得死板。

一、水

水的形态多种多样，静止的、流动的、潺缓的、奔腾的、飞溅的、咆哮的等等。故云：水无常形。它会受到周围环境的影响而产生不同的变化，所以水的画法也就各不相同。

古人勾画水纹，全凭用心感知，浅水微澜，湍流激浪，全用线描勾出，无不精确到位，各具神态。

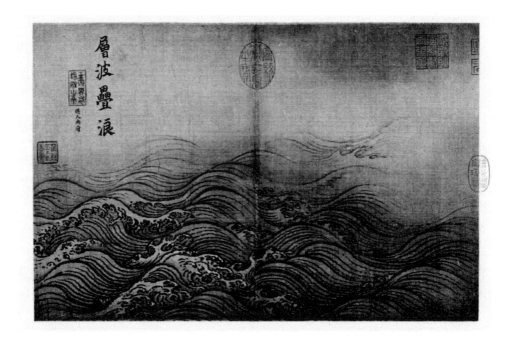

（一）层波叠浪法

画江河湖海，一般常用线勾出流动的水纹或水浪，并用淡墨染出层次。勾水浪用笔要活，石涛最擅作大湖涌浪，波涛之中如有风动。

（二）平波细浪法

平波细浪法是画大面积水面的常用之法，要点是画时心要静，一笔不苟才能笔笔不乱。画时蘸墨须一次蘸足，中间最好不要再蘸。这样画出来墨气衔接才能自然。

（三）石阻水流法

水中有砥石与水中行船时水的画法较为类似，关键要活，方有水流受阻而绕流之态。

山中泉涌处，常见巨岩错落，岩隙中有泉淙淙流出，或积成小潭，或汇成溪流，与远山水口的处理相似，多在出水处点些碎石，以示水浅。

二、云

在中国山水画中，云气是必不可少的题材之一，是组织画面虚实时常借用的"道具"，同时也是山水画技法中的一个重要难题。云常给人以虚无缥缈的感觉，在一幅山水画中如果云处理得好，调度自如，即使得整幅作品更加完美。

现代人画山水，云气的处理多数情况是不着笔墨的，只以留白表示云气。山谷之间，拦腰一断之虚白，即云气生焉，此所谓虚实相生者也。

但有时需要加强画面取势的流动感，或线条与墨块、线与面的对比，也常作勾云处理。近现代画家中，陆俨少最擅勾云，每每用之。云纹与水纹的区别是云纹勾线更要活，没有特定的方向性。所以云纹勾画，有时会显得有些奇诡。

很多现代手法处理的云气虽惟妙惟肖，但丧失了笔墨韵味，就脱离了中国画的审美。而云烟之属更是变化无形，唐岱在《绘事发微》中说："云烟本体原属虚无，顷刻变迁，舒卷无定。每见云栖霞宿，瞬息化而无踪……"可见云霞雾霭之幻化无穷，更加不可以名状也。

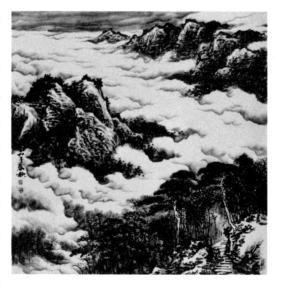

在一幅山水画中，水云的处理往往是成败的关键。处理得好，往往可以使整幅画充满动感，富有气势。水和云可使画面组织层次分明，赋予画面结构以一种内在的韵律，自成体系且超越自然的美，形成画面独有的律动。清代孔衍栻在《石村画诀》中说："实者虚之，虚者实之。满幅皆笔迹到处，却又不见笔痕，但觉一片灵气浮动于上。"清代画家恽寿平在《南田画跋》中说："笔墨简洁处，用意最微，运其神气于人所不见之地，尤为惨淡。"此处一个"微"、一个"惨淡"，尽显古人用意之深切，即所谓"画须从虚处着眼""从虚处去经营"。这方面古人有很多绝好的范例。

第三节　树木的绘画技法

　　树木于山水画的构成是非常重要的，树在山水之间是一种生命的呈现，其实按现代科学的认知天地万物都是有生命的，只不过以我们的生命之短暂无法时时体察山川自然之变化，能明晰体验的就是树木岁岁枯荣、春发秋竭的生命迹象。所以树木被作为生命的表征之物，在一幅山水画中是不可或缺的。

　　树法在山水画技法当中通常是包含了山水之间所有可能涉及的植物画法之统称。如果分下类，有落叶的和不落叶的，针叶的和阔叶的，乔木和冠木，等等。还有草本木本之分，分布又有海拔高低和南北之分，这些都要通过日常生活中的观察和写生去了解。

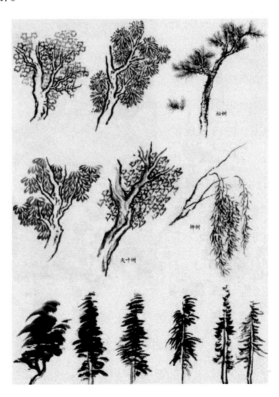

一、松树

此非龚贤一家所言，实历代画家约定俗成之共识也。松树高洁，是历代山水画家都爱画的树种。杜甫曾题诗《戏韦偃为双松图歌》：

天下几人画古松？毕宏已老韦偃少。

绝笔长风起纤末，满堂动色嗟神妙。

两株惨裂苔鲜皮，屈铁交错回高枝。

白摧朽骨龙虎死，黑入太阳雷雨垂。

松根胡僧憩寂寞，庞眉皓首无住著。

偏袒右肩露双脚，叶里松子僧前落。

韦侯韦侯数相见，我有一匹好东绢，重之不减锦绣段。

已令拂拭光凌乱，请公放笔为直干。

杜甫不愧诗圣之名，将韦偃所画的双松胡僧等景致真切地再现于观者面前，据说韦偃画风疏放，该是大写意的画法。可惜此图已无传，不能令今人一观其真面目。

宋代郭熙在《林泉高致》中说："长松亭亭，为众木之表。"所以古人将松视为"君子"，荆浩《古松赞》赞曰：

不凋不荣，惟彼贞松。势高而险，屈节以恭。叶张翠盖，枝盘赤龙。

下有蔓草，幽阴蒙茸。如何得生，势近云峰。仰其擢干，偃举千重。

巍巍溪中，翠晕烟笼，奇枝倒挂，徘徊变通。下接凡木，和而不同。

以贵诗赋，君子之风。风清匪歇，幽音凝空。

二、柏树

柏树有树中侯伯之称。清代邹一桂在《小山画谱》中说："画柏亦须画古柏，疤节累累，或豁腹虬形，或秃顶鸥喙，或龟蛇纽结。叶用攒点法，或五出六出，丛聚如黛。枯枝黑色无皮，有皮处如麻丝缠绕，弯环斜抱……"

三、柳树

民谚有"画树难画柳"之说，龚贤也在《半千课徒画说》："画树惟柳最难，

惟荒柳枯柳可画。"并讲了这样一则故事："予曾谒一贵客，朝登其堂，主人尚未起，予饱看堂上《荒柳图》，然不知从何处下手，抑郁者久之。一日作大树多，欲改为古柳，随意勾数条直下，竟俨然贵客堂中物也。始悟画柳起先勿作画柳想，只作画树，枝干已成，随勾数笔，便苍老有致，非美人家之点缀也。"

龚贤上面所讲的这段故事，无非要告诉我们画柳并不难，只是有特定的程序。先画老干和枝，待枝干画妥，随枝上再添垂条，柳即成矣。

自然中，柳多生于水边坡岸，与之相配的杂树也都是平原处所常见的品种。学画画，要于日常生活中留心观察。

四、梧桐

梧桐，即中国梧桐，又叫青桐。梧桐是古人常画的树种，也是有特定画法的一种落叶乔木。清人邹一桂在《山水画谱》中这样描述："直干横枝，四面对节，树老则枝下垂，绿皮无皴，横抹数笔而已。叶如盘大，五出，长柄……"而通常梧桐画法分双钩和点叶两种。

五、梅树

梅树亦是古人爱画的树种，于高士、书屋等处尝做点缀。梅树画法多有程式，出干为"交女"式，枝条多横斜取势，于杂树中，一望便知。

六、丛竹

丛竹更是房前屋后常用来表现文人雅士居所的植物。常言道："不可居无竹也。"在南方到处可以看到竹林，特别是房屋左近，而北京一般只在园林中常见。北京普通四合院一般都不大种，而竹子由根系萌生，繁殖占地面积较大，且不好控制，故少有院植。

画丛竹古人有多法，有新篁，有老竹，有风竹，有远竹。

七、芭蕉

芭蕉乃草本多年生植物，茎叶富水分，故不敌北京之严寒。芭蕉其实很好

活，水量充沛，能长得很旺。都说芭蕉活一条芯，只要芯不死，生命就还在。芭蕉结实在秋冬，而北京冬季严寒，令其无法生存，即使在植物园的暖棚中也会因阳光和气温不够，所结果实难以成熟。芭蕉结实之后原母本即凋零，因为其芯结实后就不再有叶发出，此棵植株即已完成生命历程，其幼苗会从其根部发出以延续其生命。

芭蕉的画法无非勾勒敷色和写意两种。

八、杂树

画杂树虽不必将每棵的品种点明，但一组杂树不仅要有阴阳向背、敧正穿插、远近亲疏等组织，也要通过点叶、夹叶的笔法不同加以区别，不然，通篇雷同必无生趣。

九、枯树

枯树是画树的基础，初学小枝可画繁一些，小枝上生叶，有小枝生出的叶才有依托，通过小枝生叶也可以体会叶的组织结构。

十、芦荻杂草

另有水边芦荻杂草种种，亦应学会一二，以备不时之用。水边芦苇多取势斜出，因水岸风强，芦苇不可能直生，故取风势便成自然。再者，水边杂草多生于泥沼，故常用的画法为"泥里拔钉法"，即先以淡湿之笔擦出泥沼，随即再在泥沼上用重墨画草，用笔为由下往上挑出，故形象之曰"泥里拔钉"。

十一、一棵树的画法

前面，从品种的角度将树法简单介绍了一遍，下面仍按传统画谱的次第演示各种树的画法过程。董其昌有言，"画须先工树木"。龚贤在其《画诀》中也曾说："学画先画树"，并强调："学画先画树起，画树先画枯树起，画树身好，然后点叶。"

故画一棵树往往是画一幅画的开始（当然高手自不必拘泥），然画树无

论双钩还是没骨，总有一笔要先落于纸上，此即石涛所谓"一画"也，并且强调："此一画收尽鸿蒙之外，即亿万万笔墨，未有不始于此而终于此，惟听人之握取之耳。"

在这里，不能简单地将"一画"理解为一个笔触或一根线条，这一笔虽是一棵树的起笔，也是一幅画的起势。而且它包含的还远远不止这些。它可以体现出画家此刻的情绪和追求，甚至可决定一幅画的风格。古往今来的丹青高手，一根线的特质都是贯穿始终的语言符号。所以石涛才强调"惟听人之握取之耳"。

十二、多棵树的画法

关于画树，清代龚贤在其论述中说得最为详备。龚贤擅画林木，故对画树最有心得。所述一枝一权，从起笔到分权，起承转合，左向右式，出枝点叶，藏根露根，干皴湿染，等等细节，次递道来，言尽其妙。例如论树之间的相互关系，在他的《画诀》中这样说：

一株独立者，其树必作态，下覆式居多。

二株一丛，必一俯一仰，一欹一直，一向左一向右，一有根一无根，一平头 一锐头，二根一高一下。

……

三株或四株一丛，一树二树相近，则三树四树必稍远，谓之破式。主树欹，客树直，则客树不得反欹矣。

在《半千课徒画说》中，他又说：

二树一丛，分枝不宜相似，即十树五树一丛，亦不得相似。其中有避就法、纵横法、变换法、破法、救法、改法。

二株一丛则两面俱宜向外，然中间小枝联络，亦不得相背无情也。

……

十树五树一丛，向上旁出，枝不妨多，下垂枝不宜多，下垂枝破式法也。……下垂枝只可一枝二枝，不得一树皆垂，他者不碍。

掌握了以上这些"树木"的画法之后，再结合"山、石、水、云"的种种画法，就可以基本上完成一幅山水画的创作。当然在创作的过程中，根据题材的要

求还要加上更多的表现内涵，比如说阴、晴、雨、雪，春、夏、秋、冬。这些都可以通过树的画法不同来加以表现。特别是风，风本是无法直接画出来的，只能通过其他受风之物来表达。

古人常常通过树的摆动画出风势。如宋代李迪的《风雨归牧图》，近人傅抱石擅画滂沱之雨，实难状之景物。

此外房舍、舟桥及点景人物等范例，在此略去彼。确因历来画谱多有详备，且今人作画各有取舍，学者可依自家所需从临摹、写生中拾得。如一一道来，所述过于庞杂冗长，不得要领。

还有一点要特别强调，即树与山石之法要相协调。所谓："意欲照某家皴山，必先仿某家皴树，方得如法一律。"（郑绩《梦幻居画学简明·论山水》）历代名家所画无不家法谨严，自成一格。盖作画贵意在笔先，石涛所谓"一画"之法，"一以贯之"，方成家数。

第四节　写生、临摹与创作

一、写生

画写生就是取材于生活，古人言"师造化"是也。在临摹古人大量作品之后，对一些基本的技法业已掌握，这时就需要走入自然中去观察，去体会。真山真水的自然变化是永远可以给人以启发的。画写生，是为了收集自然中那些最能打动内心的细节，并将其付诸笔端加以描绘和总结。故石涛有云"搜尽奇峰打草稿"。

写生，不应该仅仅停留在对景作画的那一刻，更应该在生活中时时观察，看阴晴雨雪，看四时变化，看岁岁枯荣。有时甚至要亲手种植一些植物，看它们一点点长大。这些功课有时也不必刻意去做，它就在日常生活当中，时间长了，就是一种积累。

画写生时，一般找美的角度去画，也就是所谓"入画"的角度，但自然中有时也难免有细节别扭、不入画的地方，通常用取舍法去处理，这对于初画写生的人是至关重要的，学会了取舍的方法，写生也会变得非常容易。当然不同的人不同的取舍，不同的阶段不同的取舍，也是可以的。总之，写生是收集资料的过程，不同的人，需求是不一样的。

二、临摹

临摹是向古人取法，取法在乎"取"，取之在乎"法"。故有"善师者，师化工；不善师者，抚缣素。"（清代书画家萱重光《画筌》）又有"摹仿古人，始乃惟恐不似，既乃恐太似：不似，则未尽其法；太似，则不为我法。法我相忘，平淡天然，所谓摈落筌蹄，方穷至理。"（清代画论家方薰《山静居画论》）清王麓台云："画不师古，如夜行无烛，便无入路，故初学必以临古为先。"黄宾虹也说："临摹并非创作，但亦为创作之必经阶段。"可见临摹的必要性与临摹的目的性，前人多有卓识。

但将临摹只当作学画入门的门径，似也未必尽然。临摹之法或可用作成长过程中的矫正器，要时时临摹一些感兴趣的前人之作，以从中学习吸收并完善自己的画法。当代画坛，文质不足，流俗遍地，正是由于临摹汲古不够所致。所以说师今人不若师古人，师近不如师远。

三、创作

下面通过由画石起手的次第步骤来演示山水画的绘画过程。

步骤一：在白纸上随手一笔定下石的位置，这一笔看似漫不经心，实则是一幅画的开始，它包含了一幅画的起势。这也就是石涛所谓的"一画"，一切皆由此而始。

步骤二：在这一笔的基础上画出一块巨石，皴擦点染一番之后使之饱满。

步骤三：在巨石下方沿巨石画出一条邻水的坡路，路径随石而转隐没于巨岩之后。

步骤四：有山有路就要考虑其出入去向，所以在巨石之侧加上一座小桥，小

桥另一侧则夹以石岸并掩以杂树以示为通途。

步骤五：在桥上添上人物是为画眼，人物的视线方向添上房舍、林木。这样，一幅山水小景的主体基本上就完成了。最后，为了整幅画面取势的需要，先在巨岩上横向画出一树，并顺着树的势画出后面斜向走势的岩体，且留有适当的水云气口。

此幅画虽为小品，但山水画中所有要涉及的要素都包含在其中，有山，有石，有路径，有桥，有房宇，有树，有人物，有水，有云，可谓应有尽有。

四、山水画设色技法

山水画传统上没有写意工笔之分，通常称作粗笔、细笔。粗笔者可指代多数画作，至粗者若泼墨；细笔多指双钩夹叶或绢本上的作品，以及以表现宫苑建筑为主题，线条多用界尺打出的界画。界画等笔路虽细，但与工笔纤毫毕现之意有悖，故传统上并不称作工笔。还有以设色与否为分类，不设色即为水墨，设色者又分为浅绛和青绿，青绿中又包含了金碧和没骨。

（一）浅绛山水画法

浅绛山水是山水画设色的一种方法，也是在水墨山水的基础上再敷以色彩的山水画的统称。虽设色，但仍以墨为主，基本上水墨要画到七八分上才可敷色，以色补水墨之不足，以色分水墨之明暗。在古代流传至今的山水画作中，浅绛占绝大多数。

浅绛山水画法特点是清淡素雅，没有火气，故为历代文人雅士所钟爱。其是在已勾勒皴染好的水墨基础上略施色彩，设色通常以赭石勾染山石之阳，以花青渲染山石坡角之阴，以淡赭勾染树干，以花青点染叶子。赭石、花青是最主要的颜色。有时就只用这两种，有时也可以加入少许石青、石绿、朱砂、藤黄。但主调子，就一冷一暖，以暖为主，赭石、花青就解决了。

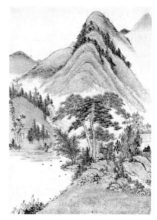

下面，用一幅画的创作过程来演示一下浅绛的画法。

步骤一至步骤四是画墨稿的过程，通常画水墨至此还要积墨再染，直到墨足，而设色，就可以先行染起。画水墨的过程就是画一幅山水画的基本过程。

步骤一：画出院落和陪衬的杂树，使主景物错落有致，不平淡，不简单，并为景物进一步发展做好铺垫。古人画山中结宇、茅舍，多不画院落，最多一引柴扉而已。所以画院落完全是映照今人之心态，今天的人们生活在互联网时代，宅在家里便能与世界沟通，但于邻里则素无往来。人与人的心理距离和空间距离已然和古人有所不同。有了院墙就有了起码的安全感。画，从来都是一种理念的体现。

步骤二：画出院子外面或者说周围的山坡。山坡画得很平缓，这也是符合客观规律的，有人居处，山不可过于险恶。坡上画出远树，隐约可见房舍，与前景呼应。

步骤三：画出主峰。主峰陡然兀立，与前景形成对比。这样的组合看似寻常，其实有中国人的理念孕育其中。所以说"山水画"并不是简单的风景画。

步骤四：画出左边的远山，并给所有树加完叶子，墨稿就算画完了。

步骤五：染色。染色须先染赭石，赭石染于山石的凸面，即亮面。从宣纸的背面染，因为背面不会遮住墨迹。但背染颜色要稍浓一些，赭石、石绿等石色都可以这样从背面染。染过之后视必要还可以在正面接染。染过赭石，接着就染花青，甚至不必等赭石干，趁湿正好可以两色相接。花青、藤黄等非石性颜色就不必从背面去染。因为它们溶水性好，遮盖力不强，不会影响到前面的墨稿。染花青多染在山石的阴面或凹处。不仅符合自然规律，也可以突出画的立体感。树叶也多是用花青来染的，为求变化，在控制浓淡变化的同时，有时也加入一些其他的颜色。

步骤六：远山一般也是用花青来渲染的。另一种方法是可以在花青中调些许墨，然后再蘸一些浓花青于笔尖，一笔写成远山。这样的方法要事先留着远山先不画，待敷色之时一并画出。

最后题字落款，一幅画就算完成了。为了点题，题款前在山口树杪之间加画几只飞鸟。

（二）没骨山水的画法

没骨法山水，据载始创于南朝梁武帝时期的张僧繇。张僧繇擅画佛像，其山水以色直敷称没骨，与晋唐间顾恺之、陆探微、吴道子并称画家四祖。

纵观中国绘画历史，设色之法应先于用墨之法，故绘画原本叫"丹青"，只是中国画的轨迹并没有像西方一样，从材料到方法都朝向敷色完备的方向发展。由于墨这种材料的存在，配以纸张的运用，水墨画得以发展并成为中国绘画的主流，使中国画没有朝着肖似的还原主旨去发展，而是进入了更深一层面精神境界的笔墨审视。

《丹枫呦鹿图》在传世的中国古代绘画作品中，地位非常特殊，其撑满画面的框式剪裁构图可谓绝无仅有。据有关专家研究推测，应是记载中的辽国皇帝赠送北宋皇帝一通屏风《千角鹿图》中的一开，若此说成立，其构图风格的突兀于画史，也可以得到合理的解释。而其画风，特别是鹿的表现上有明显的西域传入的风格，也就可以理解了。

回到设色为主的没骨山水上，史传南朝梁张僧繇创立该法，可惜其作品已失传，仅有的一幅藏于台北故宫的《雪山红树图》也疑为晚明之作。连其后继者唐代杨升的作品我们也无从看到。唐宋以后，历代总有画家称拟张僧繇法作山水，并见载于史。明际以来，能看到的画家拟作（如董其昌《峒关蒲雪图》、蓝瑛《白云红树图》等），亦都与唐李思训以来的青绿山水相仿佛。倒是花鸟一脉，从五代黄荃开"没骨花枝"以来，北宋徐熙创立此法，再到清一代恽南田、赵撝叔（赵之谦）直至清末民初海上诸家，已发展得非常成熟，名家辈出，后继学者也不乏其人。而没骨山水，却少有人画，是为小众。能画者亦是偶一为之，并非专擅。且于画法上又多与青绿山水搭界不清，尚无完备系统的技法。

曾有一种说法认为"没骨"即全以色绘，不着点墨，就是用笔造型而不是勾勒。其实画法之核心即三法，墨混色法、色混墨法及色色相混法。

墨混色法。画树干、树叶及山石都会用到此法。首先将笔蘸足墨水，有时甚至是浓墨，然后再于笔尖处蘸些相应的颜色，待遂画色愈淡而墨即出者。

色混墨法。此法乃先蘸颜色，而后蘸墨，此法是越画越浅，而颜色随着墨的流失而逐渐析出。

色色相混法。色混色多用于点叶，可有多种组合，视不同叶子的特点需求而定。

第七章 新时期中国画教育的现代形制

第一节 当代中国画教育的文化路径

随着我国经济与科技的快速发展，人们对"人文"与"科学"的概念越来越清晰，并能够感受到二者之间存在着不可分割的关系。"人文"与"科学"既相互冲突，又相互依存。当然，这种相互依存并非简单地将二者相叠加，而是文化层面的相互渗透。同理，传统与现代也并非两个完全对立的概念。传统是现代的基础，现代则是传统的反思和发展。因此，就中国画的教育而言，其在当今的发展必然要依赖现代的文化，即依赖"人文"与"科学"共生平衡。这也是当代中国画教育的基本文化特征。这一文化特征描述的是具有包容性和多重性的综合文化观，其中既包含了中国传统的"人文"倾向的文化，也包含了受西方文化影响后为我们所接受的"科学"倾向的文化。

中国画教育在当代的发展，必然要适应当代的社会状态。因此，其在当代必须形成新的形制。在当代中国画的文化特征影响下，只有广泛吸收多元的文化营养，专注专业本身，才能拓展中国画教育发展的新空间，并真正推动这一艺术的健康发展。

《关于积极推进"互联网+"行动的指导意见》明确了"互联网+"创业创新、协同制造等重点行动计划之后，"互联网+"已然上升为国家战略，被认为是推动我国经济社会发展的新动力。现如今，我国各行各业的发展都离不开信息技术，自然，"互联网+"也成为各行各业深化改革的重要方向。

在这一时代背景下，随着互联网技术的不断发展和其在各行各业的普及，教育事业的发展也进入了互联网时代。因而不少教育界的相关学者都开始进行"互联网+"在教育中的应用研究，并致力于探索如何借助互联网技术对传统教育行业进行改造和优化。与此同时，国内许多高校都相继提出了"互联网+"办学理念，而且BAT等国内互联网巨头也将发展的注意力转移到教育上。在这一时期，"在线教育"得到了快速发展，各类互联网平台都涌现了一大批各式各样的在线课程，似乎"互联网+"教育的崭新格局就要形成。

网络教育，即在线教育，是一种新型的教育模式，它利用网络多媒体和各种先进的手段来开展系统的教学与互动活动。

一、中国画教育的文化主体性培养与文化路径探索

当代美术的发展必然要从主体性层面出发，且在这一过程中应当理清其价值体现的基本途径，并将价值创造从思想层面落实到实践层面。只有这样，才能真正为当代美术教育模式的构建提供具有借鉴意义的经验。

（一）文化主体性的塑造

文化在历史中绵延流布，具有丰富的形态，并且不断发展。中国文化数千年薪火相传，生生不息，延绵不绝，不断推陈出新、继往开来。中国历史上发生过多次巨大的文化变迁，但是19世纪中叶以后中国的社会体制与文化观念都发生了很大变化。西方的艺术与思想也深刻影响着中国。中华文明遭受巨大的冲击，能否保持其古老且唯一流传至今的民族文化，能否延续它独特的传统与特质，能否保持文化的主体性，成为现实中严峻的和需要思考与重视的问题。

人类是文化的创造者，也是文化的承载者。换言之，人是文化的主体。因而文化一定会反映主体的基本意识和行为特征，并在一定程度上凸显出人的主观能动性与思维超越性。从这里我们能够看到，文化的产生必然围绕着主体价值核心，文化不仅仅体现在人们思想观念层面，更对人们的行为方式具有决定性影响。可以说，文化能够反映出集体和个体的信仰、习俗、好恶、判断、习惯等等。而文化主体性理论则是建立在人的认知基础之上的，也可被理解为是个人或

集体在意识与实践过程中表现出来的能力、作用、行为，是个人与集体的自立、自决、自主、自知、自觉、自由等有目的的活动，其本身能够展现出一定的价值导向。

文化的主体性表现与个人和集体的传统与特性有着密切的关联。文化主体性对文化构成而言具有核心价值和重要的意义，个人和集体围绕文化的属性和特征开展的有目的性的实践，呈现着文化的能力、作用、地位，是以文化形态、范畴、观念引发的自觉的、自主的、自立的主体活动。在一定程度上，文化主体性能够对文化主体的自律、能动、自为、创造、超越等活动特征进行直观反映，并能够表现出文化的产生、发展、超越的基本轨迹和发展规律。

要对文化主体性问题进行深入探讨，可从广义和狭义两个方面来进行。从广义层面来看，文化的主体性是以人群、集体、民族、区域为凝聚体而追溯的本体，因此其不仅是形成特定文明的基本条件，更是构成文化整体的重要内在特质。再从狭义层面来看，文化主体主要指的是对人本质特性的探讨。文化主体性相关观念是现代社会的产物，这种观念彻底推翻了古典主义哲学中关于主体与人的分离的认知，并在借鉴了认知主体理论的基础上将主体论哲学提升到一种被称为"哥白尼式革命"的阶段。在这种情形下，以"人"为中心的世界观和价值观得以确立，同时人与世界产生价值关系，世界的价值因人的存在而存在。由此可以推论，价值的实现即人在文化世界中的主体实现，而人在创造了文化价值后，有意识地运用价值意识的成果。只有在人具有基本自我意识，同时具有支配人自身能力的情况下，主体性才能够在文化中产生。在人类社会当中，人与人之间的沟通和交流具有多种途径，如语言沟通、图像等视觉元素沟通、利用现实存在的物品进行沟通等，这些沟通方式都有一个共同点，即都与文化有着一定程度的联系，因此这些手段都属于文化手段。同时，这些手段的使用也能够推动文化的发展，而文化的日益繁荣也促进了人的全面发展。文化主体性以人作为实践的基本条件，文化主体性也是人发展与超越的基本前提和保障。

中华民族的文化主体性在稳定性方面是极具优势的，且其本身就具有极强大的生命力。而中华民族文明的主体性主要体现在"中国的文化主义"以及"在传统以内变化"的历史观上。其特征主要表现为对自身历史的文化认可，并坚信自我

文化具有不可比拟的优越性，是无法被超越的，更是无法被破坏和消灭的。在民族中心主义理论当中，世界观承载着相对应的价值判断方式与价值态度，这也在一定程度上决定了其发展的基本规律。

对于任何一种文化来说，表层的形态表现总会随着时间的推移或社会环境的变迁而不断变化，但其本质的主体意识则是相对稳定的。文化的主体意识总是以返本开新的方式，在历史的长河中延续。因此，每当文化的主体处于迷失之际时，他们都会从内心深处涌现出追溯本源的欲望，并且会重新对历史与传统进行审视，而在这一过程中，个人与集体的文化行为就会得到进一步的提升，并推动文化新形态的形成。中国传统文化的发展也是在传承与创新相互交融的基础上进行的。也正因如此，中国五千年来的历史文明在今天依然清晰可见，而进入 21 世纪后，中国文化的发展面临着从未有过的机遇与挑战，如何在令人眼花缭乱的科技时代，在传承中华民族文化传统的基础上适应科技时代的社会文化发展需求，真正实现中华民族的伟大复兴，是如今迫切需要思考的问题。

美术教育领域中的文化主体性，牵涉教育培养的文化定位，是文化导向与知识谱系构建的核心问题。文化主体性影响教育目标的设定、教育机制的设计与教学内容的选择，引导操作层面的方法，带有文化主体的价值判断的意味。

就艺术教育而言，通常注重学科和专业本身，因此艺术教育理念的制定通常与艺术自身学科性质和特点有着密切的关系，也就是说，艺术教育的基本形态是由学科特点和专业特点决定的。自 20 世纪以来，中国美术教育的模式得到了不断的发展和演变，在这一过程中，我们能够看出人们对美术的态度和观念在一定程度上影响美术教育的发展方向。如果继续深挖，则能够发现美术教育观念的变化也在相当大程度上受到文化观念的影响。艺术属于文化范畴，而文化的态度与意识则直接影响到知识系统的发展。如果从文化构建的角度来看，文化区域及其传统的本质特征始终对文明的显像产生着影响。就艺术展现出的形式与形态而言，表现出与文明发展相吻合的特征。也就是说，艺术能够反映文明自身的发展进程、优劣等特点。文化主体性问题本质上是超越艺术本质论的，艺术本质论所探讨的问题是艺术本身的问题，而文化主体性问题则探讨的是有关文化、民族、

个体的属性为何的问题。任何一种艺术只要存在于世，都会表现出主体性。而在对艺术进行研究时，如果忽视了对艺术主体性的研究，就好像没有地基的大厦，是无法深入进行探讨的。

中国画艺术是中国传统艺术的重要组成部分，其价值不言而喻。随着全球化的推进，国际上各种文化相互交融和碰撞，使中国人大开眼界，并建立起崭新的文化观念。而在这种世界文化环境下，只有传承中国独一无二的文化艺术，并推动中国艺术进入世界文化圈当中，参与到世界文化交流碰撞的动态当中，才能推动当前中国文化艺术的全面发展。中国画教育在这样的时代背景下，也面临着巨大的发展压力。现如今，如何提高我国各水平层次中国画教育的质量，推动高校中国画教育模式的改革、教学方法的创新，是当代中国画教育从业者不可回避的问题。

一方面，当今社会已经进入科技迅猛发展的阶段，工业的快速发展和科技的不断革新为人类带来了更加便捷的生活，这些科技产品吸引了人们的注意力，导致人们逐渐开始淡忘传统文化的魅力。但人之所以为人，正是因为人们不仅能够创造物质财富，还能够创造文化财富。同理，人的生活不仅需要物质资源，还需要文化资源，而现在新一代青年往往在无意识间将追逐的目标锁定在物质资源方面，而忽视了对精神文化的追求，因此他们很难感受到古画中表达的意趣。事实上，中国画的艺术魅力并没有因时代的发展而消亡，而当今社会的人们对中国画的兴趣不高，主要原因是绝大多数人不懂如何鉴赏中国画，无法从中国画中获得独特的审美体验。此外，随着互联网技术的不断发展，当代青年更希望通过生动有趣的方式学习，而传统的、古板的中国画教育方式让当代青年难以接受。种种原因都导致当代青年对中国画艺术所知甚少。尽管现代信息技术在一定程度上分散了人们的注意力，但信息技术所具备的优越性却是传统技术所不具备的。因此，我们应当利用信息技术来促进传统文化的传承与发展，为中国画在当代的传播创造更多机会。

另一方面，现阶段我国的中国画教育身处于多元文化的浪潮之中。在门户大开的当代社会，各种海外绘画艺术不断涌入中国，在丰富我国师生艺术视野的同时，也为我国专业美术的发展带来了新的挑战。多元文化对中国画的发展和传

播既存在积极影响，也存在消极影响。尽管外来文化分散了人们对中国画的注意力，但外来文化的各种新元素也被中国画的现代创作吸收，并推动中国专业美术教育呈现出多元化的发展趋势。当然，在这一发展过程中，一部分中国画教育被外来文化同化，尽管还保留着中国画的外壳，但其本质却已经失去，这导致中国画的本源面貌逐渐偏离中国传统文化。此外，还出现了一些崇洋媚外的人，只会欣赏和崇拜外来的艺术，如油画、动画、艺术设计等，缺少对中国画的深入认识、理解与鉴赏，而忽视了中国画与中国文化本身所具备的内涵与魅力。

在全球一体化的时代，外来文化进入中国是不可避免的，我们也不可能停止文化的交流。但保护和传承中国画艺术却是现实可行的。而要实现对中国画艺术的传承和保护，就必须从推动中国画教育的改革入手。而就目前来看，我国各类高校中国画专业教学改革步伐太慢，尤其是许多地方院校都存在课程设置不合理、教学手法过时、教学设置老旧、教学内容不全面等多种问题，这些问题都尚待中国画教育工作者解决。

1.主体性重塑是价值实现的前提

自近现代以来，中国美术教育的模式一直都呈现出不断西方化的特征。这是一个基本的历史事实，也能够在一定程度上体现出中国文化能动性的价值选择与判断。我国美术教育模式的西方化源自清末民初，当时一大批先进知识分子纷纷留洋深造，他们回国后，将西方的美术思维与教学方法在中国进行了广泛实践，并奠定了中国现代美术教育的基础。这种行为在当时的确对推动中国的现代化发展和中国艺术的发展有着不可忽视的意义，但经过一百年的发展，对西方的教育模式以及美术技法的吸取，却导致出自我文化主体的消融迷失。从当下所存在的问题来看，作为当代的一种文化价值与取向，其主体性重塑也就成为一种必然，也是自我文化价值实现的基本前提。

价值的实现与文化主体的建构是互为因果的。文化主体的建设以文化自觉为基础，通过自觉以及立场与方向性的选择，进而实现自我独立的发展与形态，逐渐形成文化主体的发展与进步，最终达到价值的最大化。这种由文化自觉引起的文化主体性行为，将决定文化的方向和价值，决定文化道路的选择和判断，是文化体系成熟的标志和艺术创造力的基本源泉。艺术教育的核心动力还来自文化自

觉所产生的文化主体性的建构。构建当代中国画教学模式，必须体现中国文化的主体意识。只有重塑中国文化的主体意识，才能实现中国艺术价值的展示和中国艺术价值的继承与创造。

2.主体性重塑是自由实现的保障

自由这一概念就本质而言，离不开人也即主体的存在。所以，人类社会中并不存在所谓的"绝对自由"。自由这一概念在哲学、政治学当中常常出现，因而人们在绝大多数时候都将自由这一概念与政治或哲学相挂钩，而很少谈及自由在文化艺术领域中的意义。"绝对自由"或许在理论或精神层面是存在的，但由于社会的复杂性特征，自由这一命题不仅要满足个人的需求，更要满足人类集体的需求。因此，在人类社会当中，自由是建立在责任之上的，有相关之自由即应负相关之责任。自由的边界是别人的自由，所以自由从来都是有制约的和有前提条件的。但这种限制并不意味着自由观念的无意义，相反，在制衡和挥洒之间，构成广阔的自由维度。所以，在人类社会当中，自由是最可贵的，也是最需要人们极力保护的。只有全球人都觉醒自由的意识，主张自由与平等，才能够真正消除专制。而自由本身也具有一定的哲学内涵，从哲学理论角度来看，自由是必然存在的一种对世界的认识，也是人们认识事物客观发展规律的基本前提。因此，只有理解自由的深刻内涵，才能够将自由的理念运用到各种实践活动当中。此外，自由本身也包含着特定的价值判断，这种判断在人类社会、经济、文化现象中都有不同程度的体现。在政治学、经济学、社会学理论当中，都有对自由的解释，且各个学科都使用了各自的研究方法，对自由在本学科领域中的相关问题进行了深刻的探讨，这足以说明自由的问题具有普遍性。而在美术教育研究领域，对自由的研究主要体现在其文化概念方面。

主体性与自我意识本质上都源于"自我"的主体经验与意识。只有在自我意识逐渐清晰时，才会逐渐诞生对"自由"的需求。而主体性既是自由的前提，也是实现自由的基本保障。人的个性与主体性之间是相互关联的，且二者的实现通常是同步的。通常人们在进行自己个性特征的塑造时，可以采用以下几种办法：第一，赋予他们自己的生命的推动力量或者意志以一种特定和具体的（合理的）方向；第二，辨认出使这种意志成为具体的和特定的而不是任意的的那些手

段；第三，在自己的现有条件和个人能力范围内，以最有成果的方式致力于改变实现这种意志的具体条件的综合。事实上，他本人更倾向于相信，人沿着合理的方向，运用特定的手段，在可能的范围内有效地改造外部世界，从而实现自己的意志，就是主体性这种"人的本质"的实现，人以自己主体性的活动使自己成为主体。

对于任何一种艺术形式而言，艺术的根本目标必然是经由对客观的认识理解与自我的体验、自由的表达与情感抒发而成就的。所以说，艺术与自由有紧密的关系，而艺术的精神在本质上与自由的精神相契合。换言之，没有自由，艺术就无法展现出真正的价值，而艺术只有依存于主体性，才能真正得到自由。所以，在美术教育当中，教学理念的价值取向也应当为追求艺术本体性和艺术自由性。只有当美术教育工作者确立这样的教育目标后，才能找到美术教育坚实的依托和长期发展的保障。

自由是从主体性中分离并提升而来的，而主体性在某些条件下也表现为个性。对于艺术创作来说，自由能体现出首要的特征，它与个人主体性之间有密切的联系，它常常受到个体独立意识发展的影响，而艺术价值则建立在以个体为出发点的文化实践活动中。艺术与自由必然互为表里，只有那些具有自由独立意志之人方能趋近艺术的终极目标，只有艺术的自由品质才能验证个体提升超越之层面。

3.主体性重塑是模式构建的基础

文化的发展要求人们正确积极地把握文化的本质和规律，形成对未来事物的观念投射，这自然要体现在主体意识上。因此，文化实践活动的观念存在于它的目的和结果之前。主体性构建导向是通过把文化客体的属性和主体的需要，在构建的观念中加以连接并努力实现。在这里，观念构建起的理想文化，不仅包含了对现成文化属性、本质和规律的认识，还包括对现有文化没有的内容的认识。所以，进行主体性的重塑与构建的前提应该是观念与意识先行。

现实的行为与活动也会对个体或集体的需求与欲望进行反映，并通过对现实问题的分析，找到事物发展的规律，并逐渐掌握改变现实存在的文化范式。在人类社会当中，只有当人类的认知得到提升，并具有文化需求时，人们才会真正投身于文化的创造活动当中。因此，认知与需求是文化创造之根本动力，它是会随

着时代与社会环境的变化而变化的。个人与集体通过文化主体性所具有的能动性行为实现构建，构建行为本身也是一种主体性的实践。

文化主体性的本质体现为一种构建的形态，其基本特性则表现为价值性、指向性、超越性。这里提到的"主体"代表着个体与集体之间的统合关系。例如，从民族视角出发，我们能够发现每个民族都有独特的民族性格，如中国人表现出含蓄而稳重的性格特征，美国人表现出自信、坦率、竞争意识强的性格特征，而日本人则表现出温文尔雅却内心充满矛盾的性格特征，等等。这些民族特性的形成与该民族的地理位置、地域特征、民风民俗、历史文化等都有着直接的联系，是传统文化一脉相承的表现，代表着主体性体现出的有意识的实践范畴。

（二）树立"成人"培养目标

教育目标的制定通常要先参考人们的教育预期，而教学的计划也是按照预期的培养目标进行设计的。美术教育作为艺术教育的一种，其本质上不仅是对美术技术的传授，更在于传播艺术与文化。此外，艺术教育的创造性功能通常由该种艺术的基本特性决定，但无论如何，其必然蕴含着更为深层次的意义，简言之，即艺术会塑造人。艺术能够完善人格、提升人的内在涵养、增强人的情绪体验与情绪控制能力，进而帮助人逐步走向完善。由此看来，美术教育的基本模式构建必须确立三个基本目标，即构建定位应链接教育、文化与艺术。当代高校的美术专业教育要引导广大学子志存高远，并坚持在艺术道路上不断前行。为此，高校必须帮助学生练就扎实的基本功，建立起完整的学科知识体系，并尽可能地拓宽学生的文化艺术视野，鼓励学生从多学科角度来审视和解读艺术，进而帮助学生获得较高的艺术创作能力。

就目前而言，学术界对美术教育基本定位的认识，往往是在对美术和教育的认识之间徘徊。一些学者将重点放在美术专业性方面，因此美术教育必须以探寻美的本质为基础；而另一些学者则认为，艺术教育是塑造人的学科，因此应当更加注重美术对人的成长所产生的作用。事实上，这两种观点都反映了不同学者对艺术价值取向的解读。

在中华人民共和国成立之后，我国的美术教育也在很大程度上受到社会主义

发展的影响，尤其是在计划经济时代，我国的美术教育也秉持着相关原则，因此当时的美术教育坚持"量身定做"的培养原则，而培养的目标即为打造社会主义事业建设的"螺丝钉"。在学院教育中，美术教育也坚持采取"延安模式"，坚持用艺术来教育人、培养人、成就人，塑造出党的战斗员、宣传员。所以，这一时期艺术和艺术教育的根本目的是为工农兵服务。随着时代的发展，到了20世纪80年代之后，人们对美术教育和教学的方法问题又展开了深刻探讨，并更加关注艺术自身的"本质性问题"。在这样的学术氛围下，美术教育的价值取向也随着人们对艺术的认识变化而不断发生变化。"为艺术而艺术""艺术为人生"就是这种变化的主要口号。其间问题错综复杂，艺术的观念不稳定，动摇了教育的力量与目标，并且这与现代教育理念也相矛盾。

如果我们将学院的教育单纯地看作是一种技术性教育，或是一种职业性的教育，那么学院教育的育人功能便无法得到发挥。随着社会的不断发展，在经济利益的驱使下，一些人带着功利性眼光来看待学院教育，将学院教育看作成名或是赚钱的门路，这种思维与学院教育的目的完全不相应。而事实上，学院教育既不能满足学习者成为"艺术家"的成名之梦，也做不到让每位毕业生都能入职名企、获得高薪。因为，所谓艺术家其本身并非一个具有功利性的名词，艺术家应当是一种人生志向的选择，并非通过学院教育直接实现的效果。美术学院很难直接培养出艺术家，这是历史性的经验，就如同当年包豪斯宣称只培养艺术工匠。

教育不仅要"教书"，还要"育人"。因此从本质上讲，教育应当以"成就人"为根本目的，即帮助人变得更好、更完善。教育一定要以人的成长为核心，即"成人"，而非传授某种技能。从这里来看，教育的核心价值主要体现在培养人的独立意识和独立判断能力，并提升人的社会责任感。至于其他的技能教育，则可被看作实现教育核心价值的途径或手段。教育不仅仅是告知定性，授其已知，明晰共性，更能引导其探求未知，阐扬创造性。告之已知，是为了使其发现未知。艺术教育更应告知传统中发生了什么，里面有着怎样的规律与方法，提示并鼓励学生界定自身的问题，解决未解之课题，克服途中之困难。

在20世纪，我国的美术教育整体上体现出过于关注技能技巧的培养，而忽

视素质教育的特征。这在一定程度上受到崇拜西方古典美术教育范式思维的影响。尽管这种教育思维帮助我国美术学子打下了坚实的技术基础，但不可否认的是，其在文化传承方面的确存在着不少的缺失。经过多年的美术教学实践经验积累，我们不难发现，那些自身拥有较高文化修养和较为广泛的艺术知识面的学生，其在艺术的职业道路上往往能够走得更远；而那些技术能力较好，但却放松对自己文化修养的提升的学生，尽管在学生时代往往能够获得更好的成绩和更多的赞誉，但在日后的职业道路上，却更容易放弃、中断艺术的学习与追求。而造成这一现象的原因是，那些掌握极佳技术能力的学生，他们所操持的技术不是经由独立判断而发展来的，本质上只不过是对技术的模仿，尽管打好了艺术创作的基础，但却没有构成独立艺术的技术系统和观念系统。任何一位求艺者，在其求艺的路途中，都必须有人文精神来支撑其文化意志，并不断提升其独立思考的能力，否则很难在艺术道路上长久地走下去。事实上，对于美术教育而言，更多地关注技术教育，本质上并没有错。尽管技术是"小技"，但对于年纪较轻的学生而言，他们刚从高中毕业，脱离家庭的全方位保护，尚缺乏丰富的生活经验和人生经历，如果此时立刻要求他们去体悟艺术的本质内涵，几乎是不太可能的。因此，教师不得不帮助这些学生先打好技术的基础。但高校的教育毕竟要兼顾对学生终生的影响，因此高校教育必须要帮助学生树立起不断提升自己文化意志的意识。毕竟，单纯的技术不仅不能推动学生在艺术领域的长久发展，甚至还会成为学生独立发展的阻碍与陷阱，并导致学生在技术惯性中迷失自我的文化诉求。

构建当代中国美术教育模式，应当将根本目标定为"成人"，这是相对于"成技"的唯技术主义和"成才"的唯功利主义而言的。定位于"人"之素养的养成，为其今后个人的发展预设一个开放性的目标。还应以健全学生的人文素养、丰富艺术知识、提高专业能力、培养创造精神作为基本的教学任务。

（三）彰显中国美术价值

中国传统艺术往往讲究对个人修为的提升，即人的修为体现在作品的创作当中。换言之，个人的修为与学问技能互为表里。在这样的思维观念下，人的修为、知识技能、人生观与价值观便会被串联在一起，并形成一个完整的体系，即

一种具有全局性的方法论。中国美术与中国文明同属于一个系统，因此美术也与个人的修为有着直接的关系。此外，美术思维与哲学思维也有着密切的联系，从中国传统美术作品当中，我们也能够看到中国人对宇宙万物的深刻认识和哲学思辨。所以，对于美术求艺者而言，在他们进行艺术创作的过程中，触类旁通的学问是不可缺少的，艺术的创作不能脱离文化脉络，艺术的表达始终也应当与人的追求相呼应，美术教学的目标也为此而铺设。

艺术的意义在很大程度上体现在主体价值的自觉与呈现上，就此推论，中国画教育的意义则体现在独一无二的形式以及对中国传统文化观与价值观的解读上。价值本身应当包含对价值的判断，如果我们用现代之后中国建立起的新科学的系统方法论来审视中国画艺术的教育，那么便很难直接找出对应的美术价值体系。这并非由于中国画画家缺乏哲学体系、操作实践、评价系统的标准与方法，而是因为在判断过程中存在对西式思维的误读，即系统存在不对位问题。就中国画的价值体系而言，这一系统的不断完善主要取决于实践经验的积累。在不同的时代，中国画的价值体系都要经历一个重新构建的过程，并在这一过程中挖掘中国画存在的必要性，进而与时代文化和时代精神相呼应。中国画的价值体系包括哲学系统、艺理体系、操作实践、评价标准、文化效用和接受体系等多个部分。而中国画的教育则承担起中国画传承与当代研究、中国画创作等重要责任，因此中国画的教育改革对中国画价值体系的构建也有着重要的推动作用。

在当代，只有构建起中国特色美术教育体系，才能真正实现中国画艺术的传承与创新。而这一体系的构建过程，需要以传承和挖掘中国美术价值为宗旨，以构建开放、自由、具有艺术创造力的新时代中国美术教育体系为目标。此外，还需要容纳古今、兼蓄中西，将人文关怀最大化。

二、开放包容的发展思路

中国画教学模式改革的基本结构应遵循自身特点和内在要求，突出民族文化精神，并在此基础上借鉴西方美术教育的有益因素。其中，坚持民族性，突出传统文化精神，是构建中国画教学新框架的基点，也是中国画教学模式改革的主导思想。这些基本要求既是中国画教学模式构建的出发点，又贯穿于整个教学过

程，是确定教学内容和教学目标的重要参考。

随着全球化进程的不断推进，西方文化逐渐遍布全世界，而中国作为受西方文化影响颇深的国家，在社会的各个方面都能够找到西方文化的痕迹。正因为此，我们才感受到，当前我国面临的文化危机是如此严峻。

由于现代教育与传统教育的巨大差异，我国的年轻一代学生对西方文化有了更多的兴趣和理解，并且西方文化在其自身知识结构中的影响越来越大。此外，长期以来，我国美术院校的考试科目是素描、速写、色彩等西方绘画基础课，严重违反了中国画招考的客观规律。而且，由于中国画与西方绘画观念存在差异，给中国画教学带来了很大的困难，使学生对中国画感到陌生和不理解。因此，如何协调和解决本土化与西化、民族文化艺术与西方文化艺术的关系，成为中国画教学改革中必须认真思考的问题。

世界上所有民族的文化艺术都有自己的审美取向和鲜明的民族特色。所有民族文化的开放性都是以独立性和本土化为基础的。我们学习西方文化，包括艺术教育的合理因素，并不意味着不假思索地照搬或移植一些外在的东西。当然，也不能为了学习西方文化而学习，这不仅不能促进民族文化艺术的发展，反而会失去自己的民族特色，成为文化全球化的牺牲品。

在全球化进程中，一方面，不同民族的文化在相互交流和融合的过程中会发生碰撞甚至冲突，但不可否认的是，正是在这样的交流过程中，不同文化之间才会发生实质性的融合，各种文化相互借鉴、相互补充，进而促进各种文化的共同发展。当然，这种文化交流也是存在风险的。如果在交流和碰撞的过程中无法把握好取舍的程度，或者不能正确理解本民族文化与外来文化之间的关系，那么极有可能导致本民族文化的衰败，甚至是消亡。因此，在当今时代，要发展本民族文化，就要深刻理解民族文化的独立性，否则我们就失去了自身存在的价值，也会破坏世界文化的多样、多元格局。

在国际文化交流的大背景下，高校的中国画教学改革迫在眉睫。但值得注意的是，中国画教育的改革必须稳步推进，且一定要坚持深挖本土文化，时刻明确自己的民族文化身份，在任何时候都不能被外界眼花缭乱的物质世界所迷惑。否则，在未来世界当中，中国文化和中国艺术的国际话语权会越来越低，中国也很

难在国际上树立起文化大国的形象。尽管现如今，西方美术教学体系已经在我国扎下根来，但在具体的教学实践中，教师们应该有所取舍地进行教学，不可对已经存在的西方教学模式抱有盲目认同的态度。同时，尽管绝大多数学者都认为中国传统美术教学模式与教学方法太过老旧，且不适合当代青年学生，但不可否认的是，传统教学方法和教学模式也是有一定依据的，其本身依然存在着不少值得借鉴之处。高校教师应当深入分析中国画传统教学方式的优劣势，并从中提取出西方教学方法和教学模式中缺失的部分，结合当代青年学生的特征，补充运用到具体的教学当中，进而从根本上提升中国画专业教学的质量。

每个民族的文化教育都是世界文化教育体系的一部分，这就决定了世界主义与民族性是密切相关的。在人类历史上，从来没有一个民族与世界完全隔绝，也没有一种文化教育丧失了民族性。中国画教学模式改革作为一个大国轰轰烈烈的教育改革，应具有包容性、开放性和兼收并蓄的特点，使其最大限度地与其他民族文化教育进行交流与互动，相互学习，共谋发展。

三、"互联网＋"视域下的中国画教育

新时期，随着信息技术的不断进步，我国的教育行业将迎来更大的革新。自我国正式施行素质教育以来，艺术教育的地位在各种教育当中日益提升，且在多年的努力下，人民群众的艺术修养已经得到了不小的提升，这为下一阶段我国各类型、各水平层次艺术教育的开展都奠定了良好的基础。高校中国画课堂作为美术教育的前沿阵地，在当今高科技时代浪潮中，必须要进行大胆的探索与实践，革新现有的教育教学模式，提升高校美术专业的教学水平。

实际上，"互联网+教育"并不仅仅是指在线教育，也并非单纯的"线上+线下"的O2O模式。事实上，"互联网+教育"这一模式为我国教育生态系统拓展了巨大的空间，在丰富教育过程和环境的同时，也对教育的观念产生了巨大影响。陈丽教授指出，"互联网+教育"并非我们从字面意思上理解的在线教育，而是为当代教育提供了一种变革的方式。这种教育模式以互联网技术为依托，以网络平台为基础设施和创新要素。"互联网+"能够引导教育产业日益开放，而这种现象表现在具体的教学实践中，则是教与学的界限和关系开始被打破，且教育领域中的

自我创新与发展能力得到了进一步的提升。

"互联网+教育"就是通过信息网络技术为教育注入互联网基因，实现以互联网为支撑的生态化的教育，以培养互联网经济时代满足社会发展需要的人才，实现教育全局性发展、战略性转型，"互联网+教育"的根本特征应当是开放、大规模、关注人、运营模式颠覆、注重生态。"互联网+教育"的基本价值取向是"互联网+"驱动人才培养，变"工具"为"范式"。在这一模式下，人才培养过程逐渐表现出开放化、柔性化、在线化、数据化等特征。从教育的本质来看，这一行业具有较强的社会依赖性，因此社会环境及社会价值取向的改变，必然导致教育观念和教育模式的革新。现如今，工业发展已经进入 4.0 时代，而互联网的概念早已在传统网络信息概念的基础上产生了质的飞跃。互联网已经逐渐化身为集物质、能量、数据和信息于一体且相互交融的物联网，而非传统意义中的信息工具。将互联网技术与教育相结合，可以从需求、供给到学习支持服务等全流程对教育行业进行改造。尽管"互联网+"对教育行业的改造是一个循序渐进的过程，且需要教育行业的积极主动配合，并不断改革教学模式与教育思维，但不可否认的是，互联网对教育的影响已出现成果，且教育资源已经呈现出日益丰富的状态，教学形式的变化也在稳步推进，教学评价方式日益多元。所以，对于当代高校教师而言，只有不断适应新的教学模式，才能够推动高校教育的发展，并在教学过程中实现自己的价值。

（一）"互联网+"与高校中国画教育融合的优势

"互联网+"模式进入高校艺术教育本身是具有先天性优势的。艺术教育需要为学生展示大量的学习资源，而这些资源并非仅仅是传统意义上的文本资源。互联网具有资源量巨大、使用方便快捷、交互性好的优势，是目前其他教育模式无法取代的。随着新技术、新形式、新模式的不断升级和应用，数字化带来的创新和变革对教育事业的发展产生了巨大的影响，如人工智能、电子书、虚拟现实等技术，都成为新时期重要的教学途径。在此基础上，艺术教育的内涵得到了进一步的升华，美术教学的内容与方式得到了延伸与创新，进而体现出"互联网+"在美术教学模式中的独特优势。

1.个性化教学和服务

一方面，在以往的高校中国画教学当中，教师利用网络技术主要体现在利用多媒体设备为学生展示文字、图片、视频等资料。而在艺术实践课程中，教师还是会通过现场教学来指导学生。在"互联网+"视域下，教师教学的方法则在此基础上得到了进一步扩充。例如，学校可以通过连线相关专业知名教师进行网络授课，这种授课既可以是实时的，也可以是录制播放的形式。具体的教学方式可以根据学校教学计划和学生学习需求进行合理安排。另一方面，"互联网+"视域下的教育可以为不同程度的学生提供不同难度的课程，学生可通过线上测评等多种方式来了解自己对学科的掌握情况，并根据自己的喜好自主选择学习内容，也可以与授课教师双向选择。总的来说，"互联网+"形成的新的教学模式已经不受时间、地点、学校、教师等因素的制约和限制，为求知者提供了个性化教学和服务。

2.优化教学资源

建立资源共享网络是推动互联网技术在教育领域中应用的重要措施，通过建立资源共享网络，能够帮助高校高效地进行教学资源的优化。中国画教育也是如此，通过教学资源的优化，各种学术理论研究成果可以得到更为全面的汇总，各种名家教学视频能够为学生带来更加宽广的视野。例如，利用网络资源和平板电脑建立一个庞大的学习资源库，其中包含大量相关课程、课件、作品图片、音频、视频以及各种有趣的互动课程。软件库中有著名艺术家的作品供学生欣赏。学生可以触摸屏幕进行操作和互动，也可以控制电脑进行创作和相互评价。这些教学资源与高校优秀教育资源相结合，能及时反映最新的科研教学成果，并能不断地对其进行更新和补充。此外，如果学生遇到困难，可以在线上通过网络寻求解决办法或者和教师直接交流。良好的交互性能是"互联网+"技术的一个重要特征。借助电子邮件、论坛、微信、微博、直播等网络工具，实现教师与学生的零距离接触与线上互动学习。通过"互联网+"，教师与学生随时进行全面的动态实时交互，通过平台交流形成交互式学习。这种不受时间和空间限制的新的教学模式增加了师生交流的机会和范围。

此外，就高校中国画的教育而言，通过利用"互联网+"技术与平台，还能够

极大地拓展中国画专业的潜在课程教学。潜在课程也称为隐蔽课程、隐性课程，是与显性课程相对而言的，在课程背后制约这些公共知识的选择、分配、授受过程的价值、规范、信念的课程体系。潜在课程的教学方法是间接的、不明显的、内隐的，往往作用于学生的潜意识和潜在心理反应，进而对学生造成长远而深刻的影响。这种课程的教学更注重教学的熏陶作用，往往不会过分追求教学成果的表象体现。由于学生对教师的教和自己的学大都没有明确的意识，因此这种课程的教学缺乏自觉性和明确的目的性。事实上，潜在课程的方式十分多样，诸如学校文化历史因素、艺术鉴赏类课程等，都属于潜在课程。尽管这些课程已被证明确实有效，但这些影响往往是不系统、不全面的。而中国画专业所涉及的潜在课程非常广泛，包括艺术理论、文化理论、文学、心理学、社会学、社会艺术实践等多个领域。这些课程对学生的综合能力和人文素养的提升有着重要作用，因此是高校中国画专业教育重要的教学补充。然而，就目前我国各类高校的中国画教育而言，学校大多无法为学生提供如此全面的课程，因此利用"互联网+"技术和平台显得尤为重要。

3.带动美术专业发展，培育复合型人才

网络技术的日益成熟使得教育的方式越来越丰富，在"互联网+"的环境背景下，美术的教育获得了更多前所未有的应用方式和应用场景。例如，大数据、云计算技术对事物形状、色彩的辨识与分析，三维立体扫描技术、3D打印、虚拟仿真、APP技术在电子设备上的应用，这些创新技术已经在各行各业、各个领域都得到了较好的普及应用和长足发展，而且优势明显。同样，这些新技术一定会带动高校中国画课堂教学模式的不断创新与改革。

随着应用计算机技术的不断发展，高校的美术教育也逐渐与应用计算机技术相结合，并衍生出新的专业方向。例如，计算机技术与美术相结合形成的动漫设计专业，该专业在课程设置上不仅包括基础的绘画、素描和色彩等与美术相关的学科，还包括Photoshop、Flash、3Dmax等这些相关的计算机软件和Leanto Draw、Air Server等技术运用。尤其是随着科技与艺术的结合，大数据的计算，以及图像学、光学、电学、力学等科技原理，也在现代的艺术创作中得以应用。当代的艺术创作不应局限于架上绘画，现代科学技术与互联网技术在艺术创作中的应用日

益增多，使艺术创作形式与风格更加多样化、多元化。高校学生通过互联网不断学习现代艺术观念，积极参与各种艺术实践活动，可以大大提高自身的艺术修养和审美判断能力，进而形成集散式思维。在这种教育中，学生可以快速掌握专业知识，不断提高自身的专业素质，为今后从事艺术和影视动画工作打下坚实的基础。在大数据视角下，高校中国画课堂不仅要教会学生中国画基本笔墨技法、造型方法、形式构成、意境表现等美术基础，还要教会学生如何通过计算机技术进行创作与创新表达，这是给施教者们提出的新要求。

（二）"互联网+中国画教育"的实践探索

1.搭建"互联网+"教学场景，促进教与学互动

随着近年来"互联网+"技术在中国的应用日益普及，高校中国画课堂不再局限于画室，越来越多的高校开始引导学生进行线上学习。系统化的学习内容和在线学习互动体验，不仅增强了学生的学习兴趣，也提升了学生的学习效率。例如，笔法、墨法的远程视频教学已经得到了推广，并获得了较好的成果。"互联网+"技术与其他因素交织在一起，给课堂带来全新的视觉与听觉感受。通过移动终端的应用，将与教学内容相关的视频、直播、VR展示等信息引入美术专业理论课堂，大大缓解了传统教学模式中单调乏味的问题。传统中国画课堂受课堂空间的制约，互动的时间和空间是有限的。而"互联网+"技术不仅带来数据迭代，而且还提升了艺术教学过程中的互动性，增强了学生学习的专注性与积极性。学生可以坐在教室里，与千里之外的专业美术老师进行实时、直接的互动。教师还可以进行远程示范和实践操作，使素质教育真正落实到每一个学生身上。

但就目前的中国画网络教学资源而言，绝大多数高校所使用的仅仅为慕课、电子讲义等形式的资源。这些资源尽管具有线上教育的种种优点，但也存在着形式死板、更新速度慢、知识点滞后、考评方式单一、缺乏个性化教学等诸多问题。为了真正提高"互联网+"时代下高校中国画教育的教学成效，广大教师应当致力于新型网络课程的开发，在信息技术专业人才的帮助下，建立起中国画网络在线辅导平台，并通过线上交流、线上作品点评等方式进行教育，真正搭建起线上教学体系，实现线上教学的个性化发展。在"互联网+"时代，高校美术教师应

当学会转变自身的角色，从知识的灌输者转变为学习的组织者。一些中国画相关基础知识的教学，教师完全可以放手，并引导学生进行网络学习。而教师需要做的则是为学生整理出优质的学习资料，并引导学生在线上选择适合自己程度、与自身专业发展相符的课程。除此之外，为了提升"互联网+"平台教育的前瞻性，高校可以组织线上的专家座谈会、研讨会、学术讲座等活动，以"直播+录播"的方式，在网络上进行展现。如此一来，便可克服学术报告厅场地限制、时间限制等问题，让更多的教师和学生接触到最前沿的学术研究成果，并最大限度拓展中国画学术研究的社会影响力。

2.开拓研究方向，促进传统美术学科新发展

随着新媒体技术的不断发展，越来越多的领域需要依靠视觉传达设计、美术创作来进行装点和充实，如许多APP的界面设计、商业广告设计等等。在当代社会，弘扬中华民族优秀传统文化已成为必然的社会文化发展趋势，因此各种新媒体都会积极利用中国传统美术素材。对于中国画专业的学生而言，掌握各种电脑图形处理和创作软件，学会利用计算机技术创作中国画作品成为当前本专业学生进入社会就业的重要加分项。在"互联网+"技术的支持下，中国画相关的素材与资源都能够实现数字化，这对相关资源的整合与利用来说，无疑提供了极大的便利。此外，在进行一些中国画创作或设计实践时，创作者可利用电脑图像处理软件来进行草图的绘制，利用各种先进的处理功能，能够最大限度地将创作者脑海中的设想以可视化的形式展现出来，既方便了创作者的创作，又便于与合作方沟通。

综上所述，高校的中国画专业也应当结合当代社会潮流与高新技术，积极开拓细分研究方向，在促进传统美术学科创新发展的同时，也能够推动中国画艺术的现实应用与发展。

3.实施美术作品科学化管理，完善教学手段

就目前看来，在我国高校中，中国画专业学生的作品在保存与归档方面，大多采用两种方式，即原始保存和电子档保存。其中，原始保存方法能够将学生的原作进行完整保存，能够清晰地看到学生作品的细节和材料展示；而电子档保存

具有保存时间长、归档和查找便捷、不必担心原作受损等优势。在"互联网+"时代下，许多高校都已经着手建立中国画学生作品数据中心，利用大数据、云计算等信息技术，将每一位毕业生的作品进行整理和录入。通过大数据的分析比较，教师可以快速了解同期学生的个人作品和全国学生的作品，从而进行更全面、更有针对性的教学安排，使教师的教学更有针对性。

4.搭建美术作品客观评价体系，推进教学质量精准提升

美术学科每年都有各类主题鲜明的展览，如国展、军展、省展、市展、油画展、国画展、书法展等，这些展览中作品的征集过程通常包括初评、复评、展览和评选这四个阶段。通常情况下，在初评阶段，作者不需要将原稿寄送至展览中心，仅需要根据要求，将作品照片或者扫描件寄送给展览中心即可。由于初评阶段提交的作品数量较多，因此现在很多展览都通过网络征集作品，并要求作者在网上上传作品电子稿。这种征集和审稿的方式既节约成本，又提升了工作效率。此外，在初评阶段利用大数据对作品的主题、配色、构图形式等内容进行分析，评价系统可以很容易对作品进行分类，并迅速找到内容相似、涉嫌抄袭的作品。艺术作品评价体系的建立将为今后高校作品的评选工作效率的提升奠定基础。目前对学生作品的评分主要是根据作品质量、掌握水平、创新表现，主要涉及基本技法和艺术表现力、风格取向、个人观念和总体评价等。同时由于艺术作品的评价，往往主观性比较强，难免带有评价者的审美取向、个人意愿和喜好。而"互联网+"下的云计算运用可以通过全网的数据分析，对作品的构图、色彩与表现进行初步的筛查与评判，尤其是在作品的创新性上，涉及抄袭与仿制的首先被淘汰，这样是给美术作品评分带来新的客观评价方法的一种可参考与借鉴的模式，将更加全面、客观、合理地对作品的创作难度系数、整体物象能力把握、情感偏向等方面做出准确判断。

5.构建美术作品展览数据库，提升知名度和影响力

受"互联网+"语境下的媒介传播影响，互联网创造了一种新的艺术媒介，使艺术逐渐走出少数人的圈子，而成为大众接触的事物。在传统的艺术品管理模式下，美术馆、博物馆将艺术品牢牢地锁起来，人们只能远远观望。而在互联网技

术的支持下，这些艺术品便可冲破博物馆的高墙与围栏，进入人们的日常生活当中。例如，美术学专业学生对专业微信公众号的创新开发逐渐成为一种主流，当前高等院校的美术学院学生或毕业生大多在学习期间或毕业季运营不同名称的具有专业性质的微信公众号。这些自媒体的运营，通过不同的角度共同构建起中国高等美术院校网络展览数据库，在使得本校师生作品展览及讲座信息得以被传播和交流的同时，让公众随时随地了解展览最新资讯和详细的作品信息，也吸引众多收藏人士和投资者的目光，进而提升了师生作品的知名度和影响力。

"互联网+"技术在中国画教学中的应用要想获得实质性效果，必然要将美术学专业的教学模式和教学思维与之相结合，同时要坚持建立引导学生自主学习和自主研究的教学体系。只有这样，才能够从根本上提升高校的中国画专业教育效率，并促进专业人才的培养。就目前我国高校美术教育现状而言，相关工作者已经开始了教育方法和学习方法革新的探索，"互联网+"技术在这一时期融入高校美术教育，既为高校美术教育的发展带来无限潜力，也为其带来不小的挑战。当代高校美术教育与"互联网+"融合之后，必将对传统美术教学进行系统的提升。随着大数据技术应用范围的日益扩大，高校中国画课堂必然向"互联网+美术教育"方向迈进，这对整合美术教育资源、提升资源检索效率与利用效率有着积极意义。同时，通过运用各种信息化手段，能够让教师的教学和学生的学习活动都真正受益，体验到信息技术为教学与学习带来的便利。

第二节 "互联网＋中国画教育"的目标定位

一、培养艺术素养，掌握中国画原理

中国画这一学科所包含的内容十分广泛，如画理、画史画论、批评品鉴与中国画创作等，都是这一学科学生必须要掌握的。就中国画专业的人才培养目标而言，我们不仅要培养具有创作能力的中国画艺术家，还必须培养出相应的理论、

史学研究人员和作品品评鉴赏者。随着社会文化的日益繁荣，社会对中国画专业学生的能力与素养也提出了新的要求。在这种新形势下，高校中国画专业教育必须突破文化主体性尺度，以"写生"概念为引导，涵盖写生（包括素描和色彩等）、中国书法（包括实践与理论）以及中国画的原理与表现语言等，同时将应用实践能力的培养与中国画技术媒介对接，进而帮助学生树立起整体性艺术创作意识。

（一）中国画"写生""临摹"的方法与观念的拓展

从传统角度来看，写生包括了速写、慢写、素描，同时也应当包括写生方法、素描技法研究课程。其中，写生方法主要是指引导学生对客观存在的事物进行细致的观察，由此产生个人对事物的理解，在此基础上探究如何用造型的眼光对研究对象的相关问题进行研究。所以，在写生课的教学中，通常也分为观察和表现这两个环节。需要注意的是，写生课程不应该布置长期的课程作业，应注重转变解决问题的导向。教师教学的课程任务并非要求学生完成某种风格或类型的写生任务，而是引导学生回归写生本源，即寻求"意图呈现"与"写形状物"的本质。如果教师布置长期作业，那必然导致对要解决的问题模糊不清。因此，即便老师要布置长期作业，也应注意培养学生整体塑造和深入刻画的能力，并要求学生将注意力放在最初的对物象的感受上。此外，长期作业还需要避免范式依赖，因为学生一旦依赖某种范式，那么其个人的感受力与创造力便会大打折扣。

要探讨写生的教学方法，首先需要探讨写生的本质。从字面含义来看，"写"表达的是一种主观的思想和行为，即一种个人意识构建的过程。值得注意的是，在构建个人意识时，形式与主体意识是同构的。虽然任何一种主体的创作都必须借助客观事物，即明确创作的对象，但具体表现出来的形式以及作品中存在的认识构架必然具有高度一致性。写生所面对的对象应该是具有鲜活生命状态的对象。换言之，写生并非对客观"残像"转移、临摹的那种冷冰冰的状态，更是指一种"格物"以至于"达意"的形象化过程，更指向抒发内在观点的途径。只有明确了写生的概念，才能在实践的过程中走出写实主义的局限，进而追求自我的内在体验和表达。这一点对中国画的艺术实践而言尤为重要。中国画注重意境上的

表达，这要求主体对客体间情景交融，并达到物我两忘的境界，进而形成主体的自我感受。

"生"，就其原本含义而言，表达了主体对客观事物运行基本规律的把握。在这里，"生"体现了对生命状态的表达，这种生命状态不仅存在于客观事物当中，更存在于创作主体的精神状态中，并要求创作主体将这种蓬勃的、具有律动的生命状态转换为视觉语言。中国传统哲学与艺术思维中，最高境界在于实现"天人合一""可游可居"，并在作品中建构起对完整世界的描述。中国画的艺术传统绝不描绘死物，即便是一些静止不动的事物，在创作者的笔下也能够展现出生命状态。而在西方美术中，常用"死"去的动植物作为静物。因此，从本质上讲，中国画艺术中往往也能够渗透出创作主体对生命的感悟。就中国近现代以来的美术教育而言，"写生"主要是指对静物进行描绘，但与传统的临摹教学并不相同，"写生"的本意在于探寻意象的本原，以及对客观世界规律性的把握。尽管目前写生的方法已经得到了公认和普及，但我们必须明白写生的本意，否则写生的成果也只能停留在初级阶段，无法真正进入艺术境界。重建"写生"概念，重构"写生"课程，在掌握客观物象规律的基础上，通过观察、理解、体验、领悟，锤炼心手眼内观、外化的实效作用。在中国画写生课程当中，主要包括人物、山水、花鸟这几部分。如果从人像教学开始，教师在设计短期作用时通常不应该超过一周时间。因为长期作用对初学者而言十分枯燥，他们可能会为了完成作业而进行绘画，无法达到最佳的学习效果。需要注意的是，写生训练是一个提高学生思维活力的过程，因此不经过深刻思考的"磨洋工"训练对学生能力的培养并无好处。

一直以来，人们都认为临摹是一个相对保守的代名词。事实上，早在民国初年，我国美术教育界就针对"临摹与写生"问题展开了激烈的争论，而其二者的区别被认为是"落后与先进"的关系。随着我国美术教育的进一步发展，当代为"摹写"重新正名，并为"摹写"注入了更充实的内涵。就艺术的本质而言，其来源通常有三种途径，分别为内在心象、外在物象、艺术本身。艺术发展的根本动力在于这一艺术悠久的历史和支持其存在的文脉，这一点在任何时代都不会改变。进入现代之后，信息技术得到了迅猛发展，在这种时代背景下，人们对传统艺术也有了崭新的解释，这为传统艺术的再发展提供了契机。而事实上，任何一

种艺术的创造都是建立在对传统本源的追溯之上的。就中国画艺术而言，摹写是对经典作品的反复研究和体会，是对经典构图的深入分析，是对作品艺术内涵和艺术规律演进方式的直观探讨。艺术创造往往与图式变化有着紧密的关系，通过摹写研究更能直观深入地体察与分析。中国画的临摹更重要的是学习传统的图式语言及基本的技法技巧与意境表现。

摹写的教学必须要有目的、有计划。教师可以从艺术史学的角度出发来制订教学计划，也可以利用图像学的方法。在教学过程中，教师要引导学生对艺术语言的基本原理、构图法、表现法、中国画的笔墨程式、图式符号等进行深入的探究，并体会其存在的本质意义，让学生在理解的基础上进行学习。通过大量的摹写训练，学生可以积累一定的图像知识，这对学生未来的艺术生涯发展有着极大的推动作用。事实上，没有图像知识的积累，学生即便产生深刻的艺术体会，也无法用视觉语言表达出来，更无法将个人的体会传递给他人。除了摹写以外，培养学生的默写能力也是十分必要的。所谓默写，即凭记忆将观摩过的图像描绘出来。在艺术创作的过程中，摹写过程体现出关于意象的呈现和对艺术方案的审议过程。与传统素描一样，它是探索艺术创作、思考艺术的初步方案。在"三写"环节中，默写扮演着艺术方向的初步摸索的角色，具有极为重要的导向性作用。因此，在中国画的教学中，写生不仅仅是对客观存在的物象的描绘和再现，更是借此来表达主题的主观能动性和主体情感。只有将技术活动上升到艺术层面，才能真正做到对客观景物的真实表现。

（二）建立书法课程群，贯通图文关系，建立中国式的艺术方法

书，源于文，汇于诗，合于画，同于理，达乎道。它也是中国传统文化和造型艺术的代表之一。中国文字从象形开始演变，从意象到抽象，从表意到达情，清晰地体现了中国艺术发展的脉络，可以说，不懂书法就难懂中国画艺术甚至中国文化。

没有文字，就谈不上书写，因此书写艺术是与文字共同诞生、共同发展的。我们也可将书写与文字看作表象与内在的关系。文字是语言的载体，其必然具有传递信息和表达情感的功能，这在一定程度上也能够体现出文字对文化

意象的传达。书写活动的诞生代表文字与语言得以统一，而中华民族几千年来的文明积淀都是建立在书写记录之上的，这也导致书写与文化艺术具有不可分割的关系。

书法可谓是中国传统艺术之代表，书法艺术所追求的终极目标与中国传统哲学观念有着本质上的一致性，是中国传统哲学思维的直观体现。书法艺术运用线条的变化来表达主体的思想情感，以抽象的表现手法来塑造字形。观赏者可以从线条灵动的走势中感受到独特的气质与风韵。中国自古以来都有"字如其人"的说法，因而我们也能够从一件书法作品中感受到创作者的生命气息和创作者心灵的律动。正因如此，书法被誉为是"心灵的艺术"。事实上，书法艺术与中国传统绘画艺术有着共通之处，而书学的发展确实早于画学，这一点我们从画学中的许多理论的发展就可以看出。画学理论常常借鉴书学中的理论来充实和丰富自己，如画学中讲究的章法、虚实、有无、黑白等，也是从书学中汲取的。在几千年的艺术创作实践当中，"书画同理""书画同源"的思想和理论逐渐得到了人们的认可，而书法与绘画的终极追求也是一致的，即探寻人的精神与灵魂最大限度的自由释放。书法的训练不仅仅是对笔画、偏旁部首、间架结构等的训练，更要深入地观察、感受日常生活。任何一种艺术都是在生活的基础上诞生的，因此如果没有丰富的人生经验和生活积累，那这个人也很难真正取得书法上的造诣，充其量只不过是写的字工整好看罢了。"书，心画也"（扬雄《法言·问神》），书法更"可达其性情，形其哀乐"（孙过庭《书谱》）。通过练"书"以求得对"法"的理解与超越。从这一层面来看，似乎没有任何一种艺术能够像书法一样，仅仅用灵动的线条变化就能帮助人获得精神上的体悟。

纵观我国文化艺术史，据史料记载，自隋唐以来，就有"尚法"的书学特点。唐代书学馆教授文字训诂、各体书法，遵循书学以文字训诂为学问基础的古制。自太宗起，文教昌盛，重视典藏，书尚楷法，学有制度，这些都为后世书学的进一步发展指引了方向，奠定诗书画等由技入道的文化线路。到了宋元之后，我国的书与画逐渐融为一体，自此以后，书与画已不分家，书画一体已成为一件艺术作品全面表达作者思想情感和哲学思考的重要手法，增加了书法的作品所能够体现出来的内涵，是纯粹的绘画作品无法企及的。

　　到了近代，最值得一提的是美术教育大家蔡元培先生。他在《在中国的第一国立美术学校开学式之演说》一文中，论述了中西艺术的特点和规律："惟中国图画与书法为缘，故善画者，常善书，而画家尤注意于笔力风韵之属。"他呼吁："增设书法专科，以驰中国画之发展。"从蔡元培先生的演说之中，我们能够深刻体会到，书法是从象形、写实到写意并达至直指人心效果的艺术，而书法的教学也必须要继承中国传统中书画同源、同体、同构之根本，这不仅是书法艺术的根本，更是中华民族传统文化与哲学思维的精髓。事实上，这种文字与图像同源的艺术在全世界范围内都是独一无二的。

　　"故知画者，必知书"（潘天寿《谈用笔》），书画同理，书与画，其具两端，其功一体。书画同体、同构、同法，有着相同的笔法墨功，这一传统观点影响深远。黄宾虹将绘画技法等同于书体，他曾说其画树枝就以"小篆之法为之"。书法的基本特征主要体现为具有形象性和抽象美、抒情性和线条美、个性化与精神意趣的特点。书法创作的基本原理与绘画创作的原理也是十分相似的，而这二者都属于主体表达的范畴，因此在审美方面也体现出一致性。书法的创作讲究骨法用笔和笔力、笔道。而这些都需要长期的实践才能逐渐体会得到。康有为先生曾谈论过自己对书法中笔画的见解，认为"骨、肉、筋、血、气"是笔画中的五重境界，能够凸显出形式元素中的情感与生命状态。而"俗工画"和"文人画"的划分，常常就体现在"一画"的"写"与"描"之别。这种"写"与书法的书写有着本质的联系，在此来彼往、奇正相交、此虚彼实、轻重缓急、黑白相济、奇正相生的"一画"中，生成变化，常常是"一画落纸，众画随之，一理才具，众理辅之"。艺术创作是形式语言高度提炼与反复锤炼的结果，是心、手、眼三者从各不相干到默契配合的结果。要实现这样的变化，需要经历坎坷艰辛的求艺道路，但这却是进入书画世界的必经之路。

　　书法练习不仅能提高学生的书法能力，而且对中国画的创作也有积极意义。通过进行书法的训练和学习，学生可以对中国传统文化、诗歌和历史有更为深刻的了解，这是任何其他艺术形式都无法替代的。而对于美术专业的学生，尤其是中国画专业的学生而言，进行书法训练也是极为必要的。通过学习书法，学生能够快速了解中国传统艺术的基本特色。如果说诗歌艺术是中国传统文化中最生动

的一部分，那么书法艺术就是中国传统艺术中最形象的一部分，二者都有着无限的生命力。因此，如果我们将书法看作是"老学究"研究的东西，将书法看作"专业"技术，与人们的日常生活无关，那么这便是对自我文化的放逐。

书法作为中华文明的文化象征，更代表以文字为核心的知识体系，在中国画教学的环节中增设以书法为核心的课程群，能够促进中国画专业学生对于线条的理解与认知，如书法史、篆刻、诗词格律等课程群，既能使学生了解"书"写过程中的艺术原理，研究其理与法、变与常等艺术法则，又能促进对于中国绘画的深入理解与学习。同时，在书法课程之外，可以开设诗词格律的写作与学习，有利于学生实现诗词与书法、绘画的结合，了解中国文学史的经典。而绘画则代表着知识分子阶层的一种文化传承，与西方手工艺传统有很大不同。书画有"行戾之分"，对文化知识系统的重视在艺术传统中占有非常重要的地位。书法绘画中蕴含儒释道的精神理念，是"艺"与"道"之间的通途，而诗中有画、画中有诗，更使书画同体、同源、同构的关系更加紧密。

就当代高校美术教学制度而言，一直以来，美术都被当作技能、材料与现代的象征，但事实上，这种观点是对美术概念的束缚和限制，更在相当大程度上削弱了中国文明的影响力和中国文化的主体性表达。美术不仅仅是一种视觉艺术形式，更是一种艺术的观念与审美态度。通过美术作品，能够将主体的思想情感、生活体验进行最大限度的表达。而书法的训练则始终伴随着这种艺术呈现的基本意图，因此，中国画专业的学生必须将书法训练当作自己的必修课。

（三）搭建中国画原理与表现板块，建立技术语言基础

中国画原理与表现板块是让学生了解中国画的基本原理、构图的经营与规则、笔墨技法等相关知识。该板块提供各种中国画技法实践课程，让学生了解中国画各种工具和材料的特点及其历史传承。通过学习中国绘画的各种语言和技法实践，了解和掌握中国画艺术的表现规律与艺术生命力的延续，为未来的中国画创作与实践奠定了坚实的技术语言基础，拓展其技术想象力与创造力。

在中国画原理与表现板块，新时期的中国画教学不再把艺术的传播作为一种技术工具，不再人为地把技术工具局限在经验知识环节，而是在学习基本技法的

基础上，充分发挥学生的主动性与创造性，使学生充分把握中国画艺术表现的基本原理。例如，章法、布局、笔墨技巧等，能在中西艺术的自身系统中加以区分并有所创造。在此基础上，根据个人的认知与判断，在中国画艺术创作的道路上根据创作主体的艺术修养与自我认知，合理地对待和使用每一种绘画材料，运用适当的艺术语言表现自我和情感，充分选择适合自我表现的手法与工具，最直接地实现中国画艺术的表达。这时，技术与工具、语言与媒介、表现与情感才能有机地对个人艺术建构发挥作用。

20世纪许多优秀的中国艺术家都很好地融合了各种语言和媒体，形成了各自独特的艺术风格，如赵无极的作品运用西方古典绘画的透明画法与明暗染色法，借鉴西方抽象油画语言，结合中国写意绘画，表达了东方人的审美魅力和文化形象。他以自我感受为基础，融合东西方的艺术语言，以独特的艺术境界呈现了东方人的审美情趣。他的艺术道路既与现代主义时期相对应，又开辟了中西融合的新领域。这些成功的艺术创作经验与道路选择都为当代中国画教育提供了宝贵的资源与经验。

二、提升中国画的创作能力

中国画实践创作模块是通过反复的艺术实践，了解与掌握中国画的制作、表现、技法语言、情感与意境表现等各个方面，熟悉创作方法，积累创作经验，掌握制作基本流程，解决技术与艺术表现难题。同时，初步确立个人艺术语言和技法探索的重点，明确研究课题，逐步明确个人的艺术风格与特征。

（一）转变技术到创作的逻辑

就我国目前各类美术院校中设置的美术教育任务而言，本科阶段的教学仍然是以技术训练为主。高校将大量的学时分配到各种具有固定范式与标准化的技能训练当中，这种做法的核心目的在于为学生打下坚实的绘画技术基础。当然，这种安排也是基于实现古典主义审美意识的，因此这种训练方式的指向性是清晰的，能实现艺术功能的审美价值。

随着社会的发展，人们对艺术的功能、性质与形态以及观念的理解发生了巨

大的变化。现代人更倾向于认为艺术的目的在于呈现主体的自我意识，包括自我感受、思想、情绪等诸多方面。而要真正在艺术实践活动中实现这些理论，传统的美术教学方式和目的就无法满足人们的这一要求，更无法为学生提供更多的艺术选择，艺术的丰富性与多元化便得不到体现。至于学院的美术创作课程，也是美术教学过程的一个部分，学生在一种技术的惯性下表达一些个人体验。

"实践与创造"的理念是艺术专业学习的主要目标，在教学的过程中运用多种技术手段和表现手法进行中国画的专业教学，使学生充分了解其特点和形式表达的可能性。在实践中，学生可以根据自己的主观理解、想象和感受，积极选择合适的题材与艺术表现形式，进行自我的、独特的艺术语言创造，实践自己的艺术创作，根据作品的需要和艺术的发展规律不断对自己的作品进行完善。这样，在反复的艺术实践与探索过程中，学生能逐步探索自我的艺术风格与表现方法，把艺术创作的实践与技术表现和自我发展有机地联系起来，彻底改变过去单一的技术逻辑，建立起新的观念塑造、艺术实践和技术整合三者之间的关系。中国画创作包括山水画、花鸟画和人物画，事实上，本科四年的学习时间非常短暂，因此只有增加中国画创作教学的比例和学时，才能保证教学质量。

（二）鼓励中国画艺术创新，培养创造与实践能力

在现代艺术教育当中，创造性对于绘画艺术至关重要。创造力是可以培养和引导的，不仅需要鼓励，更需要严格的知识体系设计作为其支撑。虽然创新不是衡量教学的唯一标准，但其是艺术的原动力与生命力，也是自我反思、自我定位和自我意识的重要驱动力。创造力并非一种天赋性的能力，但进行创造活动却是人类的本能，是每个人与生俱来的能力。尽管在人类社会中，只有一小部分被人们公认是"天才"的人能展现出超常的创造力，但如果我们细心观察生活，就会发现即便是在日常生活中的小事上，也能够看到人们在发挥创造力。由此可知，创造力是可以培养的，这不仅需要强烈的创造精神，还需要丰富的生活经验和人生感悟。创新教学以已知为基本手段，以未知为最终目的，没有固定的模式、规范与标准。在这种教学中，学生的创新思维、创新精神与创造能力都能得到极大的提升。

创新是一种文化行为，代表着新的方法、新的思想、新的内容。创新被认为是当今最重要的时代精神，这在一定程度上体现出当今时代的文化特征和社会意识。创新活动不仅受到社会大环境的影响，还受到创新主体个体特征的制约。创新是一种创造性行为，其本质是将共同的创造性转化为具有创造性的共同事业，因此创新更多的是指一种集体性的公众行为。创造性这一概念倾向于表达一种观念，而创新这一概念则倾向于表达对原有模式、结构和方法的改变、重新编排和重新编码。创造力与创新之间具有直觉性的联系，创新活动的实现需要以创造性为动力，通过创新活动，我们能够实现某种变革，而在高校的美术教学当中，则体现为教学模式和教学思维的变革。

就当代高校的中国画创作教学而言，忽视时代特点的教学是完全行不通的。中国画创作教学需要制定合理的教学大纲，明确教学目标、课程设置、教学方法以及相关要求。例如，一些地方的高校在中国画创作教学当中，首先应当明确培养目标，即为地方艺术事业发展与艺术教学发展培养青年人才。因此，这些学生必须掌握中国传统绘画的技法和基本艺术原则。中国画原理包括：中国画哲学、中国画美学、中国画形态学、中国画历史学、中国画技法学、中国画材料工具学等。在具体的中国画教学当中，教师必须要让学生掌握扎实的绘画基础，并培养学生良好的中国画艺术修养和较高的中国传统文化素养。与此同时，应当帮助学生树立"知行合一"的学习观，并将这一学习观落在实处，进而从根本上提升学生的艺术实践能力和艺术鉴赏品评能力。

中国画的创作讲究构思的独特性，并要求笔墨技法的巧妙使用。而要获得独特的构思，首先创作者必须具有相当强的创造力。艺术创作活动实际上是复杂的，有时表现为漫不经心的心理状态，打破一定的程式与规范束缚，以一种闪现的形式出现，更有利于启迪创作者的思维，并促进物我之间的沟通和交流。创作的灵感并非只能依靠创作者个人的思维活动，事实上，在艺术教学过程中，教师也可以通过各种启发性教学手法来启发学生的创作灵感。就中国画的教学而言，教师可以在授课的过程中，根据课程内容，有选择地引入当代艺术理论、艺术美学理论、艺术批评理论，并指导学生在课后根据自己的学习兴趣进行广泛阅读，督促学生拓宽学习视野。在这一过程中，学生一定会受到各种理论的启发，并从

中获取独特的体会和感悟，而这些体会和感悟正是其在中国画艺术创作道路上的精神食粮。

三、掌握中国画史

中国画专业的学生除了要熟练掌握中国画绘画技法外，还需要具备扎实的理论基础，因此中国画理论基础、中国画历史、中国画美学等相关课程是不可缺少的。此外，在中国美术的发展史中，宫廷美术、文人美术和民间美术尽管一直都有着较为明确的区分，但三者之间并非丝毫没有联系。事实上，这三者之间一直存在着一定程度的交流，宫廷美术和文人美术将更专业、更高超的创作技法和艺术思维带给民间美术，而民间美术中丰富的人民生活情感与民间社会文化思想又深刻影响了文人美术和宫廷美术。因此，在当代，中国画史的学习也不能忽视中国民间美术这一模块。

民间美术在一定程度上代表了中国的原始文化，体现了地域特色和民族色彩，具有丰富的探索价值。地域性民间美术的创造性与传承性的统一，使其在中华文明中得以传播。研究民间美术不仅可以了解在文化遗产中仍在演变的地方艺术传统，而且可以通过以民间艺术为代表的地域文化特征，了解艺术创作中个体与集体之间的关系。正是因为民间美术具有多样性，才使得中国文化展现出丰富多彩的特性。民间美术本身也具有较为完整的文化体系和系统的表现手法，这无疑对当代艺术创作有着极大的启发意义。事实上，自 20 世纪以来，随着全世界各地人民民族意识的普遍崛起，艺术家对民间文化的关注度逐日增长。而在 21 世纪，各种创意设计从民间艺术中汲取养分、获取灵感已经屡见不鲜，可见民间文化是文化艺术发展的肥沃土壤。

中国画不仅需要创作者具有较高的创作水平，同时也需要具备深厚的文化底蕴和内涵以及理论素养。学生理论的不足跟学校的教育有着不可分割的联系。对于高等专业美术院校的中国画专业或学院，也需要开设中国画理论等理论课程，加强对中国画传统的深刻认识，提高自身的知识储备与文化素养，设置让学生了解到较多中国画知识的课程。

在我国一些地方院校的美术史教学当中，一些教师由于个人知识储备和实践

经验有限，因此在教学中只是将教材内容复述出来。在课程中，几乎不会探讨自己的学术观点，自然也不会引导学生用辩证的眼光去探讨各种学术理论。这种教学方式必然导致课堂教学效率低下，更让学生忽视中国画史学基础的重要性。

中国画历史在一定程度上能够反映出中国传统文化艺术的发展史，而中国画的教学则必须要建立在专业理论知识和传统文化的基础之上。这就决定了中国画的教学离不开中国画历史的教学。不可否认的是，古代的画史画论是古人智慧的结晶，尤其是那些能够流传下来，并受到历代文人墨客肯定和称赞的画论，更是值得当代求艺者深入品读。例如，南朝谢赫"六法论"提出对前代中国画绘画理论知识进行的总结；郭熙的《林泉高致·画诀》对墨法进行了十分详细的概括；元代黄公望《写山水诀》说："董石谓之麻皮皴，坡脚先向笔画边皴起，然后用淡墨破其深凹处，着色不离乎此。"尽管对于大多数中国画专业的学生来说，学习中国画的目的是希望自己也能进行创作，但只有技法的学习，而缺乏传统文化的学习，必然会导致日后的创作活动受到限制。因此，高校教师作为学生求艺路途中的指路人，应当增强理论课程的教学，整合理论教学资料，理清教学思路，不断充实教学内容，进而培养出全方面发展的一专多能的人才。

四、培养哲学与美学修养

中国画的教育同样要求学生树立中国文化主体性立场，形成独立而正确的艺术判断。在进行艺术创作的过程中，对艺术进行哲学性思考也是尤为重要的。首先，这种思考有助于对艺术的深入理解和把握；其次，在获得艺术思维之后，才能够明确自身的艺术定位；再有，培养自己的艺术哲学思维和美学修养，能够帮助自己在求艺的道路上坚定意念和把握正确的美学追求与方向。求艺的道路必然是艰辛、坎坷的，如果一个人没有坚定的意志和顽强的精神，是无法在这条道路上长远地走下去的。而这种求艺意志的培养，必须在本科阶段就打好基础。

中国画教育中的理论课程环节，应借鉴中国文化史中文、史、哲不分家的传统，这也是中国文脉的特点，即史中有鉴，鉴中见论，以论解史，以史为鉴。美术理论应包括中西美术史，特别是要对 20 世纪以来中国美术的发展史与美学观念的演进进行重点讲解。此外，在介绍西方美术发展史时，也要注重现代与当

代美术的部分，因为这几部分的美术史对当代中国乃至国际美术的发展都具有重要影响，学生在了解现代美术发展史的基础上，才有可能理解当代美术创作的思维，进而对美术未来的发展做出预判。

除此之外，中国画哲学观与中国画批评也属于理论教学中不可或缺的一部分。在这方面的教学当中，教师要注重引导学生广泛阅读传统经典论著，强化学生的艺术品鉴能力。对于任何人而言，如果要想在绘画、雕塑、设计等领域真正有所成就，就必须要注意两方面问题：一是有关艺术完成进程中直觉意识的问题，这指的是当代的艺术，也是从事艺术比较重要的个体感悟与审美判断；二是纯粹的艺术和说明性的艺术、永久的艺术与暂时的艺术，超越历史价值与现实价值之间的区别，换言之，即在审美观与艺术实践之间做出区分。也就是对于艺术本质的认识与理解和正确的判断，只有当一位艺术家具备了自身条件所允许的十分完善的审美观时，才有可能对古老的文明产生真正的感悟。

五、增强中国画品评能力，提升社会生活体验

（一）培养对中国画的品评与鉴赏能力

1.审美教育在中国画教学中的作用

中国画是我国传统的艺术表现形式之一，有着悠久的历史和独特的民族风格。中国画教育包含了我国民族传统文化教育、民族思想和民族传统的教育，中国画在功能上也具有很高的艺术价值、审美价值、育人价值。只有了解丰富的中国传统文化，才能真正理解中国画的深刻内涵与意境以及美学追求。因此，欣赏和学习中国画，就要深刻理解与掌握中国艺术的重要精神与美学追求，就要从它的基本表现技法与形式以及审美思想和意境入手，深刻感受中国画艺术无穷的魅力，进而弘扬我国优秀的民族传统文化。

随着社会的发展和人民生活水平的提高，结合新的历史时期的历史任务与文化目标来看，美育在培养全面发展的高素质人才中的作用越来越重要，也达到了一个新的高度。美育是运用艺术美、自然美、社会生活美等，培养学生正确的审美意识、健康的审美情趣和感受美、鉴赏美、创造美的能力，塑造健全的人格

和健康的个性，使自我的生活和社会更加美好与和谐，促使受教育者全面和谐发展的重要途径和手段。在实施素质教育的过程中，尤其是在思想道德形成的过程中，美育有着其他各种教育方式所不可替代的教育功能和教育意义。

美育在高等教育或者其他教学过程中，对学生思想道德的培养起着十分明显和重要的作用，主要表现在以下几个方面：一是引导他们形成良好的世界观和人生观。美育的突出特点是寓教于乐。在关注美学与美的教育过程中，人们会无形地受到思想教育的影响和感染。这种教育对于学生树立高尚、正确的人生观和世界观起着非常重要的作用，也是美育的重要功能之一。二是对思想道德潜移默化的影响。美有强烈的吸引力，在美好形象和美好品质的影响下，人们可以自然而然地接受思想道德教育，变得文雅和高尚起来。这是美育的另一个重要作用。要把德育纳入美育之中，充分发挥美育的思想道德影响作用，进而提高德育效果。这种德育和美育过程中的影响，往往是德育本身无法达到的教育效果。

美育不仅可以提高人的综合修养，还可以陶冶人的情操，更新人的价值观和审美观，它本身就是一种情感教育。通过美育，人们可以有更加丰富和高尚的情感，同时也可以激发和培养个人乐观健康、积极向上的生活观念与审美情绪，丰富个人的情感表达与体验，可以使人从消极、低级的情绪当中走出来，从而使个人的品格、情趣、格调和情操得到进一步升华和更加纯洁，个人的思想会更加高尚和得到净化，人格和灵魂也得到了很大的提升。

作为美育的重要手段之一，中国画教育是面向全体学生的一项基本素质教育，是为了提高每个学生对于中华民族传统文化的审美素养的学习和训练。中国画教育要想成功，必须要树立正确的教育目标，即在教学的过程中不断提升学生的审美修养与文化理解能力，进而提升学生的整体文化素养，并使学生的人格得到完善。由此看来，美育是一种综合性极强的素质教育。除了要以学生为中心外，中国画的教育还需要注重培养学生的感官感受能力。事实上，审美教育的本质是一种针对感官训练的教育，学生只有能够通过感官体验感受到美感，才能获得学习成果，因此在中国画教育的过程中，绝不可忽视对学生观察能力和体验能力的培养。

2.国画教学应培养学生的鉴赏能力

在中国画教育教学的过程中，衡量国画作品水平主要有三个标准：一是看画面的构图是否符合审美法则，看整个画面的氛围是否恰到好处，画面是否给人以舒适的美感。二是从作品的整体风格和面貌进行评价，中国画作品的创作不仅要有中国画的写意精神与艺术表现，更要区别于前人，让后人有所创新与创造。三是要看作品是否有独特的艺术语言与情感表现，是否有独特的思想和意境表达，使欣赏者在观看的过程中能够有所感染和体会到艺术的魅力，能够从艺术语言与情感表现以及画面的整体感觉等方面吸引观赏者，给人留下深刻的印象。艺术作品的风格与特征和创作主体的个性与审美追求是相一致的。

（1）培养学生在国画欣赏中不同的审美情趣

中国画的内涵与表现非常丰富，教师往往需要向学生讲授、评价作品，促进学生理解。学生往往无法独立分析作品，因此在讲解国画的艺术性和特点的过程中，教师要想方设法让学生领略到国画所带来的意境与美感享受，同时引导学生理解画家所表达的审美情趣与艺术表现，帮助学生分析画面中运用的表现手法。以八大山人的《鸟石图》为例，教师在进行鉴赏教学时，可以先为学生讲述作者的时代背景与艺术经历，以及该作品构图中使用的虚实相生的绘画手法与构图表现，分析作品的笔墨表现与技法特征，讲授作品的意境表达，如何对客观对象进行概括提炼与取舍，如何化繁为简，进而达到无画处皆成妙境、以少胜多的目的等。并要求学生深入了解和仔细研究鸟的造型和石头的造型与画家情绪的表现之间的一致性。

（2）加强学生的技法练习，以此培养学生的审美情趣

任何对中国画作品的品评与鉴赏都源于对中国画画史的熟知和大量的作品观赏的经验积累。同时，掌握中国画的艺术与哲学原理，并能够从理论学习中总结出自己的审美感悟，以及能够对作品作出理性的分析，这些能力都在相当大程度上影响着一个人对中国画作品的品评鉴赏能力。但如果仅仅掌握扎实的理论基础，而缺乏艺术实践能力，那么学生往往无法对作品进行细致入微的分析，其审美鉴赏能力也无法达到较高的水平。因此，加强学生的创作技法训练对培养学生艺术情趣有着十分重要的作用。

（二）提升社会生活体验

1.领悟中国传统文化

随着国际文化交流的日益频繁，西方传统文化思想对中国人的影响已经十分明显。在这一社会文化背景下，中国民族文化观与价值观的发展和传承面临着巨大的挑战。中国绘画注重"游于艺"的价值观念，坚持"技进乎道"的基本美学原则，崇尚"合内外，平物我"的思维方式。这种传统文化理念在经历过几千年的演变后已经十分成熟，但不幸的是，现如今在普泛化了的理想思辨和个性需求面前，这些传统文化理念显得日渐遥远。所以，通过中国画鉴赏教学，可以引导学生重拾民族文化传统，深入探索先辈遗留下的思想精髓，挖掘中国艺术的精神内涵，对推动当代中国民族文化的复兴有着十分明显的作用。

2.有助于开阔学生的视野，提升学生的综合能力

中国画是一门综合性极强的学科，学习中国画，除了学习绘画技法外，还必须学习与中国画相关的历史、哲学、美学，甚至要接触一些中国文学、诗歌、书法、音乐等学科，如绘画的"计白当黑"、哲学的"天人合一"、书法的"疏可走马"、音乐的"此时无声胜有声"等相关理论与知识。只有将各种相关学科与中国画的教学相结合，才能最大限度拓展学生的学习视野与审美修养，丰富学生的知识面，进而加强学生的文化自觉意识。与此同时，学生在进行中国画鉴赏的过程中，也会获得一些关于中国历史、文化、哲学、美学等方面的独特感悟，并推论出自己的见解，进而提升学生的综合能力。综合能力也会促进中国画的创作与实践。

3.塑造完善的人格

当今社会既注重科学技术发展又注重以人为本，教育对促进社会的发展与人才培养做出了很大的贡献。艺术教育作为一种社会关注和挖掘的创造潜能，对培养和提升个体的精神文化品位与综合素质、促进人的全面发展具有十分重要的作用和意义，已经得到了社会的认可。在中国画学习和欣赏的教学中，绘画所追求的意境和画家独特的精神境界以及优秀品质，对当代大学生主体自我的内心重塑、心灵洗涤与人格完整具有重要作用。正如黄宾虹先生所提倡的"内外兼美、

圆融无碍"。"内美"是作为个体独特的、内在的综合素质与表现，它是生命情感、文化修养、生活阅历、民族精神等的综合，也是艺术最根本的思想和终极追求。"外美"是由艺术作品本身所形成的外在客观的呈现，它是由笔法、墨法、章法构成以及色彩表现等共同形成的外在形式审美，通过这种外美的表现，呈现出"内美"的风格与气质。这两者是辩证统一的，互相依存的，如果一味谈意境、神韵、格调、气质，没有相关的外在的艺术创作的形式表现，也只是空谈。反之，一味追求外在的艺术表现与形式，而忽略"内美"的表达与追求，最终也只能使作品流于形式，而缺少内在情感的表达与深刻内涵。只有内外兼顾，才能对大学生灵魂的塑造和人格完善起到非常重要的作用，也会促使艺术创作与表现得到真正的提升。

4.有助于构建当代艺术人格，构建新的社会价值体系

随着社会经济的发展、科技的突飞猛进，也凸显了很多现实的社会问题，如能源与资源的日益枯竭、环境的日益恶化和生产竞争的日益激烈。人们在这种以物质追求为终级目标的社会环境当中，精神饱受煎熬，而对金钱的无限崇拜也导致人们陷入无限的痛苦当中。因此，当代的艺术家将更多的注意力放在拯救人类自我生存环境与精神状态方面。高校的中国画教育也应当回应时代和社会的需求，关注时代发展存在的问题。中国画鉴赏教学，能够从多个方面来解决当代人精神空虚的问题，通过对艺术作品的分析来解释人生的本质意义，进而发掘生命的智慧。中国画作品能够反映出中华传统文化视域下的人格精神和人文追求，这对大学生树立完善的人格有着积极的推动作用。

参考文献

[1] 于洋.艺术影响中国：百年中国画名作十谈 [M].北京：人民美术出版社，2021.

[2] 李春锋."互联网 +"背景下的中国画教育当代转型 [M].北京：中国书籍出版社，2021.

[3] 冯兆杰.色不障墨：中国画创作与用色 [M].北京：北京工业大学出版社，2021.

[4] 朱万章.画中有你：中国画里的十二生肖 [M].北京：中国青年出版社，2021.

[5] 谢泽霞，于理.《仙女乘鸾图》临摹笔记 [M].广州：岭南美术出版社，2021.

[6] 丁羲元.晋唐五代宋元书画鉴藏古印 [M].北京：故宫出版社，2021.

[7] 颛孙恩扬.泼墨画研究 [M].北京：文化艺术出版社，2020.

[8] 罗媛.写意人物画创作研究 [M].长春：吉林美术出版社，2021.

[9] 李丹，沈恩军.工笔花鸟画技法研究 [M].北京：知识产权出版社，2020.

[10] 张安华.中国传统造型艺术对外传播研究 [M].南京：东南大学出版社，2020.

[11] 罗小珊.中国传统写意人物画研究 [M].杭州：浙江人民美术出版社，2020.

[12] 吴新伟.白描花卉写生与实践应用研究 [M].镇江：江苏大学出版社，2020.

[13] 黎晟.从帝王到士庶融通视角下的宋代绘画研究 [M].天津：天津人民美术出版社，2020.

[14] 陈健毛."漓江画派"中国人物画的美学解读与文化观照研究 [M].南昌：江

西高校出版社，2020.

[15] 周积寅 . 中国画派论 [M]. 杭州：浙江大学出版社，2020.

[16] 张彧 . 中国画与古典园林互文性研究 [M]. 南京：江苏凤凰美术出版社，2020.

[17] 朱海燕 . 中国画艺术线的审美品格研究 [M]. 石家庄：河北美术出版社，2020.

[18] 许艳艳 . 文化语境下的中国画教育研究 [M]. 天津：天津人民美术出版社，2020.

[19] 刘峰 . 中国画创作艺术与鉴赏 [M]. 长春：吉林美术出版社，2020.

[20] 张艳平 . 中国画理论与艺术表现特性探索 [M]. 长春：吉林美术出版社，2020.

[21] 刘明，陈艳 . 中国画审美与艺术思维探究 [M]. 长春：吉林美术出版社，2020.

[22] 覃丽 . 中国画绘画技法在漫画中的应用探索 [M]. 长春：吉林美术出版社，2020.

[23] 李峰 . 中国画构图法 [M]. 上海：上海人民美术出版社，2020.

[24] 于非闇 . 中国画颜色的研究 [M]. 杭州：浙江人民美术出版社，2019.

[25] 顾平 . 中国画教育的现代转型 [M]. 南京：江苏凤凰美术出版社，2019.

[26] 陈振濂 . 中国画形式美探究 [M]. 上海：上海书画出版社，2019.08.

[27] 胡俊，吴山明 . 中国画写意传统的世界性研究 [M]. 杭州：中国美术学院出版社，2019.

[28] 张军 . 水墨画语言研究 [M]. 长春：吉林美术出版社，2019.

[29] 孔庆龄 . 中国传统人物画研究 [M]. 北京：中国书籍出版社，2020.

[30] 汪毅 . 张大千大风堂艺术研究 [M]. 成都：四川美术出版社，2019.

[31] 沈名杰 . 清初"四僧"绘画艺术比较研究 [M]. 北京：中国纺织有限公司，2019.

[32] 叶健 . 中国重彩画语言研究与表现 [M]. 沈阳：沈阳出版社，2019.

[33] 陈永怡 . 雁荡山花：潘天寿写生研究 [M]. 杭州：浙江人民美术出版社，2019.

西高校出版社，2020.

[15] 周积寅 . 中国画派论 [M]. 杭州：浙江大学出版社，2020.

[16] 张弢 . 中国画与古典园林互文性研究 [M]. 南京：江苏凤凰美术出版社，
　　 2020.

[17] 朱海燕 . 中国画艺术线的审美品格研究 [M]. 石家庄：河北美术出版社，
　　 2020.

[18] 许艳艳 . 文化语境下的中国画教育研究 [M]. 天津：天津人民美术出版社，
　　 2020.

[19] 刘峰 . 中国画创作艺术与鉴赏 [M]. 长春：吉林美术出版社，2020.

[20] 张艳平 . 中国画理论与艺术表现特性探索 [M]. 长春：吉林美术出版社，
　　 2020.

[21] 刘明，陈艳 . 中国画审美与艺术思维探究 [M]. 长春：吉林美术出版社，
　　 2020.

[22] 覃丽 . 中国画绘画技法在漫画中的应用探索 [M]. 长春：吉林美术出版社，
　　 2020.

[23] 李峰 . 中国画构图法 [M]. 上海：上海人民美术出版社，2020.

[24] 于非闇 . 中国画颜色的研究 [M]. 杭州：浙江人民美术出版社，2019.

[25] 顾平 . 中国画教育的现代转型 [M]. 南京：江苏凤凰美术出版社，2019.

[26] 陈振濂 . 中国画形式美探究 [M]. 上海：上海书画出版社，2019.08.

[27] 胡俊，吴山明 . 中国画写意传统的世界性研究 [M]. 杭州：中国美术学院出
　　 版社，2019.

[28] 张军 . 水墨画语言研究 [M]. 长春：吉林美术出版社，2019.

[29] 孔庆龄 . 中国传统人物画研究 [M]. 北京：中国书籍出版社，2020.

[30] 汪毅 . 张大千大风堂艺术研究 [M]. 成都：四川美术出版社，2019.

[31] 沈名杰 . 清初"四僧"绘画艺术比较研究 [M]. 北京：中国纺织有限公司，
　　 2019.

[32] 叶健 . 中国重彩画语言研究与表现 [M]. 沈阳：沈阳出版社，2019.

[33] 陈永怡 . 雁荡山花：潘天寿写生研究 [M]. 杭州：浙江人民美术出版社，
　　 2019.